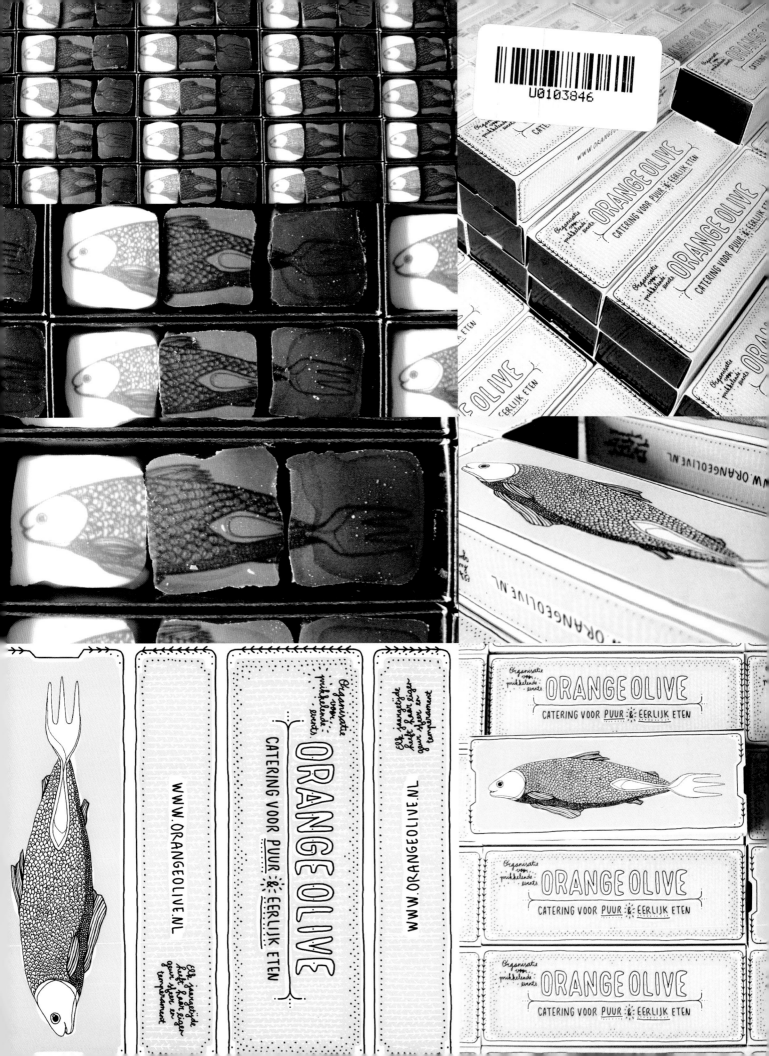

《调料和内脏》

《调料和内脏》(Condiments & Entrails)是John Durak 的最新诗集集名，这一书名恰如其分地涵盖了书的内 容。这本书深受诸如Will Self、Nick Cave、Stephen Fry 和Benjamin Zephaniah等名人的欢迎，全书共176 页，由Omega TheKid!Phoenix绘制插图，Cerovski Print Boutique出版。

书的封面上有印着书名的贴纸，这种贴纸共三种， 每本书都贴着其中的一种贴纸。揭开贴纸，会看到 一条隐藏的信息，而这张贴纸揭开后，书也变成无 名书了。为了标注揭开贴纸的这一时刻，我们还制 作了100张限量版丝网印刷的B2海报，每张海报上都 有签名和序列号。

// Client_John Durak
// Studio_Bunch
// Creative Director_Denis Kovač
// Illustrator_OmegaTheKid!Phoenix
// Country_Croatia

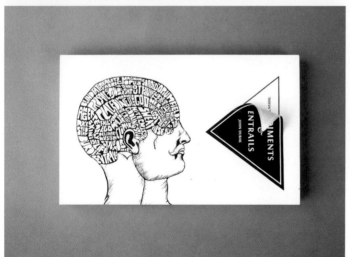

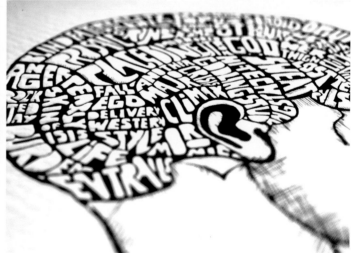

CONTENTS

Illustration / 插画
137

Miscellaneous / 杂项
139

Packaging / 包装
147

Poster / 海报
170

Publication / 出版物
179

Point of sale / 卖点
216

Self-Promotion / 促销品
217

Website / 网页
222

gallery

图书在版编目(CIP)数据

形录：全球最佳图形设计. 第13辑 / 美国Choi's Gallery
杂志社主编；奇力文化编译. —南宁：广西美术出版社，
2012.05

ISBN 978-7-5494-0533-6

Ⅰ.①形… Ⅱ.①美… ②奇… Ⅲ.①平面设计—作品集
—世界—现代 Ⅳ.①J534

中国版本图书馆CIP数据核字(2012)第095641号

形录：全球最佳图形设计　第十三辑

Xinglu : Quanqiu Zui Jia Tuxing Sheji Di-Shisan Ji
原版书名：Gallery-the world's best graphics vol. 13
原作者名：Choi's Gallery
原出版号：ISBN 978-1-611 7501-7-1/1-611 7501-7-2
©Copyright Choi's Gallery 2012
本书经 Choi's Gallery 出版公司授权，
由广西美术出版社出版。

编者：Choi's Gallery
译者：奇力文化
策划编辑：陈先卓
责任编辑：陈先卓
责任校对：王宝华　黎　炜
审读：陈宇虹
装帧设计：奇力文化
出版人：蓝小星
终审：黄宗湖
出版发行：广西美术出版社有限公司
地址：南宁市望园路9号
邮编：530022
网址：www.gxfinearts.com
印刷：上海锦良印刷厂
版次：2012年05月第1版第1次印刷
开本：889 mm×1194 mm 1/16
印张：14
书号：ISBN 978-7-5494-0533-6/ J · 1614
定价：180.00元

作品信息英汉参照
——————————

Client-客户
Studio-设计工作室
Agency-设计机构
Creative Director-创意总监
Art Director-艺术指导
Copywriter-文案
Designer-设计师
Photographer-摄影师
Illustrator-插画师
Country-国家
Region-地区

KILI 奇力文化
info@choisgallery.com / 电话：021-63080543

Orange Olive

Orange Olive是餐饮业的新星，极具发展潜力和行业竞争力。Orange Olive的产品只选用纯天然和无添加的原材料。这些原材料对于人类、动物和环境没有任何危害。

SILO设计了一个企业形象，这一设计本身亦是一个插画世界。在这里可以看到餐叉形状的鱼尾 (forkfish)、餐刀形状的锯齿鸭嘴 (knifeduck)、勺子形状的兔子耳朵 (spoonrabbit) 和开瓶器形状的螺旋长嘴啄木鸟 (corkscrewwoodpecker) 等等。

// Client_Orange Olive
// Aency_Silo
// Country_The Netherlands

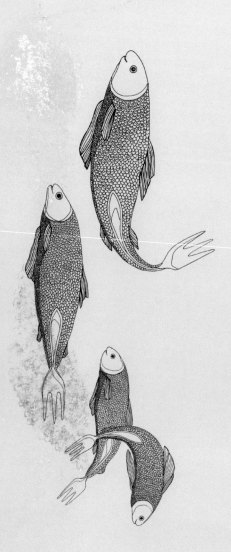

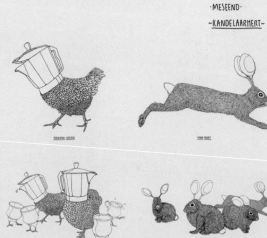

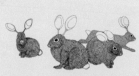
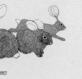
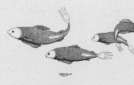

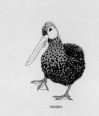
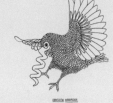
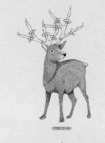

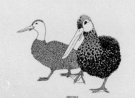
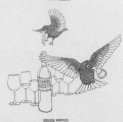

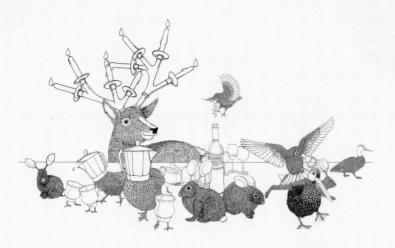

ORANGE OLIVE
CATERING VOOR PUUR & EERLIJK ETEN

KANKIP KOPKUIKENS	PERCOLATOR-CHICKEN CHICKEN-CUPS
LEPELKONIJN	SPOON RABBIT
VORKVIS	FORKFISH
SPECHTOPENER	CORKSCREW WOODPECKER
MESEEND	KNIFEDUCK
~KANDELAARHERT~	~CHANDELIER DEER~

DE SEIZOENEN VAN
ORANGE~OLIVE

Uit de keuken van de Zon komen heerlijke geuren van verse kruiden en gegrilde vis. De salades zien er prachtig verzorgd uit en smaak is zo puur alsof de groenten net geoogst zijn.

DE BLADEREN VALLEN,

je ruikt de gepofte kastanjes en dennenappels op het vuur. Binnen is de openhaard aan, en na een lange wandeling is het heerlijk om warm te worden met pompoensoep en versgebakken brood, verse pasta's en een vijgentaart toe. ALS DE SNEEUW VALT garen de ovens geurende gerechten voor het feestmaal...

HET IS LENTE en het feest is in volle gang. De ramen staan open en de wind waait de zachte lucht van de zomer naar binnen. Buiten staan lange tafels met de mooiste @ZOMERSE taarten, aardbeien, rabarber en perziken, het is moeilijk er vanaf te blijven. De gasten drinken koele dranken en de avond is lang, overal staan lichtjes, het ziet er magisch uit.

... de gedekte tafels met linnen kleden, veel kaarsen, olijfboompjes en antieke serviezen verwelkomen het diner met gevulde wild-gerechten, bijzondere groenten en krachtige rode wijnen.

PROOST OP HET LEVEN
IN ELK SEIZOEN

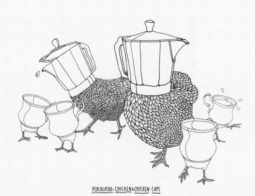

PERCOLATOR-CHICKEN&CHICKEN-CUPS

SPOON RABBIT

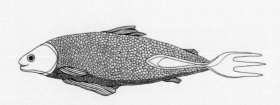

FORKFISH

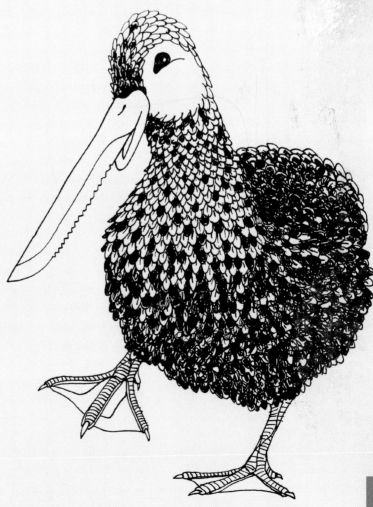

·KNIFEDUCK·

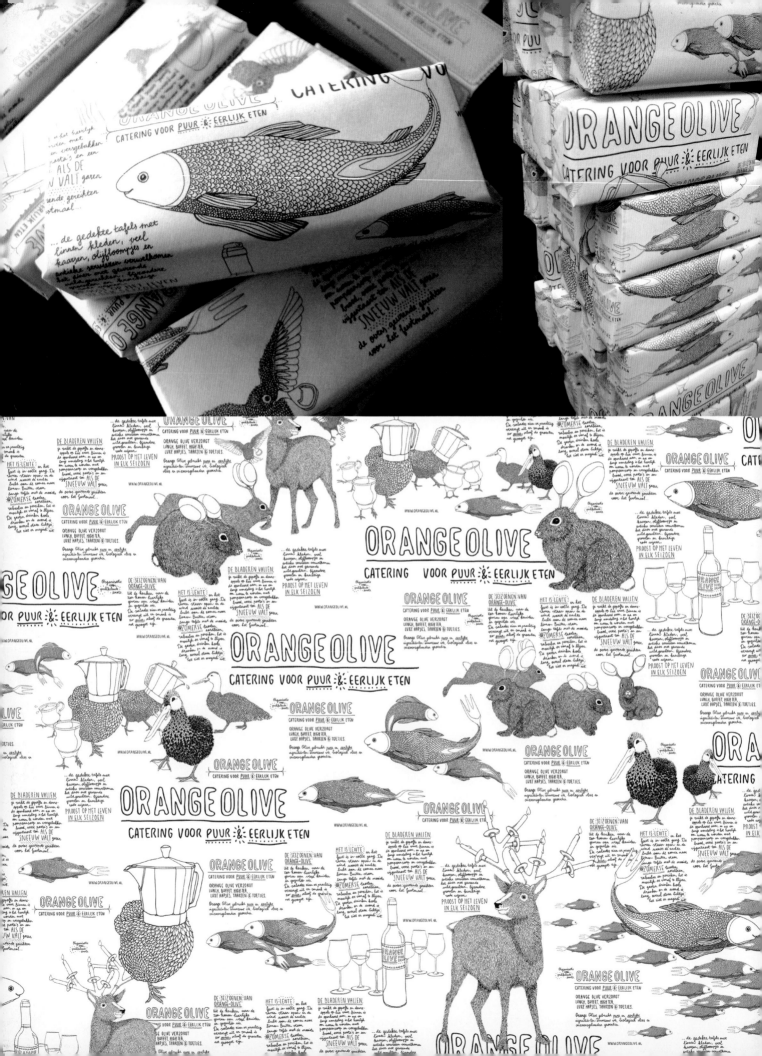

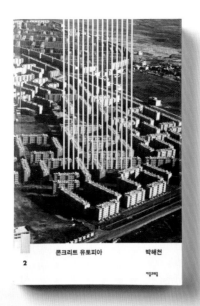

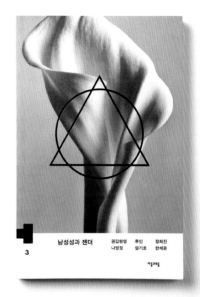

《混合系列》

Jaeum & Moem Publishing 公司于今年年初出版的
《混合系列》（*Hybrid Series*）正如"混合"一词
所示，包含了多种主题。第一版3卷已在2011年3月
出版，6月将出版另外2卷。

尽管该系列书名看似有点流散和解构主义的感觉，
其封面和内容给人的感觉却正好相反。封面上的颜
色只有一种（黑色），风格使人联想到2000年重
新设计的企鹅现代经典丛书系列。整个系列中，黑
白照片占据封面的上部，书名位于封面最下端。不
过，该系列的设计者试图通过压印为每一卷都添加
不同的颜色（一种印刷后加工工艺），令封面看起
来不那么单调。

书的页面设计也彰显出一种密集感，给人以各种元
素密密麻麻挤在一起的印象。另外，页边空白处留
出的距离是最小值，行间距也非常小。因此，页面
并不是最能引起人们的阅读兴趣。该系列的名称有
点弹性，内容和设计却非常严肃，要有一定决心才
能参透该系列的书。

第1卷：《奇思妙想》
第2卷：《具象乌托邦》
第3卷：《男子气概和性别》

// Client_Jaeum & Moeum Publishing
// Studio_Workroom
// Designer_Kim Hyungjin
// Country_Korea

《简明圣经新约》——
不需他人讲解的版本

德语圣经协会的《简明圣经》是第一本满足21世纪读者需要的德语圣经译本：忠于原著，用语精练，多媒体版本。这本圣经有纸质版本和电子版本。书中行文清楚洗练，语句流畅，极富韵律感。每一行都是一个意群，没有长句套句。书的设计也和译文一样，与原著保持一致性，简单明晰。一切都围绕着十字架——这是新约的核心内容，同时也是誉满全球的品牌。这个圣经译本采用5种颜色印刷，书的侧页也有部分作了上色处理——这在此行业堪称前无古人的创举。

// Client_German Bible Association
// Agency_Gobasil GmbH
// Creative Directors_Eva Jung, Nico M hlan
// Art Director_Oliver Popke
// Copywriter_Eva Jung
// Designer_Oliver Popke
// Country_Germany
// Link_Poster, P177

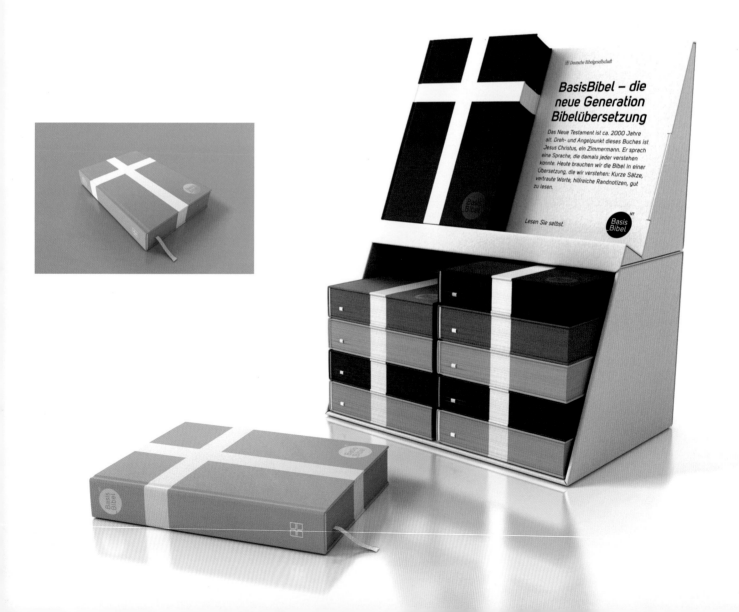

濒临灭绝

BBC 野生动物基金意欲唤起人们拯救濒危动物和将近消失地域的意识， 并为此募集基金。 狩猎在此被赋予了另一重意义， 传达每年有大量物种趋于灭绝的这一持续议题。

于是， 一本日历诞生了， 这本日历将这一基金的意义展现在捐赠人面前， 同时也很直观地指出了人类活动在这个星球上所造成的后果。 这本日历从 1 月 1 日开始 （用红笔画了叉）， 提示人们每年在日历上画掉过完的一天的同时， 也有一个物种在这一天消失。

// Client_BBC Wildlife Fund
// Studio_The Chase
// Creative Director_Oliver Maltby
// Designers_Chris Challinor, Rebecca Low,
 Dulcie Cowling
// Country_UK

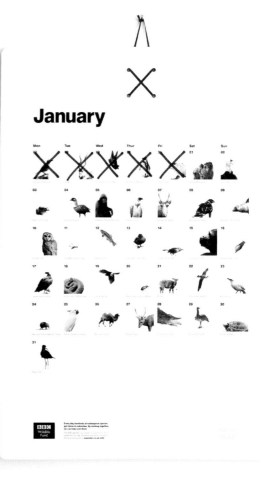

K2设计 2011年日历

除了美国宇航员的发现之外，该款日历呈现了52种新的生物形式。

// Client_K2 Design
// Studio_K2 Design
// Creative Director_Yannis Kouroudis
// Illustrator_Menelaos Kouroudis
// Country_Greece

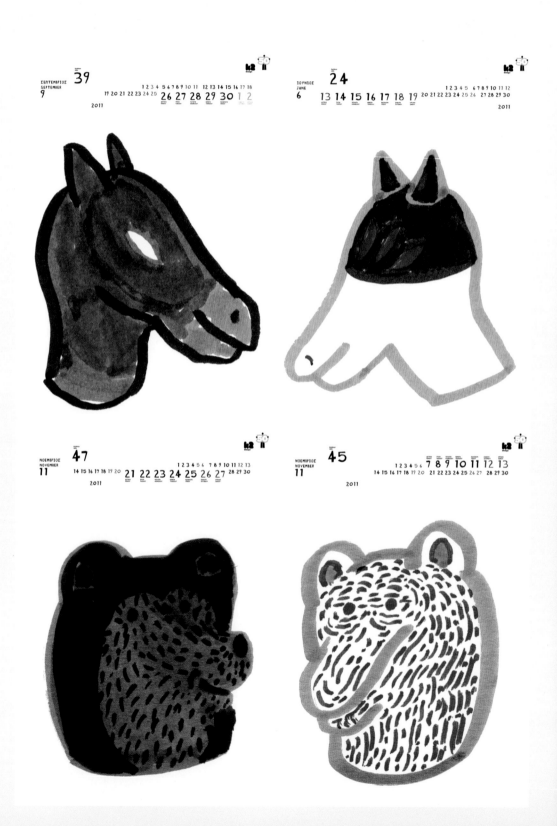

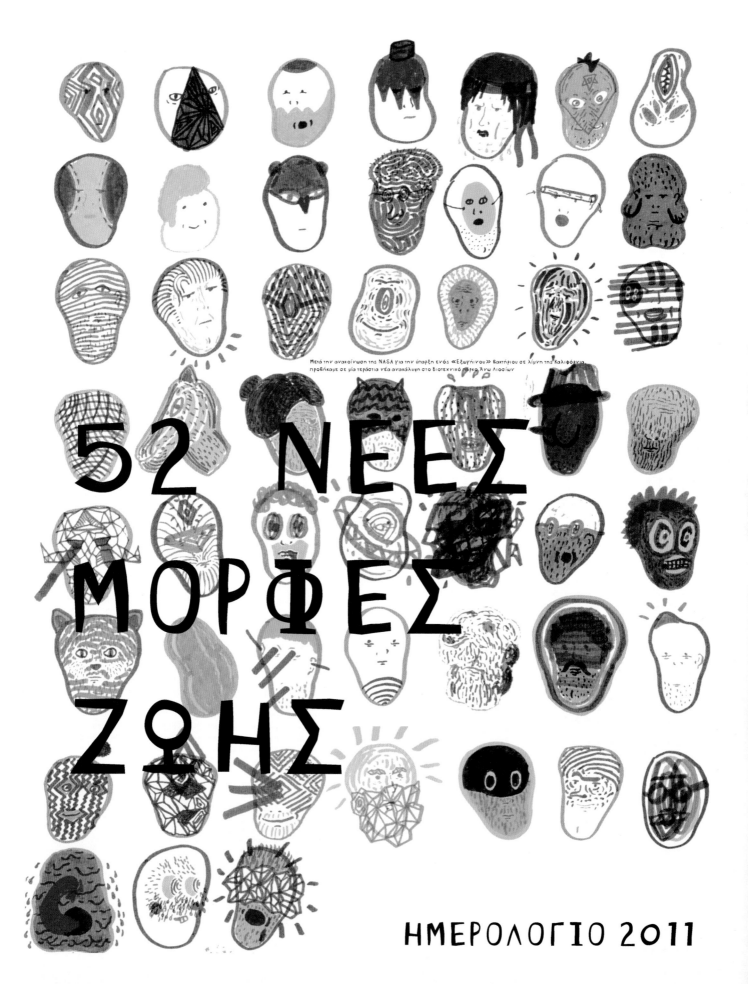

Μετά την ανακοίνωση της NASA για την ύπαρξη ενός «Εξωγήινου» βακτήριου σε λίμνη της Καλιφόρνια προβήκαμε σε μία τεράστια νέα ανακάλυψη στο βιοτεχνικό πάρκο Άνω Λιοσίων

52 ΝΕΕΣ ΜΟΡΦΕΣ ΖΩΗΣ

ΗΜΕΡΟΛΟΓΙΟ 2011

Jeolki 日历

韩国工艺设计基金会要求设计者制作一套表现传统
24节气为主题的日历，这些节气在韩国过去的农业
生产中发挥了重要的作用。这个日历要有别于现在
满世界都在用的西式日历。结果，就产生了一个非
常怪异的由一页纸折叠而成的日历。由于这套日历
一年出版四次（一次一个季节），目前问世的只有
春夏两季的日历。每季的日历上都配有微型画作，
这些画作体现的是每个节气对应的韩国传统工艺遗
产，例如农具、家用器具以及传统游戏等。

// Client_Korean Craft & Design Foundation
// Studio_Workroom
// Designer_Lee Kyeongsoo
// Illustrators_Kim Kyeongsun, Kim Geunhee
// Country_Korea

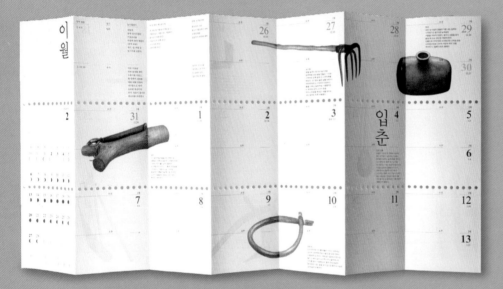

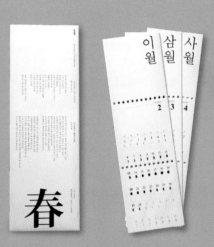

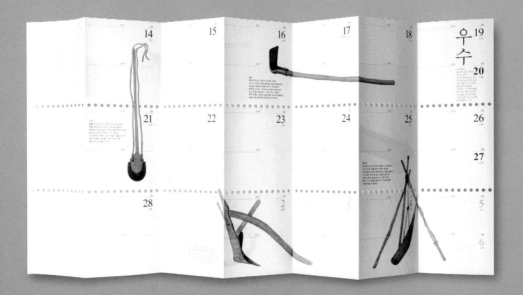

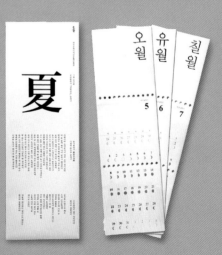

TWOTHOUSAND11

TWOTHOUSAND11（2011日历）是OPEN STUIO与
Letterpress77的合作产品。彩色的斜体字表现和描绘
出四季的变迁。这套日历作为新年礼物被赠送给特定
的客户、合作伙伴和朋友。这套日历仅有100本，每
本都是手工印刷，因此也是独一无二的。

// Client_Open Studio, Letterpress 77
// Studio_Open Studio
// Creative Director_Kai Hoffmann, Julia Furtmann
// Designers_Julia Furtmann, Kai Hoffmann
// Printer_Kiyo Matsumoto / Letterpress 77
// Country_Germany

垃圾袋日历

日历上的每一天都是一个崭新的垃圾袋。每个月都是一卷31、30或28个装的垃圾袋。这套日历共12卷，按4个季节分成4份，每份3卷。每个垃圾袋上都印有日期，因此，当这个垃圾袋被套在垃圾桶上，你就能看到相应的日期。

这款日历的含义是：一切平面设计产品最终都会变成垃圾，还有更多的创意始终只是想法而已。我们认为，每一个设计创意都应该在其短暂的生命里程中发挥能量，起到作用。这才是设计的意义之所在。用我们的创意改变世界，也是我们的生命意义之所在。做到这些之后，我们才不会为逝去的一天感到后悔，因为我们没有虚度这一天。

大多数日历都被匆匆丢到垃圾桶里。对于垃圾袋日历这个产品来说，这样的结果正是我们预期的。即便是作为垃圾，它也在起作用，并且不断启迪着人们思考如何将每一天过得有意义。

// Client_Graphic Design Studio by Yurko Gutsulyak
// Studio_Graphic Design Studio by Yurko Gutsulyak
// Creative Director/Art Director/Designer_
 Yurko Gutsulyak
// Country_Ukraine

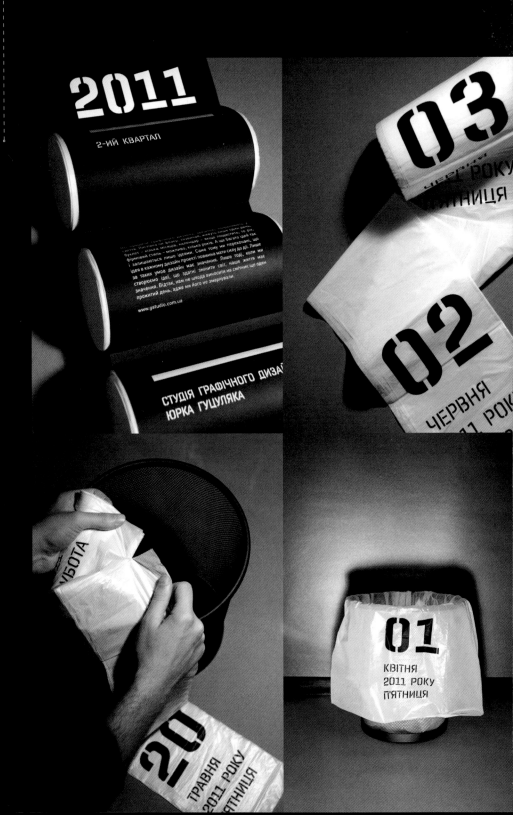

2011

КВІТЕНЬ

ТРАВЕНЬ

ЧЕРВЕНЬ

短篇故事

艾米利亚诺酒店是一家位于市区的五星级酒店，它是
圣保罗小型奢华酒店中的佼佼者。
艾米利亚诺酒店因其优质的服务而闻名遐迩。客人们
选择艾米利亚诺酒店并非是没有原因的，同理，因此
而发生的故事也自有它的道理。此次活动的宗旨，在
于搜寻这些逸闻趣事，并向读者们描述那些因酒店员
工的尽心服务而心怀感激的客人们的心愿。

// Client_Hotel Emiliano
// Agency_ JWT Brasil
// Creative Directors_Mario D'Andrea,
 Roberto Fernandez
// Art Director_Sthefan Ko
// Copywriters_Luiz Filipin, Guilherme Nesti
// Illustrator_Eduardo Recife
// Photographer_Tuca Reines
// Country_Brazil

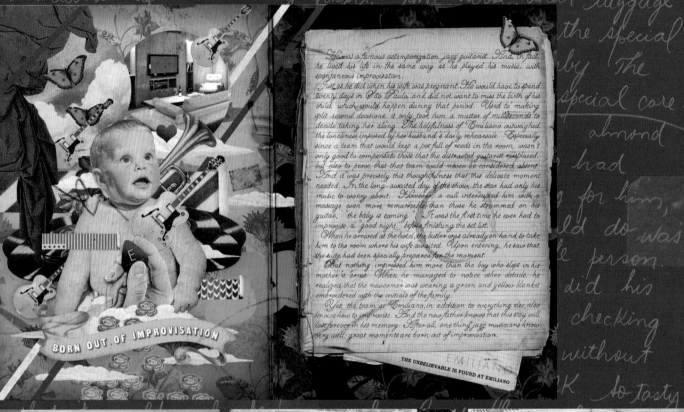

EMILIANO

THE UNBELIEVABLE IS FOUND AT E

工作纸袋

于2011年加盟之后，*Gavin Martin Associates*公司和
*Gavin Martin Colournet*公司希望在不破坏联合银行
账户的前提下，提升它们的新形象。我们建议使用
从未被用过的材料——简朴低调的防潮纸袋。印刷
厂商们通常用这种防潮纸袋邮递防潮品给他们的客
户，这种袋子经丝网印刷，印有一系列实物大小的
稀奇古怪的东西。挟在腋下，这个防潮纸袋就是一
块移动的广告牌，沿途播放；把它交给客户时，它
又是一个谈论的焦点。低成本、高压缩，而且保证
可使观者会心一笑。

// Client_Gavin Martin Colournet
// Studio_Magpie Studio
// Creative Directors_David Azurdia, Ben Christie,
　　Jamie Ellul
// Designers_Ben Christie, Tim Fellowes
// Country_UK

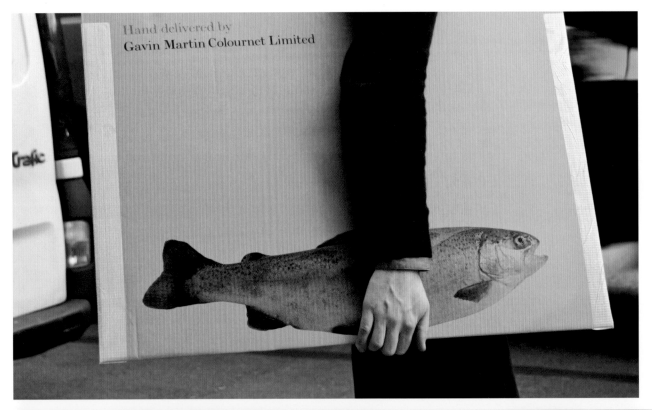

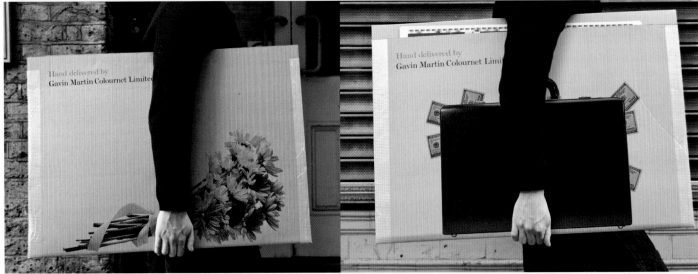

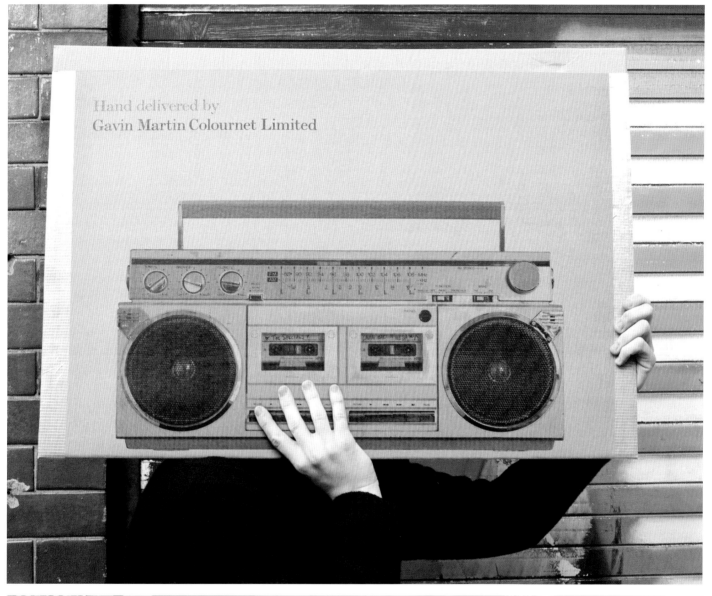

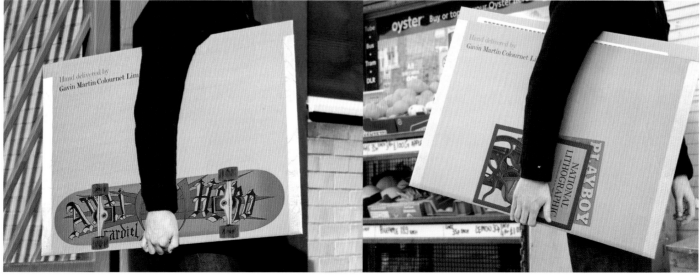

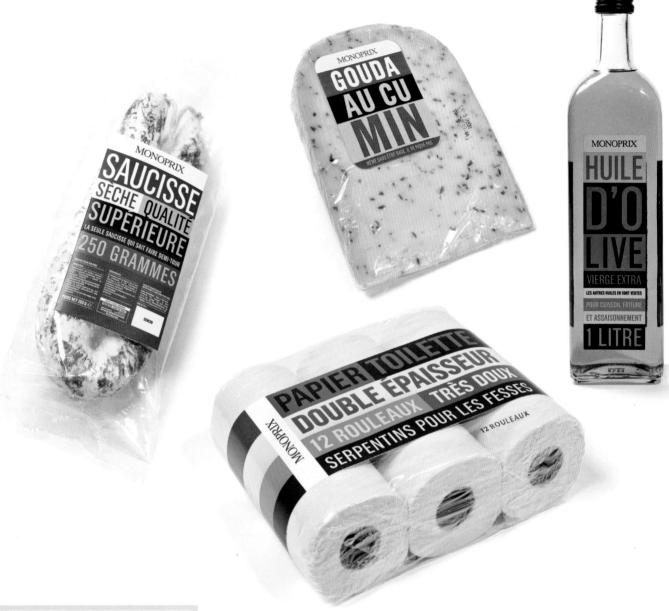

并非每天都是平常天

日常生活永远都不应该是一个循序播放的单声道唱片，就像市中心连锁超市内的单声道唱片，仅此就满足日常生活中的一切需要。

伴随经济的不景气，阴郁的气氛已经弥漫于人们的日常生活之中。对此，我们的答案是乐观，拒绝平凡，同时将魔力注入每一天。我们要传达的信息就是：日常生活不应循规蹈矩。

让产品成为一场广告运动！

我们的理念是用产品本身做广告媒介，以此制造轰动效应。

我们制作了2000种不同的包装，旨在使"不二价"商店的产品更具直观性，更焕然一新，更具吸引眼球的冲击力。

为了向流行艺术致敬，并重新采用品牌演绎的巴亚德风格，我们选择了色彩绚丽且富有战斗性的外观，这种外观既直接又令人感到愉悦。这些产品并不直接显露在外，用大写字母在产品的包装上写上这些产品的名称，所有命名都是独一无二的，组成产品名称的大写字母形成了鲜明而形象的设计。

每一个产品都由一个独特有趣的措辞或风趣诙谐的词语来演绎。

设计突出"不二价"商店的信息：日常生活应该是美好而有趣的。

媒体和网站上的文章，社会上成百上千的反响，这些都表明这场运动取得了巨大的成功。

罐装土豆销售量增加了20%，市场占有率提升了0.1%，"不二价"商店的受欢迎指数上升了1.5%。2010年，"不二价"商店的营业额打破了上一年度的记录，净盈利40亿。

// Client_Monorpix
// Agency_Havas City
// Creative Director_Florence Bellisson
// Art Director_Jean Michel Alirol
// Copywriter_Dominique Marchand
// Designers_Cleo Charuet, Deroudilhe Arnaud
// 3D illustrator_Baptiste Masse
// Country_France

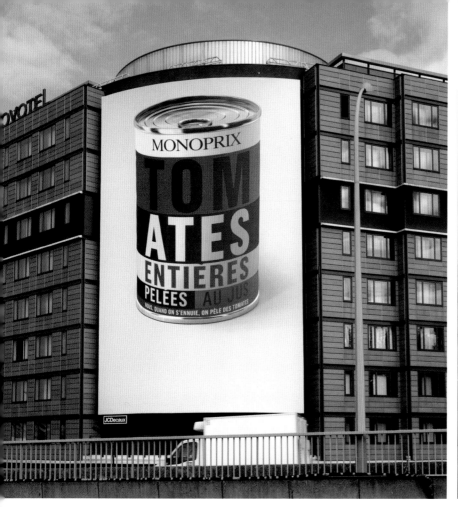
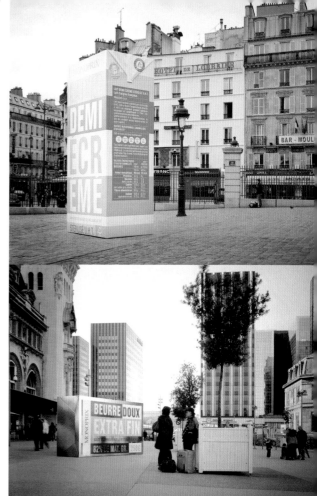
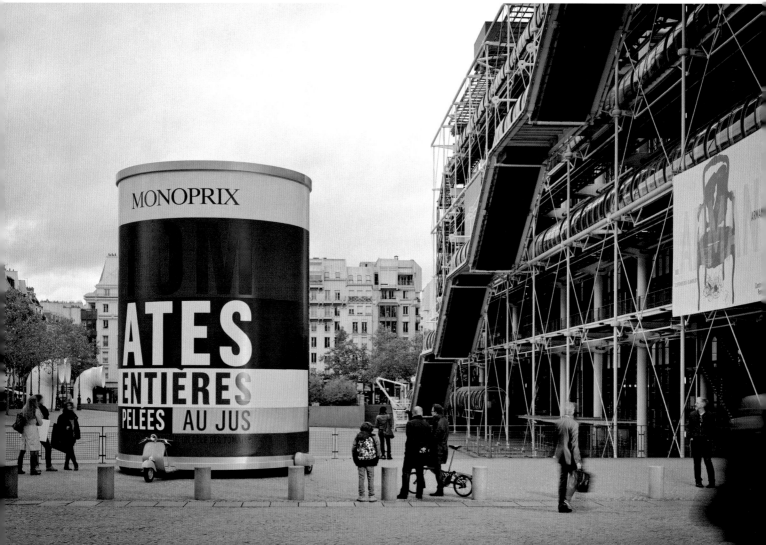

雕塑名片

我曾经有过这样的想法，希望可以免费送一些小雕塑给那些对我的工作感兴趣的人。当我需要名片的时候，我意识到这是一个可以满足我愿望的现成机会，它不仅独特且行之有效。所以我设计了一张名片，这张名片有一个模版，模版上打孔，并有一些折痕。顺着折痕，可以把名片撕开，折成你想要的形状。现在，每一个得到我名片的人都能感受到动手制作和拥有自己的立体名片的无穷乐趣。

// Client_David Ferris
// Designer_David Ferris
// Country_USA

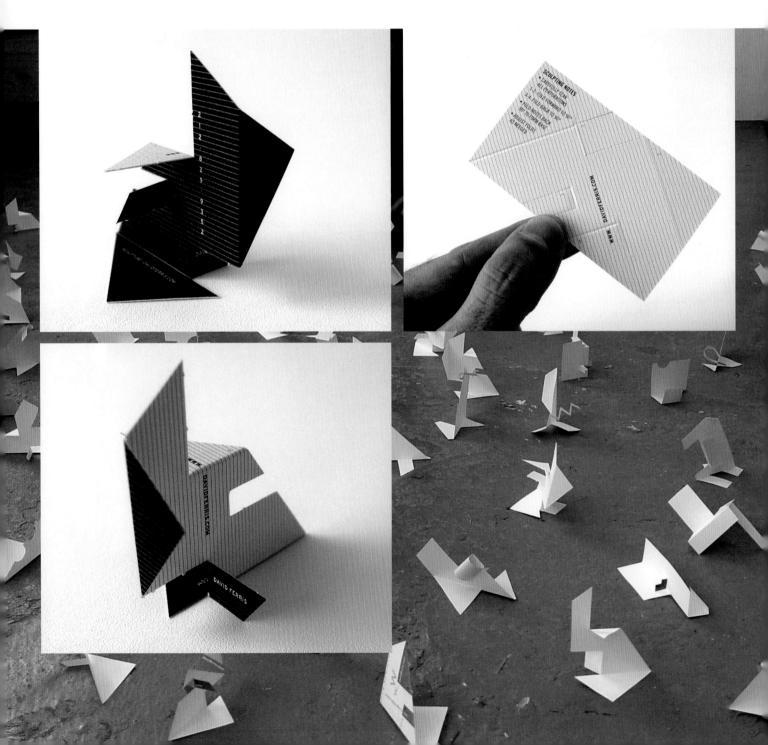

Angeles Rubio 名片

这是一位鞋子设计师的名片。这位设计师试图把我们从旧鞋子中解脱出来，并为新鞋子创造空间。

// Client_Ángeles Rubio
// Designer_F33
// Country_Spain

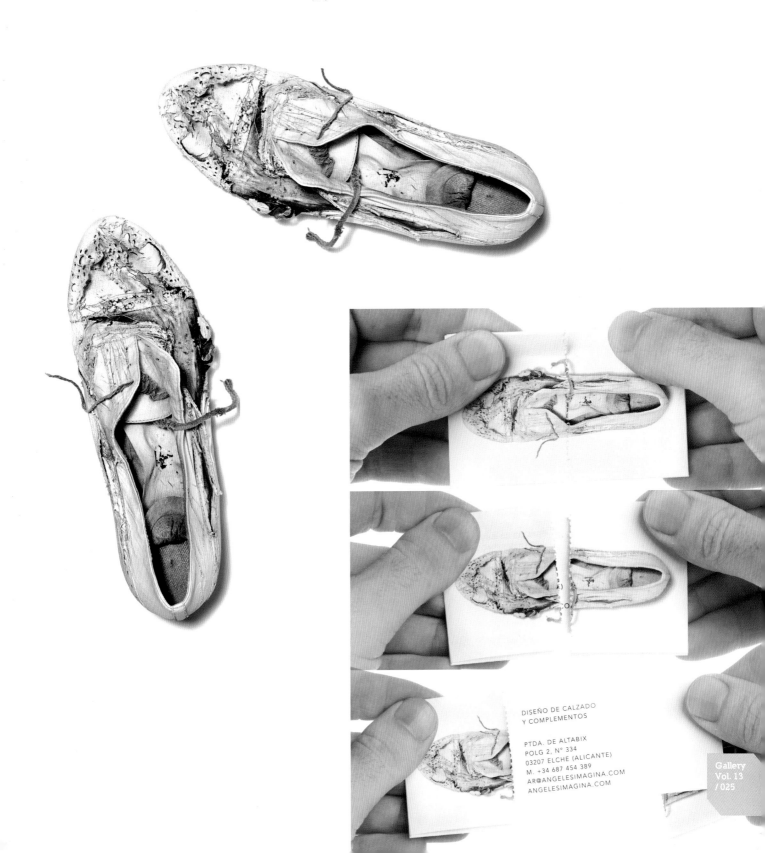

DISEÑO DE CALZADO
Y COMPLEMENTOS

PTDA. DE ALTABIX
POLG 2, Nº 334
03207 ELCHE (ALICANTE)
M. +34 687 454 389
AR@ANGELESIMAGINA.COM
ANGELESIMAGINA.COM

Nana

*Nana Chan*是一位自成一派的自由美食家，她委托我们为她的个人项目创作一个形象识别系统，该项目包括：博客、*YouTube*频道和一间位于台北的茶室（即将开张）。从律师到美食家，再到对旅游的着迷，她认为，简单的东西在日常生活中是非常重要的。我们非常赞同她的看法，事实上，这也是我们的信条。以她的个性和文字为基础，我们创造了一种单纯干净而又相当形象传神的语言，并用这种语言来表达她所要传达的信息。我们用"……"的格式来表达我们生活中周期性的重复，同时*Nana*这个名字本身也跟我们分享了一点生活的惊喜："*-n-a-n-a*"。我们对这一系列做了一些变动，使之与所有的项目和用途相适应，并始终贯穿其中。

// Client_Nana Chan
// Agency_Gardens&co
// Creative Director/Art Director_Wilson Tang
// Designers_Kevin Ng, Cinda Ki
// Illustrator_Cinda Ki
// Photographer_Nana Chan
// Region_Hong Kong

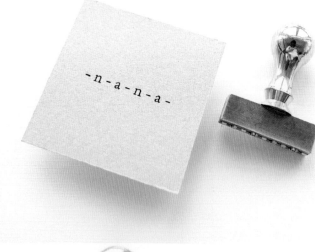

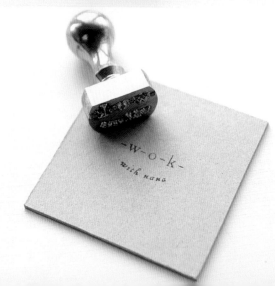

Strange Design 名片

*Strange Design*是新加坡一家设计工作室，图为
*Strange Design*的名片。用激光在又厚又黑的卡片
上进行切割，无需印刷，这就形成了直截了当且鲜
明大胆的字体设计风格。

// Client_Strange Design
// Studio_Strange Design
// Art Director_Goh Yam Hwee
// Country_Singapore

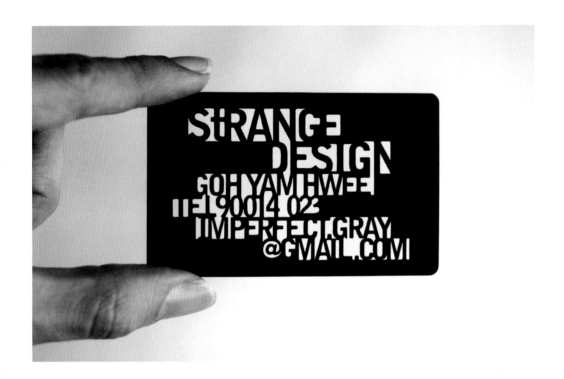

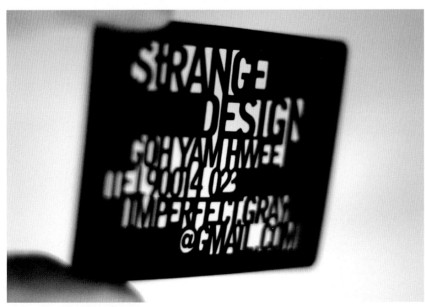

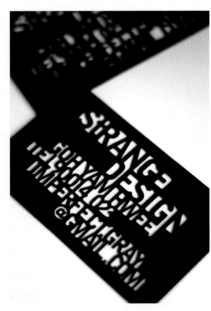

玛雅长袍名片

玛雅长袍(Gowns by Maya)非常精致有趣，而且完全是原创的。我想在她的卡片中反映这些特质。如果用手触摸一下的话，你会感到非常吃惊，线状插图是刻印进去的，这就营造出真实的视觉和感觉效果——那些线都是真的。卡片只在黑色纸上单面印刷，然后两面都裱好，借此掩盖那些刻印留下的轻微印痕。这种技术处理也增加了卡片的厚度。老黑白电影中常常出现这种华丽无比的长袍，因此金属铜色的印刷字体受到1938年经典电影节片头字体的启发就一点都不奇怪了。

// Client_Maya Eshom
// Studio_David Ferris Design
// Designer/Illustrator_David Ferris
// Printer_MC Graphics, Inc.
// Country_USA

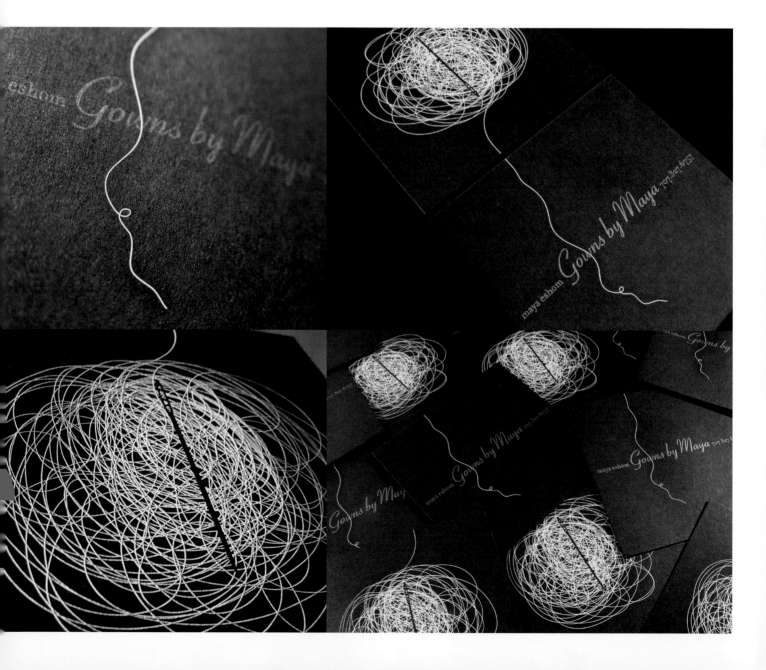

Slove Le Danse

图为*Slove*的新专辑包装设计。

// Client_APschent music production
// Studio_Les Graphiquants
// Country_France

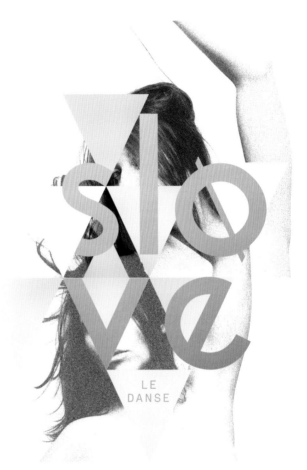

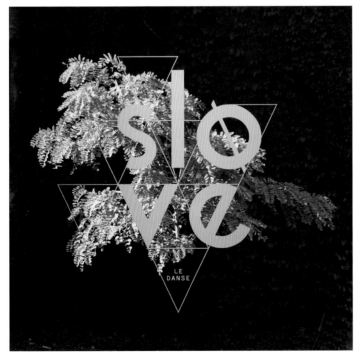

Slove Le Danse

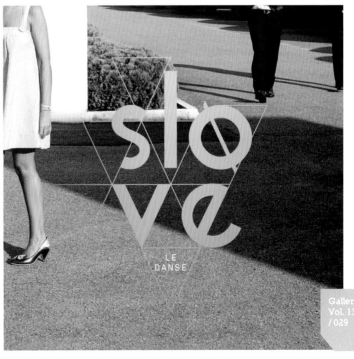

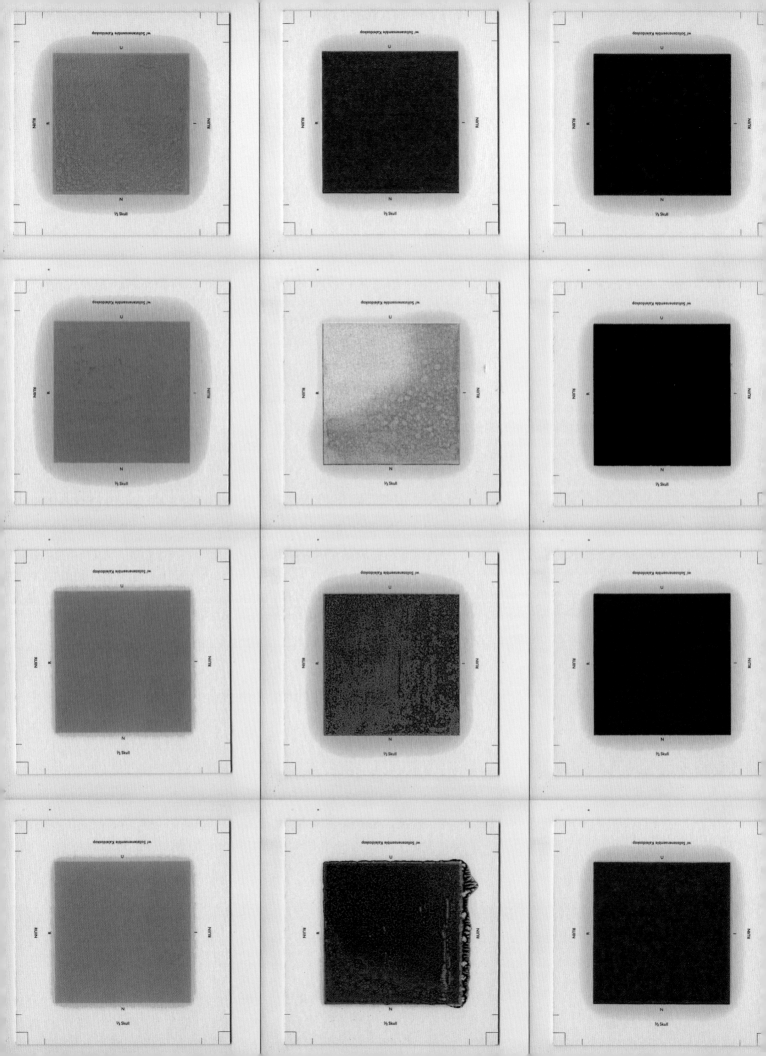

RUIN w/独唱万花筒—1/2头骨

这一设计的整体意象十分简单。就像声音的交织层一样，我们的设计方向是合成12种发声材料，最后形成一个由12种印刷材料组成的结合体。这12种材料混合在一起，印制出一个由机油、伏特加、脂肪、血液、肥皂、阿司匹林、烟草、金属、碎骨头、烟灰、煤粉和盐制成的黑色的正方形。在卡片纸板的两面都印刷、分层，在唱片封面印上一个黑色的正方形。最终的成品不能仅仅给人厚厚的"涂漆"的感觉，它应该闻起来像一种油、血和肥皂的混合体。

// Client_Martin Eder
// Studio_Zwölf
// Designers_Stefan Guzy, Marcus Lisse, Björn Wiede
// Country_Germany

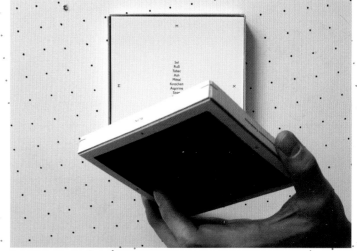

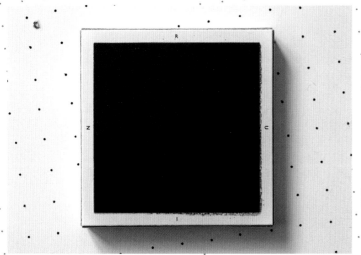

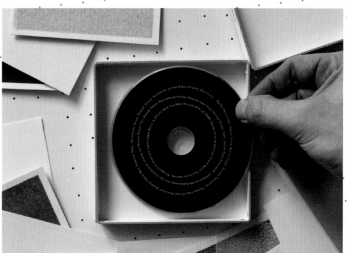

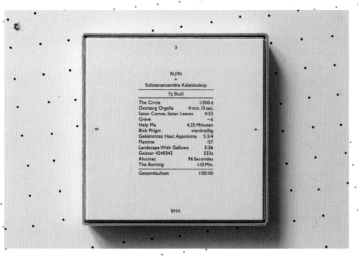

《每一个痕迹都在 诉说一个故事》

*Ape Not Mice*是一支荷兰的乐队，他们演奏的流行 爵士乐非常好听。*Lobke*为他们的首张专辑《每一 个痕迹都在诉说一个故事》进行艺术插图创作。她 创作了一本满是插图的小册子，做了图画设计，并 以其桂冠之笔写下标题。

// Client_Ape Not Mice
// Designer/Illustrator_Lobke van Aar
// Photographer_Cath Hermans
// Country_The Netherlands

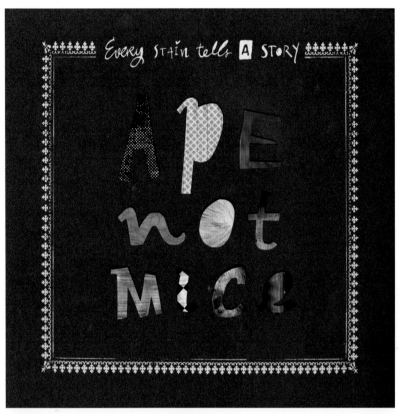

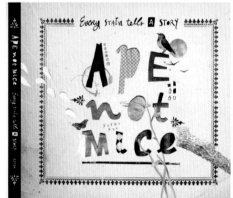

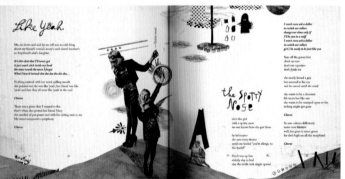

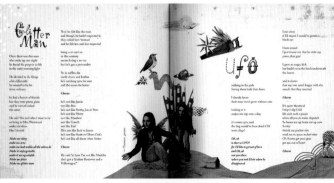

有趣的DVD——封套

为了获得新的顾客源，人们想出了直接发送广告邮件的法子，这看起来就像是一个"小成本电影"的DVD封套。对应每一种可能的职业范畴都为其创作了独特的插图：例如一个是为钢琴店而作，另一个是为屠宰场而作。

// Client_Seven Film Production
// Studio_Wortwerk
// Art Director_Verena Panholzer
// Copywriter_Wolfgang Hummelberger
// Country_Austria

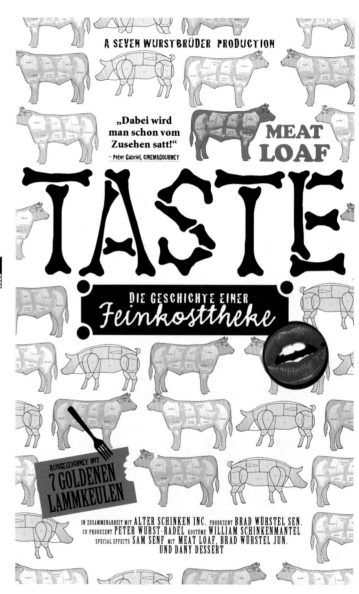

维克森林大学

维克森林大学史上最成功的橄榄球四分卫最近毕业了。野火和维克森林运动会没有在其大学尚无经验的材料营销专业中组织阵容，而是发起了一场以球迷为中心的运动。这本粉丝比赛战术手册模仿一本足球比赛战术书：衣帽间的赛前动员演讲、维克森林大学（WFU）战歌、那场决定球员排名的比赛以及对黑眼睛文身和纸质足球的描写，这一切都使这本书抓住了比赛当天的种种精彩。

那些褪色且纹理分明的设计和语言的灵感，均来自维克森林大学首席足球教练Jim Grobe严肃的老校训练风格。该运动的其他方面还包括球员/时间安排卡片、一个毕业班学生/时间安排海报、布告板、一个邮件宣传广告、票和证书文凭以及电视宣传和纸质媒体宣传。

// Client_WAKE FOREST
// Agency_Wildfire Ideas
// Creative Director_Mike Grice
// Art Directors/Designers_Shane Cranford,
 Ross Clodfelter
// Country_USA

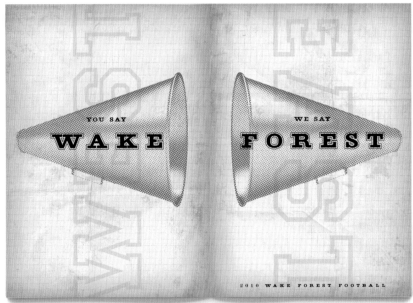

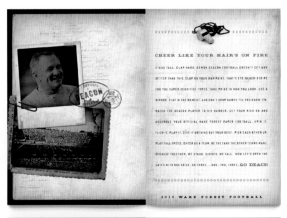

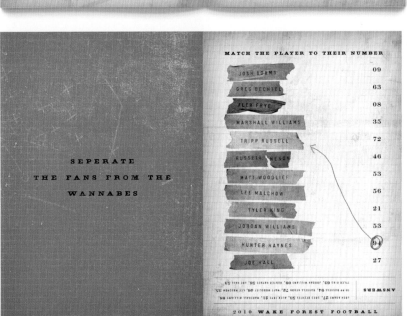

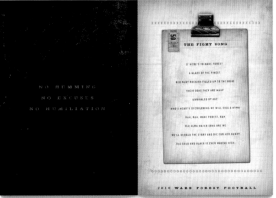

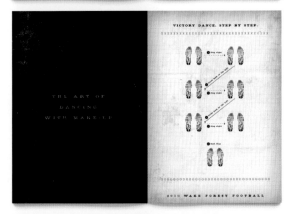

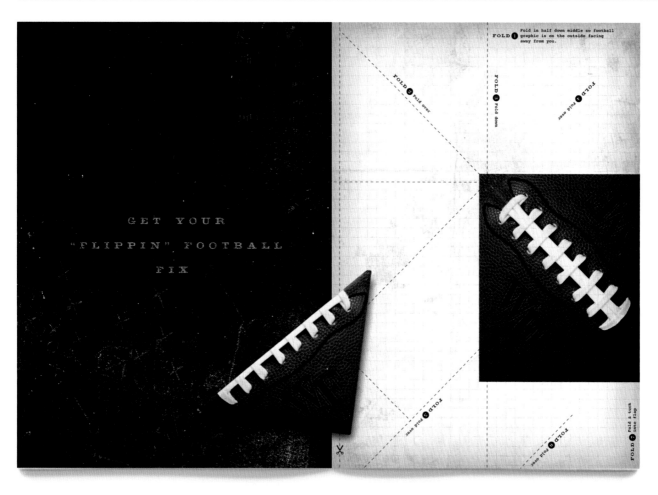

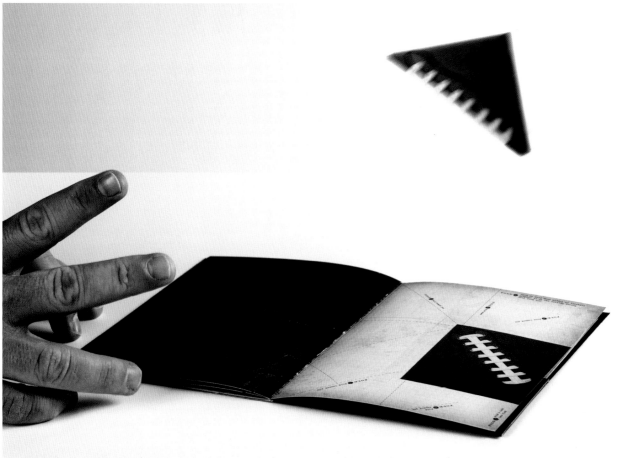

橱窗和舞台/
"*Bokusho*" 新年*2011*

图为东京新宿区伊势丹百货橱窗的视觉艺术设计。
伊势丹百货是日本最富盛名的百货公司之一。以松
树照片为主的二维设计与进行三维空间设计的书法
和谐一体。

// Client_ISETAN Co., ltd.
// Studio_Artless Inc.
// Creative Director/Art Director_Shun Kawakami
// Stage Design_t/m
// Calligraphy_Gen Miyamura
// Country_Japan

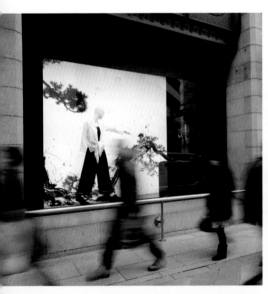

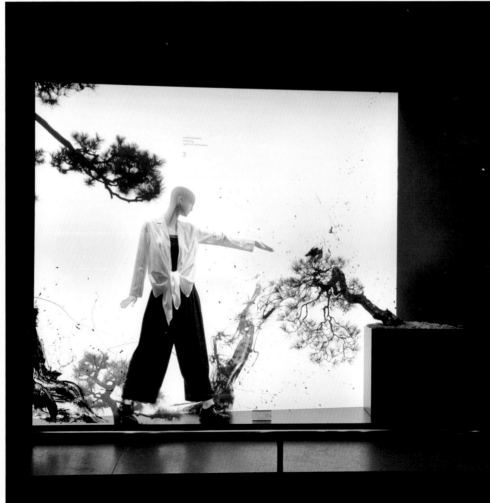

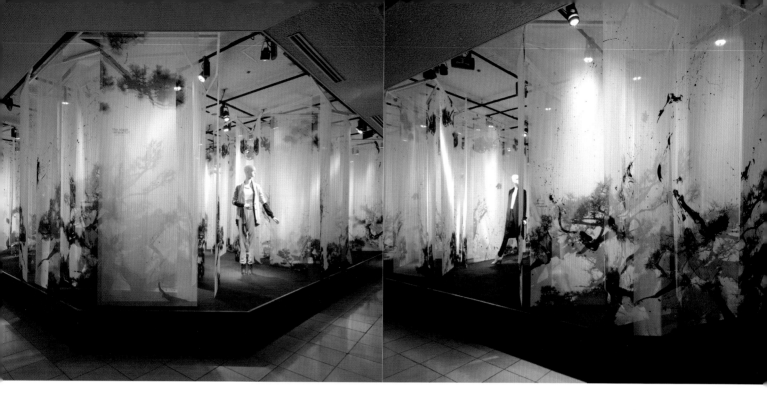

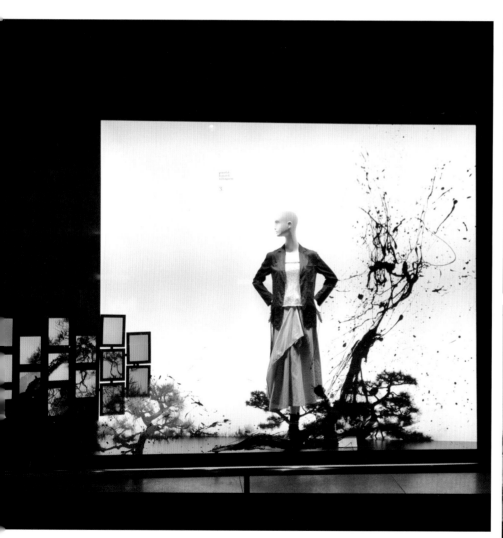

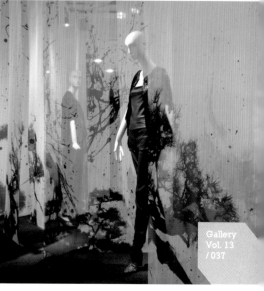

2010年的100个最佳海报

Houses 是澳大利亚的一份住宅建筑杂志。在重新设计的时候，我为杂志设计了一个干净的、富有建筑风格的外观，以此来突出在出版物中占据主要潮流地位的现代建筑风格和建筑产品。

// Client_100 beste Plakate e.V.
// Studio_L2M3 Kommunikationsdesign GmbH
// Creative Director_Sascha Lobe
// Art Directors_Sascha Lobe, Dirk Wachowiak,
　Karin Rekowski, Simon Brenner
// Country_Germany

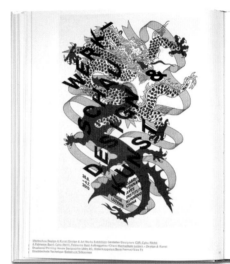

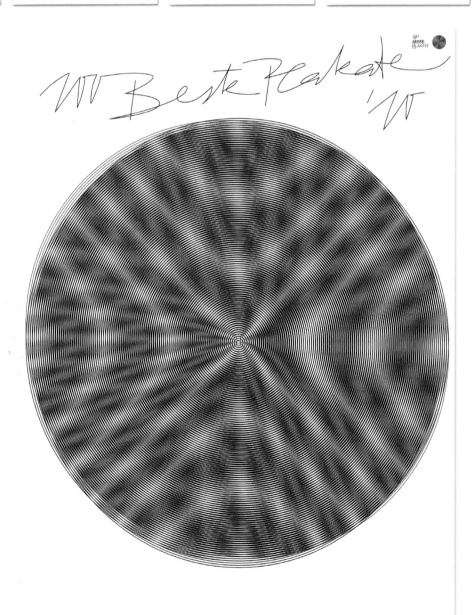

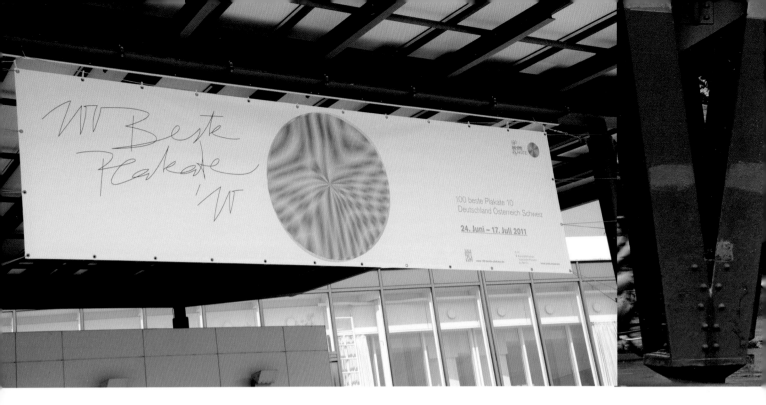

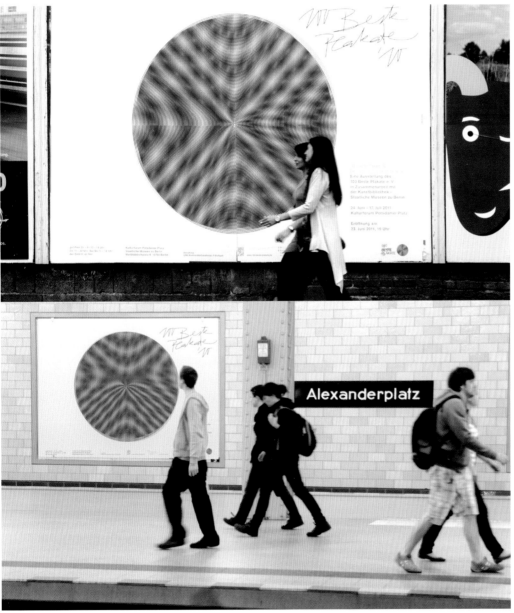

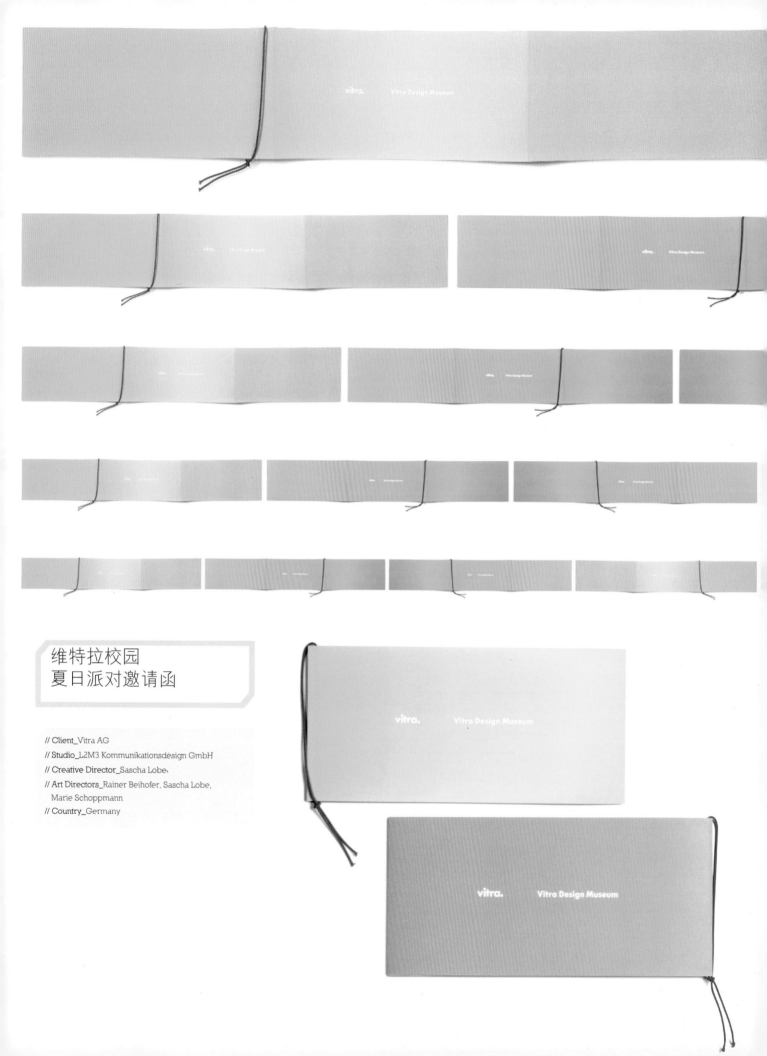

维特拉校园
夏日派对邀请函

// Client_Vitra AG
// Studio_L2M3 Kommunikationsdesign GmbH
// Creative Director_Sascha Lobe
// Art Directors_Rainer Beihofer, Sascha Lobe,
Marie Schoppmann
// Country_Germany

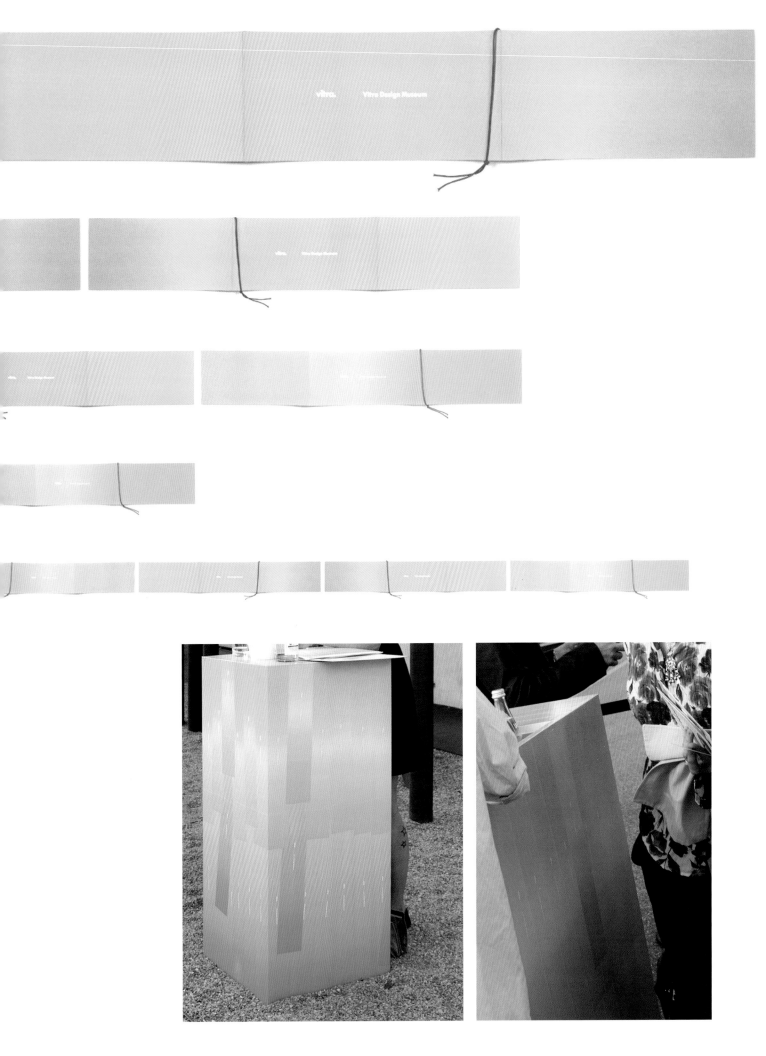

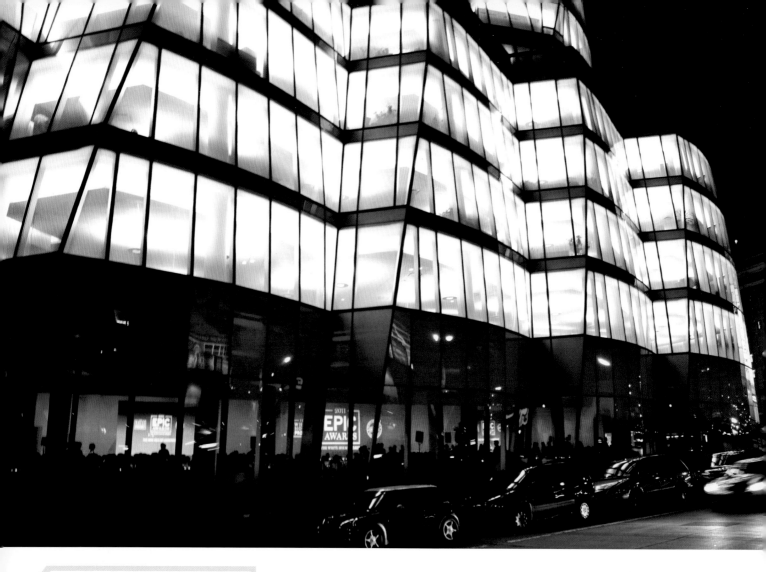

2011年史诗奖

白宫项目2011年史诗奖是为了庆祝女性在媒体和流行文化领域的领导地位。2011年4月7日，颁奖典礼在纽约市的世界企业总部大厦（*IAC Building*）举行。

// Client_Unicef
// Studio_Hyperakt
// Creative Directors_ Julia Vakser, Deroy Peraza:
// Designers_Wen Ping Huang, Jason Lynch
// Country_USA

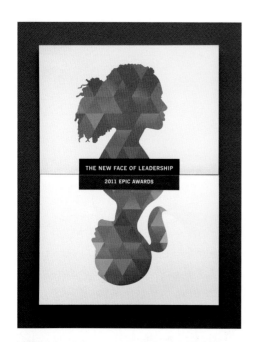

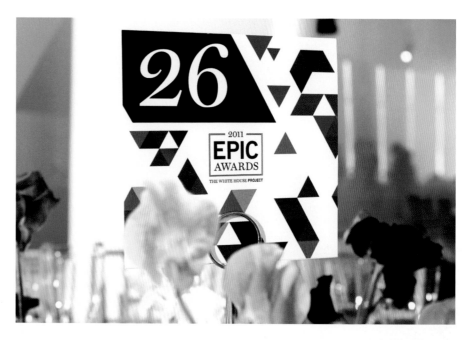

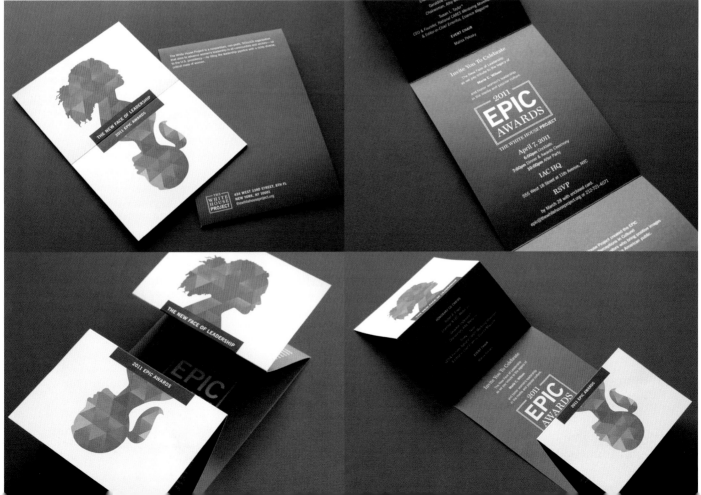

第11届跨媒体艺术节

跨媒体艺术节的灵感启发自一线一点的简单性，就像1和0——二进制最基本的形式——以及DNA。因此，简单的代码可以连接人和机器，并使无限的文字和图像成为可能。作为艺术和媒体节日，第11届跨媒体艺术节有个名字叫反应：能力 (Response

Ability)，关于人类和网络之间的关系。我们寻求一种理念，这种理念简单——或许——也足够低廉，但也为不同的选择留下了弹性空间。这个艺术节是史上最棒的艺术节，所有商品都销售一空。

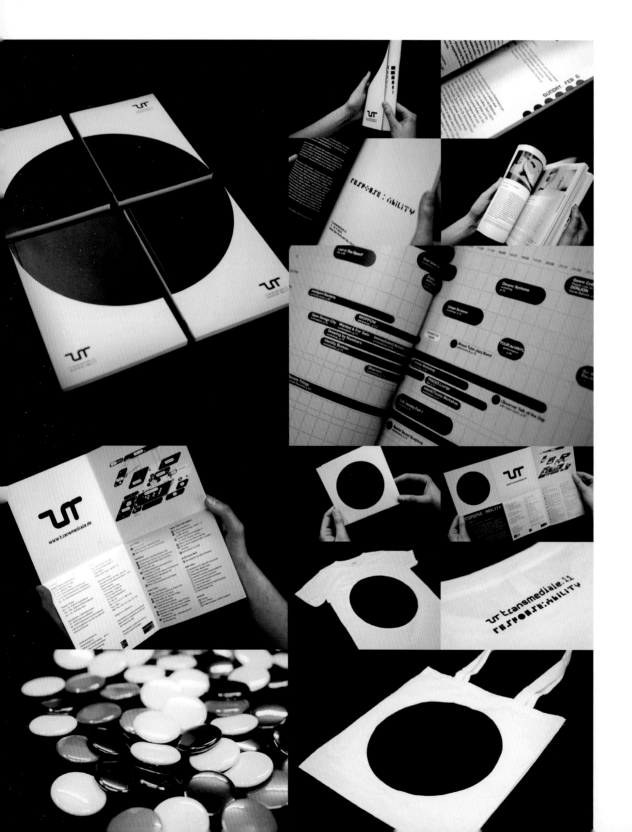

// Client_Transmediale.11

// Agency_+Ruddigkeit

// Creative Director_Raban Ruddigkeit

// Art Directors_Dirk Heider, Kristina Brasseler,
Gianna Pfeifer

// Country_Germany

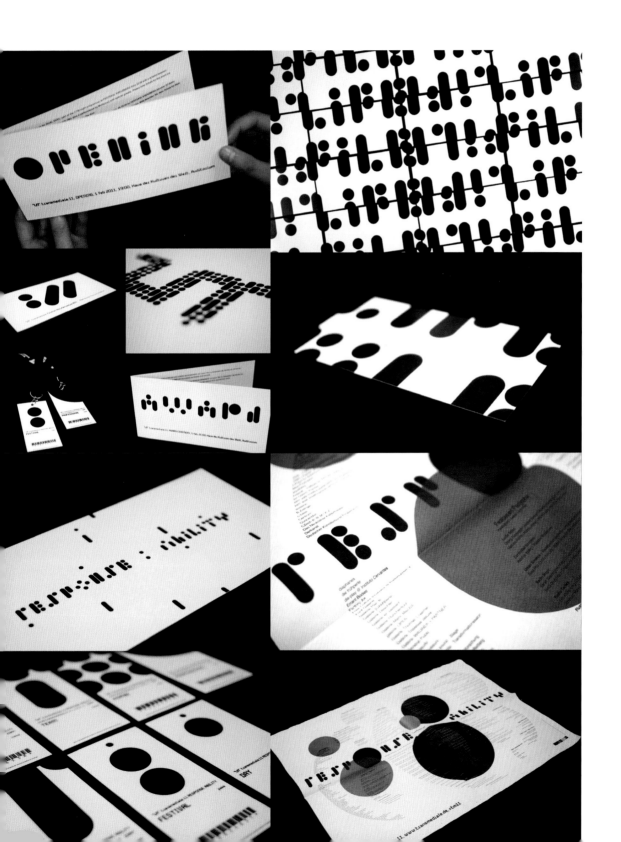

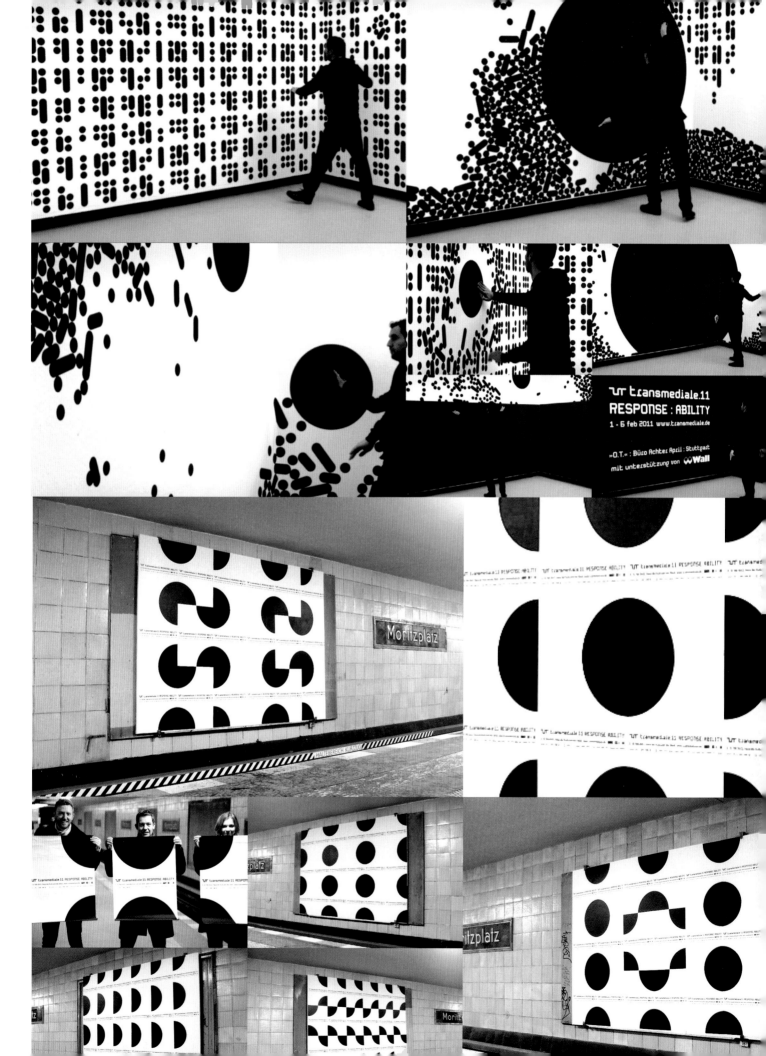

Pino

室内装潢店Pino的商店概念源自这家店的名字Pino，芬兰语的意思是"一堆"或"一叠"。这层含义被形象地加入到新的商铺标志和店内设施设计上。通过一个微妙的调色板，室内装潢概念作为一个中性的背景在起作用，旨在创造出新鲜、色彩明艳的视觉特征和产品。

// Client_Pino
// Agency_Bond Creative Agency
// Creative Directors_Jesper Bange, Aleksi Havtamaki
// Country_Finland

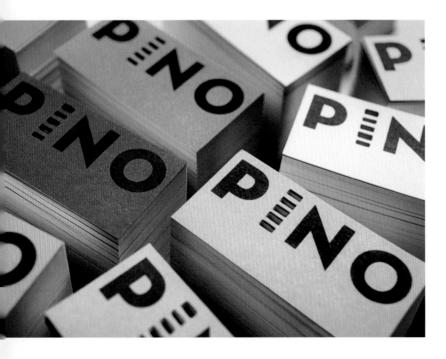

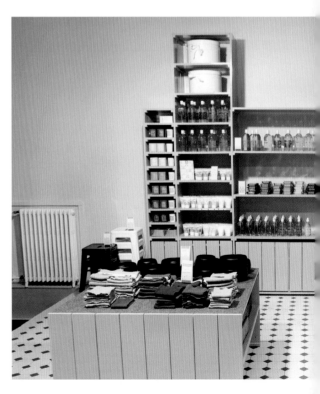

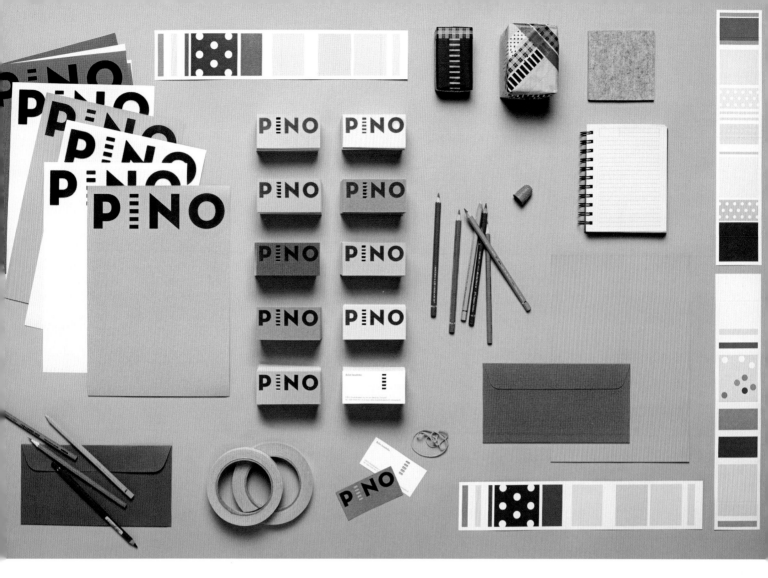

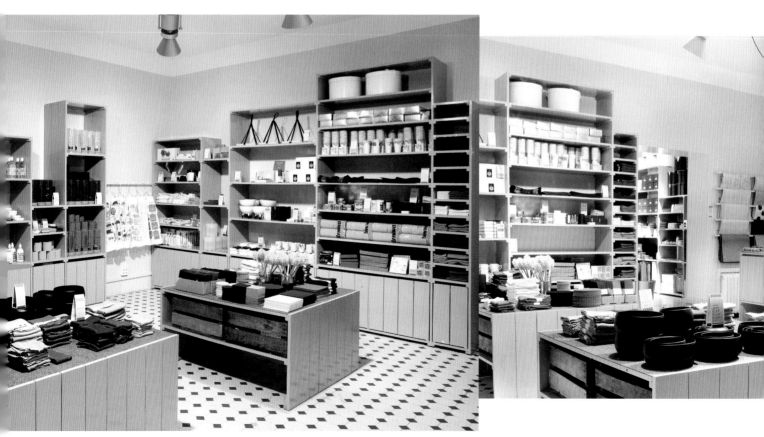

 gallery

Quadra Gallery

唐娜·桑德兰(Donna Wearmouth)于1987年出生在英格兰。她是一名诺桑比娅大学设计学院的毕业生（一等荣誉毕业生），通过刻苦学习并取得了该校平面设计方面的文学学士学位。在诺桑比娅大学学习期间，她在获得学生评估之后，即取得了最富盛名的国际印刷协会(ISTD)的成员资格。自2010年7月毕业之后，她加入了纽卡斯尔市泰恩河边Gardiner Richardson公司，成为了一名设计师。

// Designer_Donna Wearmouth MISTD
// Country_UK

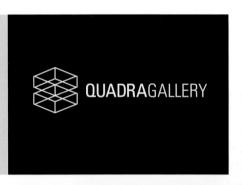

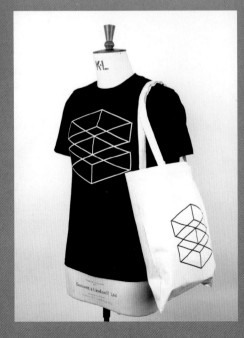

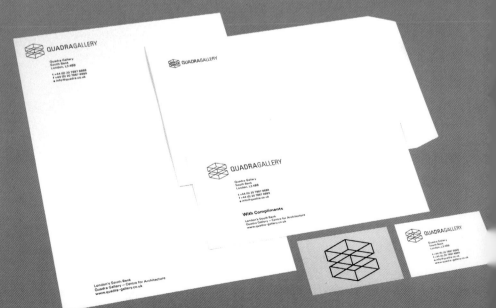

Summer 2010
Opening Exhibition

ANDO, TADAO
17. June — 17. August 2010

London's South Bank
Quadra Gallery — Centre for Architecture
www.quadra-gallery.co.uk

QUADRAGALLERY

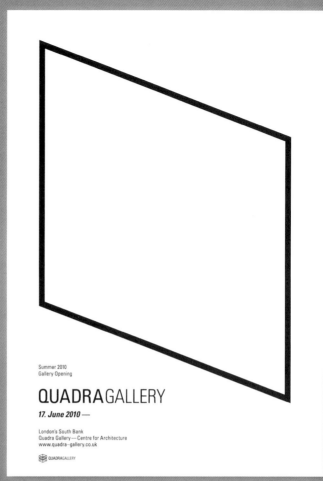

Summer 2010
Gallery Opening

QUADRAGALLERY
17. June 2010 —

London's South Bank
Quadra Gallery — Centre for Architecture
www.quadra-gallery.co.uk

QUADRAGALLERY

Summer 2010
Opening Exhibition

CORBUSIER, LE
17. June — 17. August 2010

London's South Bank
Quadra Gallery — Centre for Architecture
www.quadra-gallery.co.uk

QUADRAGALLERY

Summer 2010
Opening Exhibition

EAMES, CHARLES
17. June — 17. August 2010

London's South Bank
Quadra Gallery — Centre for Architecture
www.quadra-gallery.co.uk

QUADRAGALLERY

Panel 1 (left)

Summer 2010
Opening Exhibition

ANDO, TADAO
17. June – 17. August 2010

ANDO, TADAO
17. June – 17. August 2010

QUADRA presents Japanese architect Tadao Ando as part of the opening exhibition. His exhibition holds a wide range of photographic prints, small-scale models, original plans and drawings.

Ando's body of work is known for the creative use of natural light and for architecture that follow the natural forms of the landscape. His buildings are often characterized by complex three-dimensional circulation paths. These paths interweave between interior and exterior spaces formed both inside large-scale geometric shapes and in the spaces between them.

"Instead of simply pursuing superficial comforts, I want to re-examine what has been discarded in the process of economic growth and to seek after only those things that are essential to human dwelling."

Exposed concrete walls are hard, with smooth surfaces like aluminium and stainless steel, and the windows are huge glass surfaces. Everything is on an inorganic plane, ruled by a geometrical order. Into this, light penetrates. By that light, one can perceive the motions of the sun, moon, and the earth.

Church of the Light, Ibaraki, Osaka, (1987—89) — has very few openings, and the interior is dominated by darkness. Sunlight penetrates through a cross-shaped slit in the wall behind the alter. The austere cross of light floats in the darkness. Man and light encounter each other directly.

In an interview Ando was asked, how long it took him to decide on a concept, *'just a matter of minutes'*, he said. It takes just minutes of study for Ando to determine a design in both its parts and its integrity. The whole process from the discovery of the basic idea to the making of the decision on matters not only of structure and materials, but of planning and details is as quick as to be almost instantaneously.

The true nature of Ando's architecture cannot be understood unless one is there. That is because the character of the building is derived from the dialogue between the building and the nature of that place.

Biography

Tadao Ando was born in 1941 in Osaka. After completing high school he never attended university. The modern system of architectural education is based on universities. Like Adolf Loos and Mies van der Rhoe he grew up in a craftsman-like environment and was self-educated. After high school he gained experience in a number of architectural and interior design offices. It was at this time he began thinking about architecture, therefore decided to embark on trips abroad to look at buildings.

"I was never a good student. I always preferred learning things on my own outside of class. When I was 18, I started to visit temples, shrines, and tea houses in Kyoto and Nara, there's a lot of great traditional architecture in the area. I was studying architecture by going to see actual buildings, and reading books about them."

His influence was Le Corbusier and purchased a book on his work. *"I traced the drawings of his early period so many times that all the pages turned black."*

In 1969, at the age of 28, he established his own office in his native Osaka, *Tadao Ando Architects & Associates.*

Ando received the 1979 award of the Architectural Institute of Japan, for 'Row House in Sumiyoshi' (1976—76), which is his best known early work and the one that made him world famous.

Ando on Row House: *'I tried to introduce nature into the simple geometric form, and to endow the spaces with complexity through changes in light.'*

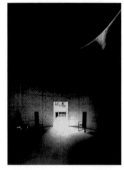

Above: Tadao Ando, Meditation Space, UNESCO, 1995—an interior view including four armchairs designed by the architect. Paris, France.

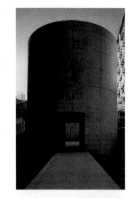

Right: Tadao Ando, Meditation Space, UNESCO, 1995. Paris, France.

CORBUSIER, LE
17. June – 17. August 2010

QUADRA presents influential architect Le Corbusier as part of the galleries opening exhibition. His exhibition holds a wide range of original paintings, photographic prints, sculptures, vintage furniture including the 1928, *Chromed tubular steel chair* in which he created with Pierre Jeanneret and Charlotte Perriand, and original plans and drawings.

"Chairs are architecture, sofas are bourgeois." **Le Corbusier**

In 1928, Le Corbusier along with Perriand began to put the expectations for furniture Le Corbusier outlined in his 1925 book *L'Art Decoratif d'aujourd'hui* into practice. In the book he defined three different furniture types: *type-needs, type-furniture, and human-limb objects.* He defined human-limb objects as:

"Extensions of our limbs and adapted to human functions that are: type-needs, type-functions, therefore type-objects and type-furniture. The human-limb object is a docile servant. A good servant is discreet and self-effacing in order to leave his master free."

The first results of the collaboration were three chrome-plated tubular steel chairs designed for two of his projects, *The Maison la Roche* in Paris and a pavilion for Barbara and Henry Church. The line of furniture was expanded for Le Corbusier's 1929 Salon d'Automne installation — *Equipment for the Home.*

Le Corbusier wrote at the close of the 1930s, *"one of the most important concerns of modern architecture, is to determine precisely the function of materials."* The statement that got Le Corbusier into the most trouble: *"a house is a machine for living in"* (and its corollary, *"an armchair is a machine for sitting in"*). Instantaneously it guaranteed him a place in the history of architecture.

In 1964, while Le Corbusier was still alive, Cassina S.p.A of Milan acquired the exclusive worldwide rights to manufacture his furniture designs. Today many copies exist, but Cassina is still the only manufacturer authorized by the Fondation Le Corbusier.

Biography

Le Corbusier is regarded as the most important architect of the twentieth century. Born Charles-Édouard Jeanneret in 1887 in the Jura Mountains not far from the French border, he grew up receiving little formal architectural training. What he knew came from conventional artistic studies under Charles L'Eplattenier at the school of art in La Chaux-de-Fonds; from his time as as apprentice in the architectural offices of Auguste and Gustave Perret in Paris (1908–1909) and Peter Behrens in Berlin (1910–1911), and his eye opening travels.

Settling in Paris in 1917 he met the painter-designer Amédée Ozenfant and soon began to collaborate with him. Together they formulated a new post-Cubist artistic movement, which they dubbed Purism. In 1920 he opened his own architectural office. With his trademark bow tie and horn-rimmed glasses, Le Corbusier exercised a major influence on the way that we view modern architecture, if not the entire period of modernism.

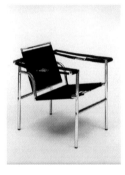

Above: Le Corbusier, Pierre Jeanneret, Charlotte Perriand, Chrome tubular steel chair, steel springs, 1928.

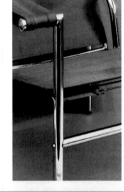

Right: Le Corbusier, Pierre Jeanneret, Charlotte Perriand, Chrome tubular steel chair (detail), 1928.

Panel (left)

Summer 2010
Gallery Opening

QUADRA GALLERY
Opening – 17. June 2010

QUADRA GALLERY
Opening – 17. June 2010

ANDO, TADAO

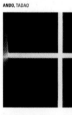
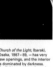

Above: Tadao Ando, Church of the Light, 1987–89, Ibaraki, Osaka.

Level One presents Japanese architect Tadao Ando as part of the opening exhibition. His exhibition holds a wide range of photographic prints, small-scale models, original plans and drawings.

Ando's body of work is known for the creative use of natural light and for architecture that follow the natural forms of the landscape. His architecture uses exposed concrete walls and huge windows.

Church of the Light, Ibaraki, Osaka, 1987—89, — has very few openings, and the interior is dominated by darkness. Sunlight penetrates through a cross-shaped slit in the wall behind the alter. The austere cross of light floats in the darkness. Man and light encounter each other directly.

Visitor Information

QUADRA is fully accessible. For further information please contact the Information Desk on arrival or visit our website www.quadra-gallery.co.uk

Free Daily Guided Tours
We provide daily guided tours on all our exhibitions. Meet at the Information Desk, ground floor. No booking required.

Further Information
To find out more about present or future exhibitions, visit www.quadra-gallery.co.uk

Opening Times
Mon – Sat 10:00am – 6:00pm
Sunday 10:00am – 4:00pm
Bank Holiday 10:00am – 4:00pm

Admission FREE
Please note, photography is not allowed in the exhibition area.

Contact Quadra
Quadra Gallery
South Bank
London, L3 4BB
t +44 (0) 20 7887 8888 *
f +44 (0) 20 7887 8889
e info@quadra.co.uk

* Reception open gallery hours

CORBUSIER, LE

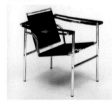

Level Two presents influential architect Le Corbusier as part of the galleries opening exhibition. His exhibition holds a wide range of original paintings, photographic prints, sculptures, vintage furniture including the 1928, *Chromed tubular steel chair* in which he created with Pierre Jeanneret and Charlotte Perriand, and original plans and drawings.

Le Corbusier wrote at the close of the 1930s, *"one of the most important concerns of modern architecture, is to determine precisely the function of materials."* The statement that got Le Corbusier into the most trouble: *"a house is a machine for living in"* (and its corollary, *"an armchair is a machine for sitting in"*). Instantaneously it guaranteed him a place in the history of architecture.

Above: Le Corbusier, Pierre Jeanneret, Charlotte Perriand, Chrome tubular steel chair, steel springs, 1928.

EAMES, CHARLES

Level Three presents architect Charles (and Ray) Eames as part of the galleries opening exhibition showing a wide range of original Arts and Architecture covers designed by Charles, Herman Miller furniture company graphics, furniture, and original plans and drawings.

In 1945, the prime focus of the Eames' office was furniture. Eames' furniture provided a freshness, a simplicity, sense of naturalness – that gives it an instant appeal. The Eames' later worked on the Case Study House project with Eero Saarinen. It is seen as one of the most striking twentieth century houses. Pat Kirkham has described the effect as, *"a Mondrian style composition in a Los Angeles meadow."*

Above: Charles and Ray Eames, Eero Saarinen, Case Study House 8, 1945–48, Pacific Palisades, California.

Panel (left)

Summer 2010
Opening Exhibition

EAMES, CHARLES
17. June – 17. August 2010

EAMES, CHARLES
17. June – 17. August 2010

QUADRA presents architect Charles (and Ray) Eames as part of the galleries opening exhibition showing a wide range of original Arts and Architecture covers designed by Charles, Herman Miller furniture company graphics, furniture, and original plans and drawings.

In 1945, the prime focus of the Eames' office was furniture. Eames' furniture provided a freshness, a simplicity, sense of naturalness — that gives it an instant appeal. In their early work they used moulded plywood.

Later, the Eames' pioneered innovative technologies, such as the fiberglass, plastic resin chairs and wire mesh chairs designed for Herman Miller. Eames influence was Finnish architect Eliel Saarinen (whose son Eero was also an architect. The Eames' later worked with Eero from 1945 on the Case Study House project.

Case Study House 8, is one of the most striking twentieth century houses. As with all the Case Study Houses, it was meant to show how industrial technology could revolutionise house-building, providing low cost but desirable homes for all. The building's steel and glass structure was erected by five men in just 16 hours, the roof and deck completed in 3 days. Onto its steel skeleton the Eames' clipped a series of coloured panels — some opaque, others translucent — along with windows and sliding doors.

Pat Kirkham has described the effect as, *"a Mondrian style composition in a Los Angeles meadow."*

The Eames' designed a number of landmark exhibitions. The first of these, *Mathematica: a world of numbers . . . and beyond* (1961). It was followed by *"A Computer Perspective: Background to the Computer Age"* (1971) and *"The World of Franklin and Jefferson"* (1975–1977), among others.

Among the many important designs originating, there are the moulded-plywood *DCW (Dining Chair Wood)* and *DCM (Dining Chair Metal with a plywood seat)*, 1945, *Eames Lounge Chair*, 1956, the 1958 *Aluminium Group furniture*, and the *Eames Chaise*, 1968.

Biography

Charles Eames was born in 1907 in St Louis. As a small child he was introduced to the Froebel System — a pioneering teaching method which encouraged kindergarten aged children to play with geometric wooden toys — spheres, cubes, pyramids, and triangles – in order to stimulate their spatial awareness. Charles never qualified as an architect, although has always referred to himself as an "architect" rather than "designer".

Charles married Ray, and became very involved in his work. Although many of the Eames pieces are credited as Charles Eames, Ray was very much a part of the design process.

The Eames' philosophy was that good design should be available to all. They always said their aim was to bring *"the most of the best to the greatest number of people for the least".*

Their work can be seen in schools and offices, airport lounges and government buildings, museums and private homes. Around the world you will find seating designed by the American husband and wife team. Their work is so much a part of our visual landscape, so much what we all expect 'modern' furniture to look like, it's almost impossible to imagine anyone actually designing it.

The Eames' made major contributions to modern architecture and furniture. They also worked in the fields of industrial design, fine art, graphic design and film.

Designer and Editor Tibor Kalman said: *'Charles and Ray changed everything'.*

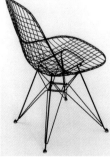

Above: Charles and Ray Eames, Wire Mesh Chair—unpadded wire mesh side chair with an 'Eiffel Tower' base, 1951–53.

Right: Charles and Ray Eames, Eero Saarinen, Case Study House 8, 1945–49, Pacific Palisades, California.

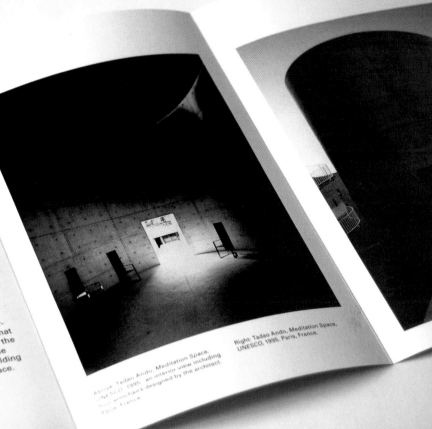

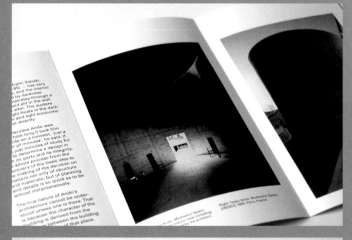

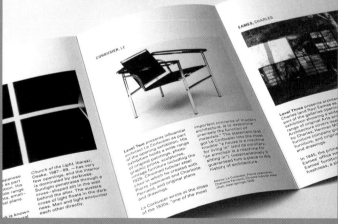

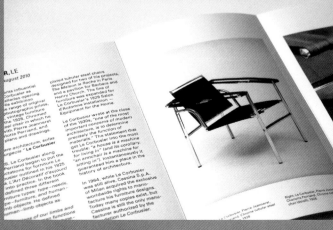

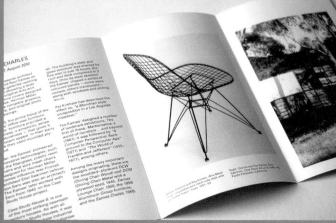

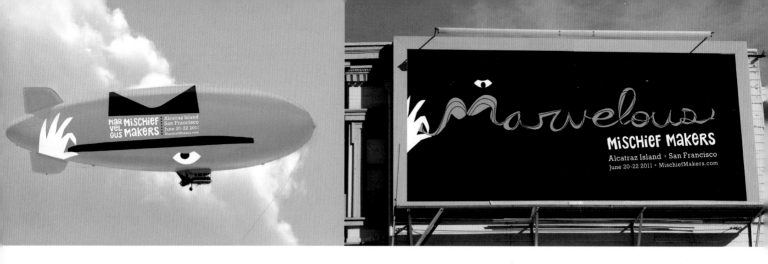

了不起的恶作剧者

我为那些被冠以恶棍名号的恶作剧者们创立了一个大会，这个大会从本质上讲，是一个专为那些坏家伙（这些家伙往往相当有趣）举办的充满喜剧色彩的滑稽大会。在设计这个大会的过程中，我想创造一种意想不到的视觉识别系统。我不想呈现那些人们所熟知的典型恶棍形象，我想要呈现的，是对那些简单有趣的字体和图像的精彩运用。

// Creative Director_Nicole Flores
// Designer_Lisa Schneller
// Country_USA

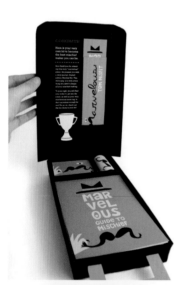
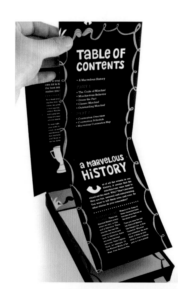

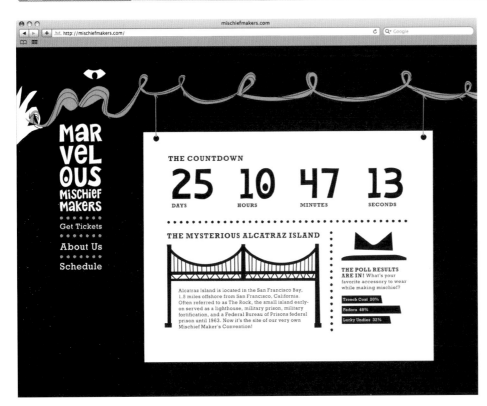

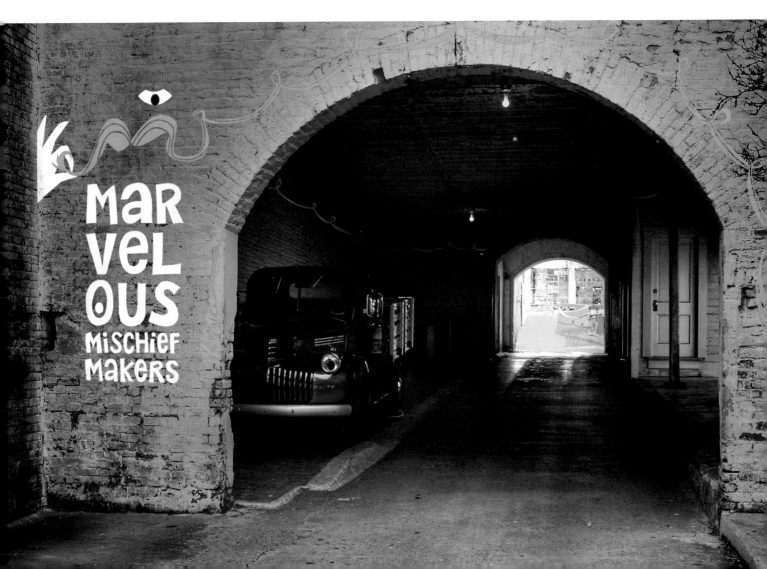

gallery

/ the world's best graphics / Vol. 13 /

分散2011

设计2011年分散(Disperse)形象识别的目的，是为英格兰伯恩茅斯艺术大学平面设计专业的年终秀助兴，这个秀是专为即将毕业的荣誉文学士们举办的。今年的邀请函由校园分散设计小组设计和制造，他们在箔纸上贴上防水层，并用激光在反面打印。每一张邀请函均由手工胶合和处理。A1海报的限量版系列是用激光将海报和我们的标志一起印在GF Smith公司出品的彩色纸上制成的。

分散是我们班级集体将分离的隐喻。像我们在线标志上的颗粒一样（网址：www.disperse2011.co.uk），我们都会飞离这里，去往不同的方向，并走上各种各样的职业道路。

这还有另外一层微妙的隐喻。颗粒们会返回来再次组成标志，就像我们建立的这个强大的社团可以吸引校友们再回来一样。

// Client_Self Promotion for Class of 2011
// Studio_BA (Hons) Graphic Design,
 The Arts University College at Bournemouth
// Creative Director_Roger Gould
// Designers_ James Addison, Natalie Bedwell, James
 Letherby, Josh Mitchelmore, Peter Cockram,
 Josh Rego, Sheridan Harmsworth, Leo Cross
// Photographer_Nauman Abdul-Hafeez
// Country_UK

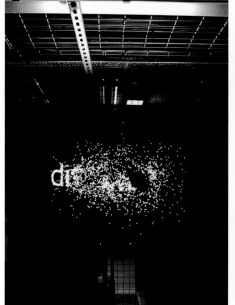

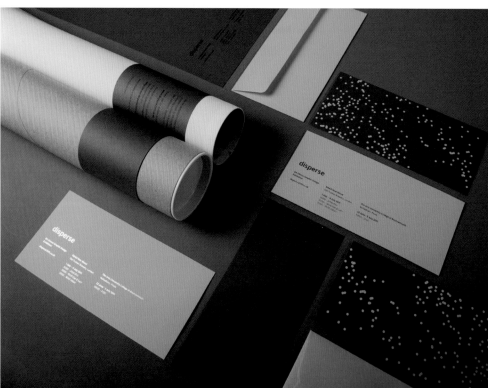

1+1图形设计

这是为两个设计师——*Shinnoske Sugisaki*和
*Yoshimaru Takahashi*的展会而设计的视觉识别。

// Client_Fachhochschule Dusseldorf
// Studio_Timsluiters Visuelle Kommunikation
// Designer_Tim Sluiters
// Country_Germany

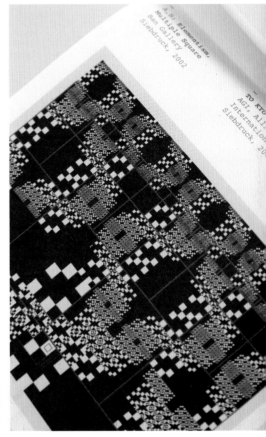

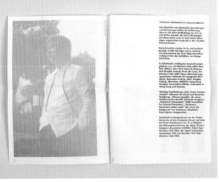

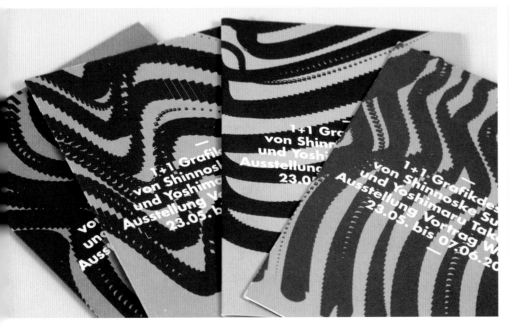

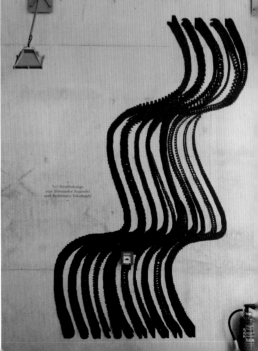

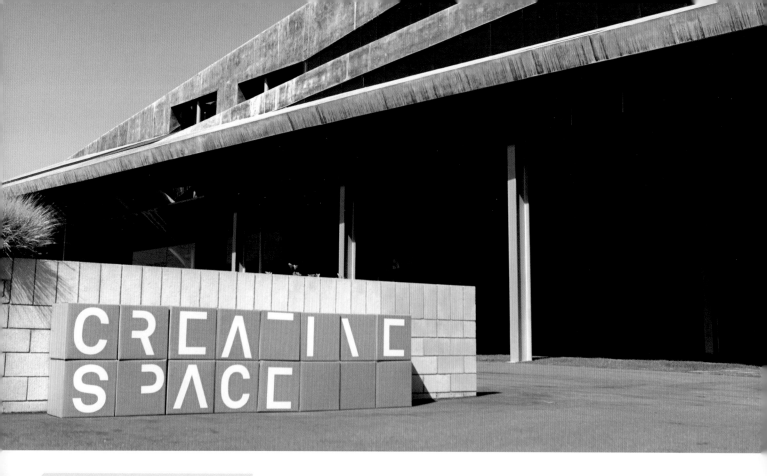

创意空间

创意空间（*Creative Space*）是洛杉矶一家经纪公司。创意空间经纪公司的使命是连接非传统空间和创意公司。他们用一种360度无所不及的方法向房地产业进军，他们不仅为承租人介绍联络办公空间，还为他们介绍联络专门的承包商、顾问、设计师和卖主。我们的品牌化方法以空间概念为基础，同时关注把某物放入该空间后，这一物体是如何从根本上改变该空间的。通过运用空白空间概念，"创意空间"得益于品牌化系统——从名片到网站——处处闪现着"创意空间"的创意。

// Client_Creative Space
// Studio_RoAndCo Studio
// Creative Director/Art Director_Roanne Adams
// Designers_Cynthia Ratsabouth, Tadeu Magalhães
// Photographer_Mason Poole
// Country_USA

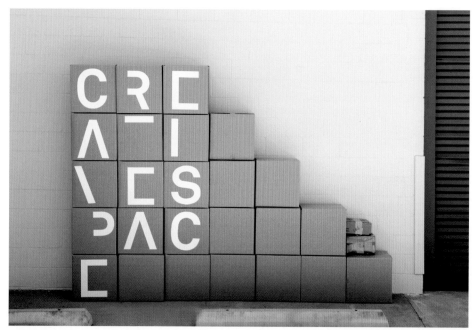

我所有的朋友们

"我所有的朋友们"的设计概念来自模拟与数字，或精确地说，来自定制与批量生产的对比。为了传达这一理念，我们提出创造一个由两部分组成的形象识别，这个形象识别包括一个预定元素，并通过一组用橡皮图章印成的3个标志来表现。另外还有大量使用的元素——以一个个精准的格子为基础的排版布局。

当两者结合，橡皮图章的不完美性与实用性功能——例如文体部分，形成了鲜明对比，让我们在张扬个性的同时，创造了一个协调一致的品牌形象。

// Client_All My Friends- Film Making Team
// Agency_Berg
// Creative Director_Daniel Freytag
// Designer_Daniel Freytag
// Country_UK

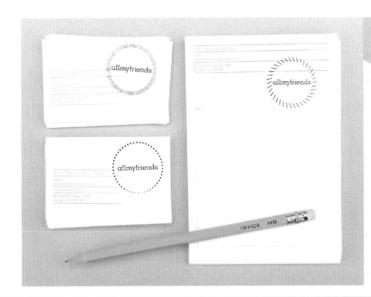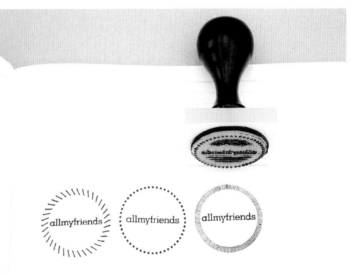
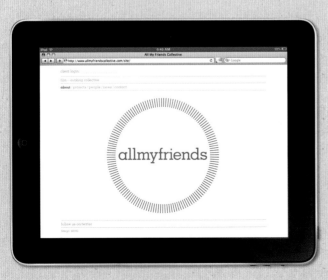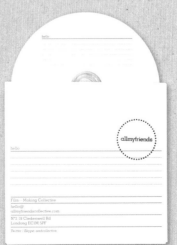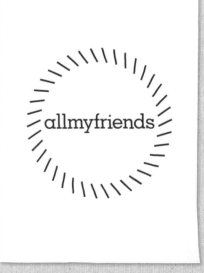

康沃尔设计季节 *2011*

康沃尔（*Cornwall*）设计季节——一个体现特立独行地地思考、制作和行为的节日。

康沃尔设计季节是一个探索，它探索的是：伟大的设计和充满创意的解决方案如何给康沃尔郡（一个历来就充满活力、有着创新文化的郊县）的人们带来持久利益。*CDS*是一个非营利性的试验项目，该项目涉及成百上千令人惊叹的人，并包含了许多良好的意愿。这一季的核心是一个奇妙的"设计故事"展览。

这些故事写在*16*个带图标的船只集装箱上，而这些集装箱会于*2011*年年初在沙丘、小镇、码头和自行车车道上放置*8*周。它们由设计界、文化界和学术界的人推荐提名，当地的设计师和艺术家们会将其作为辅助设施来阐述讲解这些故事。每一个故事都改变了一些事物，甚至改变了这个世界。有些故事令人惭愧，有些则震撼人心，还有一些既令人惭愧又震撼人心。

// Client_Dott
// Studio_A-Side Studio
// Creative Directors/Designers/Illustrators_Ross Imms, Alex Rowse
// Country_UK

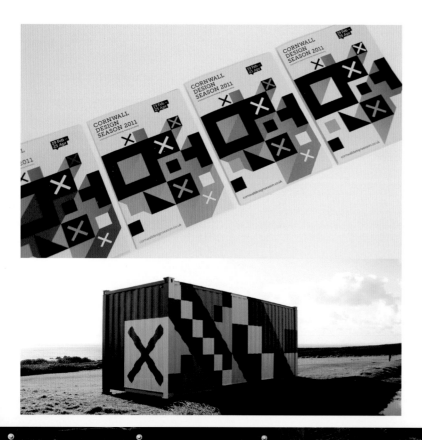

 CORNWALL DESIGN SEASON 2011

 CORNWALL DESIGN SEASON 2011

 CORNWALL DESIGN SEASON 2011

 CORNWALL DESIGN SEASON 2011

 CORNWALL DESIGN SEASON 2011

 CORNWALL DESIGN SEASON 2011

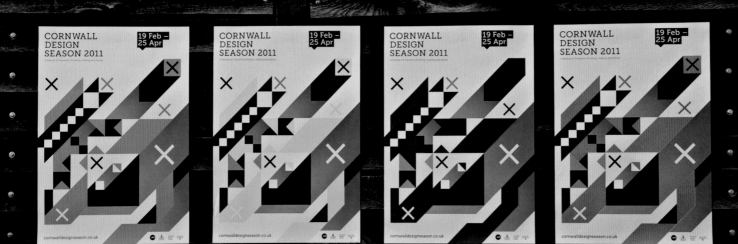

Canvas Group的形象识别

往往让我们自我介绍是最简单不过的。在这个案例中，就是重塑工作室品牌，开发一些论证我们是谁，以及我们做什么做得最好的附属产品：超乎寻常的设计。令人轻松愉悦的优雅字体排版、现代风格和诸多个性特点是关键；后者主要来自我们幽默诙谐的语言，这抵消了全黑和全白的单调。

// Client_Canvas Group
// Agency_Canvas Group
// Country_Australia

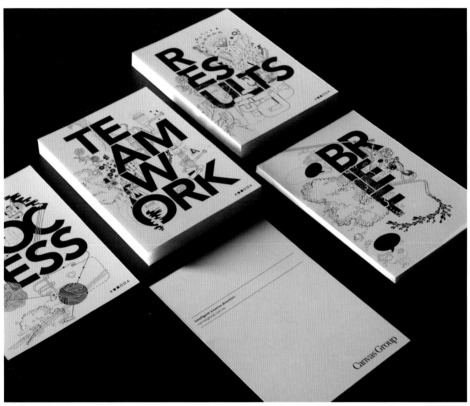

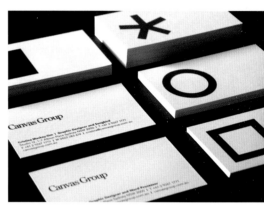

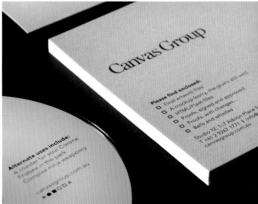

Imagine 8 工作室

*Imagine 8*是一个从事影视制作、*DJ*和项目管理的制作工作室。我们要求为*Imagine 8*工作室创作一个新的形象识别，以提升它的整体形象，并加强影视制作业内的联系。我们将电视测试信号用作图像元素，为*Imagine 8*工作室设计形象识别。通过不同颜色的组合，这个形象识别给人以强烈的视觉冲击，同时向人们暗示*Imagine 8*工作室产品的丰富性和多样性。

// Client_Imagine 8
// Studio_BLOW
// Creative Director/Art Director_Ken Lo
// Designers_Ken Lo, Crystal Cheung
// Region_Hong Kong

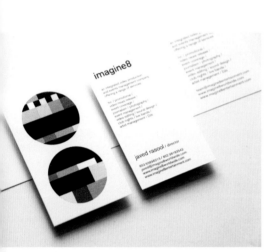

imagine8

Version A

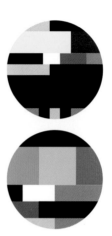

imagine8

Version B

imagine8

Version C

CZ-Teks. N.

这是为国际运输公司**CZ-Teks. N.** 设计的形象识别。
该项设计没有采用固定的企业色彩和标准模版，
其基础是强烈的网格系统以及对图形元素和色彩
的吸收原则。

// Client_CZ- Teks. N. s.r.o.
// Designer_Stas Sipovich
// Country_Czech Republic

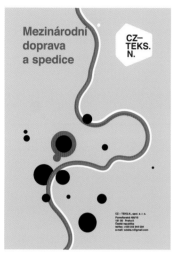

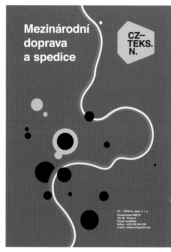

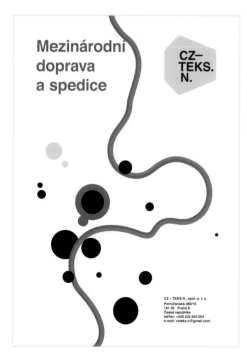

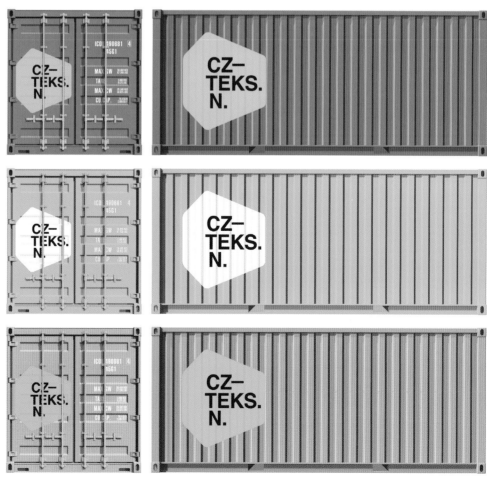

F.F.E.C.

F.F.E.C.（马戏学校法国联盟 / FFEC的标志）
字母的平衡传达了马戏团的若干训练项目（杂技、
单轮车、戏法……）
F.F.E.C.（马戏学校的开学日期）"Écoles en piste"
马戏学校法国联盟（FFES）的海报。
手绘图描绘的是运动与工作中的杂技演员们。图中
标题与字体标志在形式上保持平衡。

// Client_F.F.E.C. (French Federation of Circus Schools)
// Designer_Johann Hierholzer
// Country_France

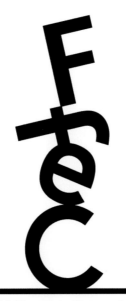

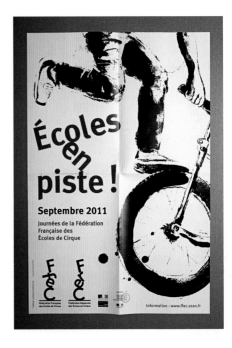

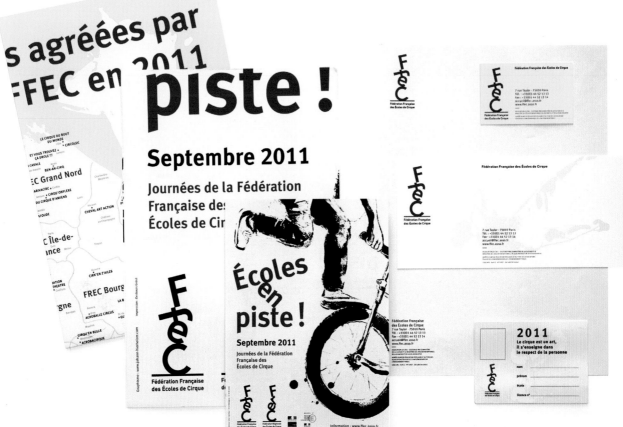

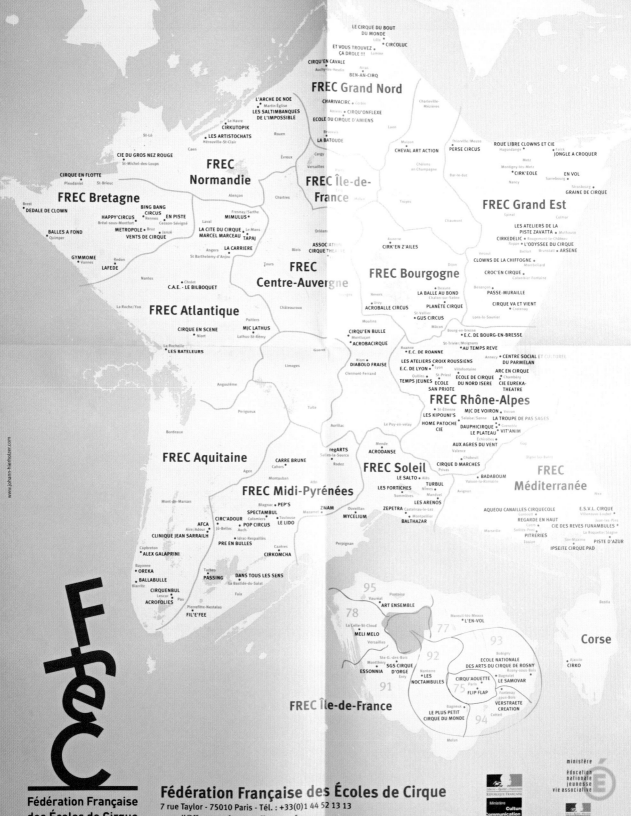

Les écoles agréées par la FFEC en 2011

FREC Grand Nord

LE CIRQUE DU BOUT DU MONDE · Lille
CIRCOLUC · Lomme
ET VOUS TROUVEZ ÇA DRÔLE !!!
CIRQU'EN CAVALE · Auchy-les-Hesdin
Arras · BEN-AN-CIRQ
CHARIVACIRC · Corbin
Amiens · CIRQU'ONFLEXE
ECOLE DU CIRQUE D'AMIENS
Beauvais · LA BATOUDE
Laon

FREC Normandie

Le Havre · CIRKUTOPIK
LES ARTISTOCHATS · Hérouville-St-Clair
St-Lô
CIE DU GROS NEZ ROUGE · St-Michel-des-Loups
Caen
L'ARCHE DE NOE · Martin Église
LES SALTIMBANQUES DE L'IMPOSSIBLE
Rouen
Évreux
Cergy
Alençon
Chartres

FREC Bretagne

CIRQUE EN FLOTTE · Pleudaniel
St-Brieuc
Brest · DEDALE DE CLOWN
BALLES A FOND · Quimper
GYMMOME · Vannes
LAFEDE · Redon
HAPPY'CIRCUS · Bréal-sous-Montfort
BING BANG CIRCUS · Rennes
EN PISTE · Cesson-Sévigné
METROPOLE · Bruz
VENTS DE CIRQUE · Janzé
MIMULUS
Fresnay/Sarthe
Laval
LA CITE DU CIRQUE · Le Mans
MARCEL MARCEAU · TAPAJ
Angers · LA CARRIERE
St Barthelemy d'Anjou
Nantes
C.A.E. - LE BILBOQUET · Cholet

FREC Île-de-France

Versailles
Paris
Melun

FREC Grand Est

Charleville-Mézières
Maizon
CHEVAL ART ACTION
Thierville / Meuse · ROUE LIBRE CLOWNS ET CIE
PERSE CIRCUS
Hagondange · Metz · Falck · JONGLE A CROQUER
Châlons en Champagne
Bar-le-duc
Montigny-les-Metz · CIRK'EOLE
Nancy · Sarrebourg · EN VOL
Strasbourg · GRAINE DE CIRQUE
Troyes
Chaumont
Epinal · Colmar
LES ATELIERS DE LA PISTE ZAVATTA · Mulhouse
CIRKEDELIC · Rougemont-le-Château
Roppe · L'ODYSSEE DU CIRQUE
Belfort · Brunstatt · ARSENE
Vesoul
CLOWNS DE LA CHIFFOGNE · Montbéliard
CROC'EN CIRQUE · Colombier Fontaine
Besançon · PASSE-MURAILLE
CIRQUE VA ET VIENT · Crotenay
Lons-le-Saunier

FREC Bourgogne

Auxerre · CIRK'EN Z'AILES
Dijon
Beaune · LA BALLE AU BOND
Chalon-sur-Saône
Nevers · Urzy · ACROBALLE CIRCUS
PLANETE CIRQUE
St-Vallier · GUS CIRCUS
Moulins · Mâcon
Bourg-en-bresse · E.C. DE BOURG-EN-BRESSE
St-Trivier / Moignans · AU TEMPS REVE

FREC Centre-Auvergne

Blois
ASSOCIATION CIRQUE THEATRE
Orléans
Tours
Châteauroux
Bourges
Guéret
Limoges
Clermont-Ferrand
Riom · DIABOLO FRAISE
CIRQU'EN BULLE · Montluçon · ACROBACIRQUE
Roanne · E.C. DE ROANNE
LES ATELIERS CROIX ROUSSIENS
E.C. DE LYON · Lyon
Oullins · St-Priest · TEMPS JEUNES · ECOLE SAN PRIOTE
ECOLE DE CIRQUE DU NORD ISERE · Villefontaine

FREC Atlantique

Poitiers
La Rochelle
LES BATELEURS
CIRQUE EN SCENE · Niort
MJC LATHUS · Lathus-St-Rémy
Angoulême
Périgueux
La Roche/Yon

FREC Rhône-Alpes

Annecy · CENTRE SOCIAL ET CULTUREL DU PARMELAN
ARC EN CIRQUE · Chambéry
CIE EUREKA-THEATRE
St-Étienne · MJC DE VOIRON · Voiron
LES KIPOUNI'S · Salaise/Sanne · LA TROUPE DE PAS SAGES
HOME PATOCHE CIE · DAUPHICIRQUE · Grenoble · VIT'ANIM
LE PLATEAU · Échirolles
AUX AGRES DU VENT
Valence
Gap

FREC Aquitaine

Bordeaux
Tulle
Aurillac
Le Puy-en-velay
Mende
ACRODANSE
regARTS · Salles-la-Source
CARRE BRUNE · Cahors · Rodez
Agen
Montauban · Albi
Mont-de-Marsan
Mazamet
AFCA · Aire/Adour · Jû-Belloc
CLINIQUE JEAN SARRAILH
CIRC'ADOUR · Colomiers · Toulouse
POP CIRCUS · Auch · LE LIDO
Idrac-Respaillès
PRE EN BULLES
Cazères · CIRKOMCHA
Capbreton · ALEX GALAPRINI
Bayonne · OREKA
BALLABULLE · Biarritz
CIRQUENBUL · Lescar · Pau
ACROFOLIES
Tarbes · PASSING
DANS TOUS LES SENS
La Bastide-du-Salat
Foix
Pierrefitte-Nestalas · FIL'E'FEE

FREC Midi-Pyrénées

Blagnac · PEP'S
SPECTAMBUL
ZNAM
Ouveillan · MYCELIUM
Perpignan

FREC Soleil

Nîmes · TURBUL
LE SALTO
LES FORTICHES · Alès · Manduel
ZEPETRA · Castelnau-le-Lez
LES ARENOS
BALTHAZAR · Montpellier
CIRQUE D MARCHES · Privas
BADABOUM · Valson-la-Romaine

FREC Méditerranée

Chabeuil
Digne-les-Bains
Avignon
Aix
AQUEOU CANAILLES CIRQUECOLE
E.S.V.L CIRQUE · Villeneuve-Loubet
REGARDE EN HAUT · Garnoult · Laon · Jean-les-Pins
CIE DES REVES FUNAMBULES
Marseille · Sutton-Pont · La Roquette-/Siagne
PITRERIES · Ste-Maxime · PISTE D'AZUR
IPSEITE CIRQUE PAD
Toulon

FREC Île-de-France

95 · Pontoise · Vauréal · ART ENSEMBLE
78 · La Celle-St-Cloud · MELI MELO · Versailles
77 · Mareuil-lès-Meaux · L'EN-VOL
93 · Bobigny · ECOLE NATIONALE DES ARTS DU CIRQUE DE ROSNY · Rosny-sous-Bois
92 · Nanterre · LES NOCTAMBULES
91 · Ste-G.-des-Bois · Monthyon · SGS CIRQUE D'ORGE · Evry · ESSONNIA
CIRQU'AOUETTE · Paris · FLIP FLAP · 75
Bagnolet · LE SAMOVAR
94 · Fontenay-sous-Bois · VERSTRAETE CREATION
LE PLUS PETIT CIRQUE DU MONDE · Bagneux · Créteil
Melun

Corse

Bastia
Ajaccio · CIRKO

www.johann-hierholzer.com

FFEC

Fédération Française des Écoles de Cirque
7 rue Taylor - 75010 Paris - Tél. : +33(0)1 44 52 13 13
accueil@ffec.asso.fr - www.ffec.asso.fr

ministère
éducation
nationale
jeunesse
vie associative

KANN MANN

汉堡这座城市变得愈发严肃起来。

汉堡教堂、汉堡的海港和消防部门通力合作，合办了一个项目，旨在为年轻的男性毕业生提供为期一年的个人定向发展计划。今年的参与者作为志愿消防员将获合格证书，并接受必要的基础培训和其他实用的、个人技能方面的知识培训。为使该项目的影响可以扩大到16岁以上的青年，让他们加入到 KANN MANN中去，Gobasil拓展了品牌和企业形象识别。企业设计包括商标、商业票据、明信片、海报、手册和KANN MANN网站。

// Client_Joint Project of the Church Hamburg,
 Harbour Hamburg, Firefighters Hamburg
// Agency_Gobasil GmbH
// Creative Directors_Eva Jung, Nico Mühlan
// Art Director_Sebastian Weiß
// Copywriter_Eva Jung
// Designer_Sebastian Weiß
// Illustrators_Florian Bedding, Oliver Popke
// Country_Germany

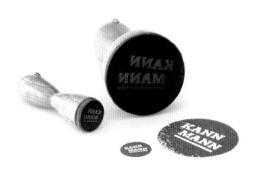

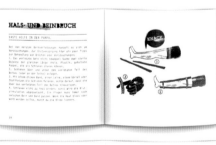
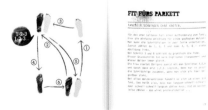

Coolous

Coolous为iphone和ipad做了出色的案例。他们起初只给了我们一个现有标志。以这个现有标志为起点，我们开发了一套以"点"状图案为基础的设计。我们设计出符合人体工学的外形，赋予了该品牌可触摸得到的高品质。这些人类工程学的外形影响了从包装到销售的每一个环节。低调简单的色彩运用、印刷工艺、外形和质地结合在一起，共同传达出创新、设计和质量的核心价值。

// Client_Coolous
// Agency_Berg
// Creative Director/Designer_Daniel Freytag
// Country_UK

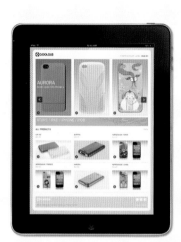

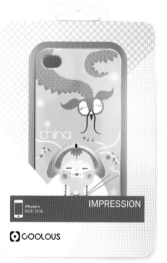

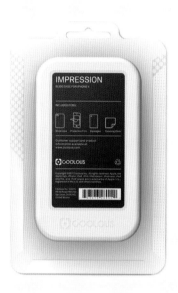

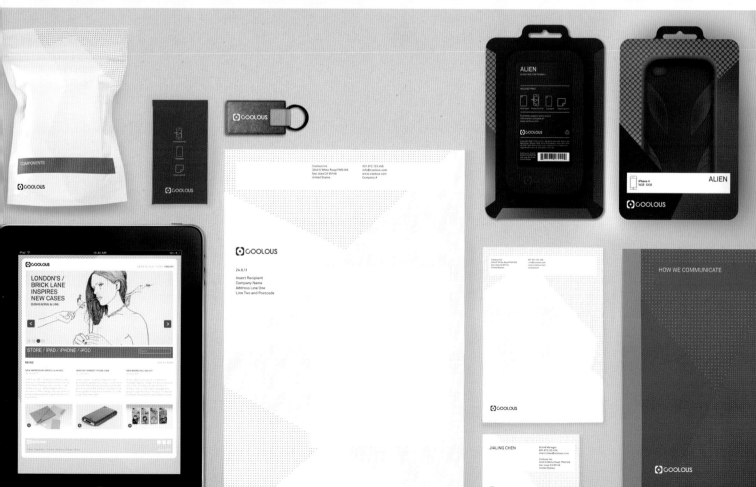

斯图加特国家剧院

因装修问题，国家剧院正在向梅塞德斯·奔驰公司位于斯图加特市的楼盘迁移，并会在那里待上一个季度。与此同时，在北区戏剧场馆（Schauspiel Nord venue），一个新的剧院即将开张。

2005年的时候，Strichpunkt公司的第一个标志——一个充满斗志的问候语出现在斯图加特的国家剧院的外墙上，曾制造了不小的轰动。现在剧院正在迁往位于斯图加特第21号最大的建筑工地旁边，这里可以看到轨道交通的主景。因为这个原因，野性十足的绿色霓虹灯海报和其内部的模版字体使剧院焕然一新，与"大都市"季度相得益彰。临时剧院

内部舞台的设计和建造也颇具涂鸦风格，这与剧院舞台设计的风格也保持了一致。巨拳的首次出击便迎来了它的第二个春天——这一次是作为初级舞台的对抗象征出现。剧院的栅栏也雕成一个巨拳，这个巨拳被做成抗议标语——临时演出地点屋顶上4米高的霓虹巨拳向每一列进入斯图加特市火车站的列车致以热烈的问候。新的CD再次成为小镇谈论的话题，而且在七年之后，剧院和北区戏剧场馆（Schauspiel Nord venue）的装潢再一次获得ADC评审团颁发的银钉奖。

// Client_Staatstheater Stuttgart
// Studio_Strichpunkt Design
// Country_Germany

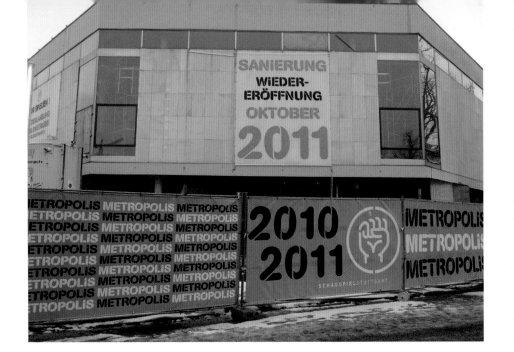

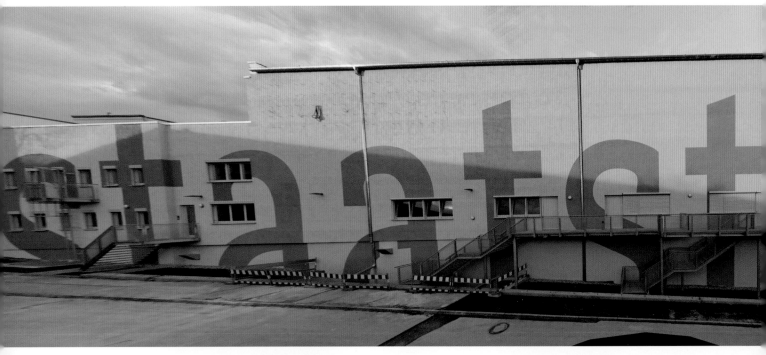

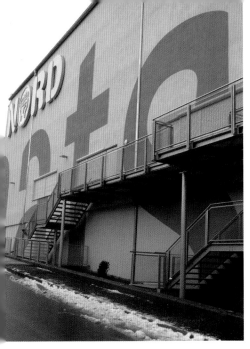

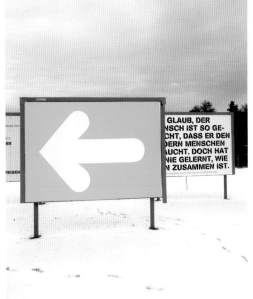

GLAUB, DER
...NSCH IST SO GE-
...CHT, DASS ER DEN
...DERN MENSCHEN
...AUCHT. DOCH HAT
...NIE GELERNT, WIE
...N ZUSAMMEN IST.

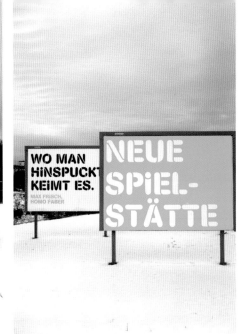

WO MAN
HINSPUCKT
KEIMT ES.

MAX FRISCH,
HOMO FABER

NEUE
SPIEL-
STÄTTE

BOX

DOROTHEA
ARNOLD

CHRISTIAN
BREY

ARJA
BRUNGLINGHAUS

BORIS
BURGSTALLER

...

FLORIAN
VON MANTEUFFEL

KONSTANTIN
MARSCH

...

TAYLOR BLACK
LONDON

Philippa Black

philippablack
@taylorblack.co.uk

23 Merchants House
Greenwich
London SE10 9LX
+44 (0)7703 310 852

taylorblack.co.uk

泰勒布莱克

泰勒布莱克珠宝由设计师兼手工艺家菲利帕·布莱克在伦敦手工制作，它的特点是在现代珠宝中加入古典珠宝的特征，如香水膏盒式吊坠和护身符等，每件珠宝都有一个带签名的玫瑰扣。
带签名的玫瑰扣成为了形象识别的关键，这一点也反映在皇冠徽章和意象里。维多利亚植物插图的使用，强调和凸显了这种复古的感觉。强烈的图像剪裁赋予这些植物插图现代风格。

// Client_Taylor Black
// Agency_Interabang
// Creative Directors_Adam Giles, Ian McLean
// Country_UK

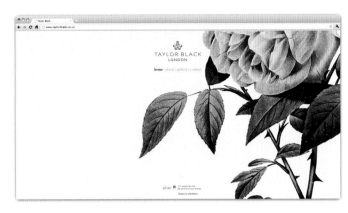

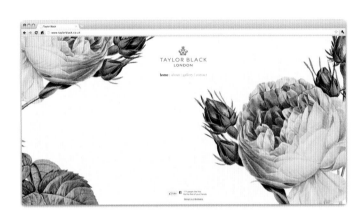

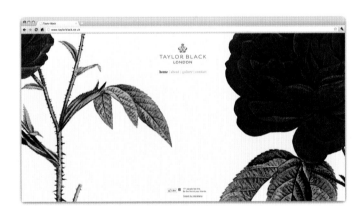

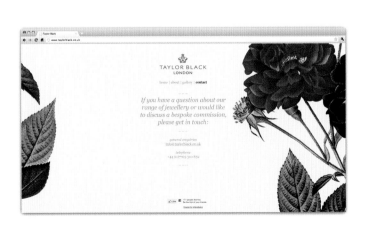

Reindyrka

Reindyrka是卑尔根市一家崭新的有机食品店。Haltebanken创作了该店的视觉形象识别。这个识别旨在展现该食品店洁净、新鲜和天然的调制方法，该店不使用有机或天然的普通陈旧方法来调制食品。绚丽的形象、明快的图案和传统的复古字体结合在一起，共同赋予该形象识别既传统又现代的风格特征。

// Client_Reindyrka - organic foodstore
// Agency_Haltenbanken
// Art Directors_Alexis Marinis
// Photographer_Haltenbanken / Scanpix
// Country_Norway

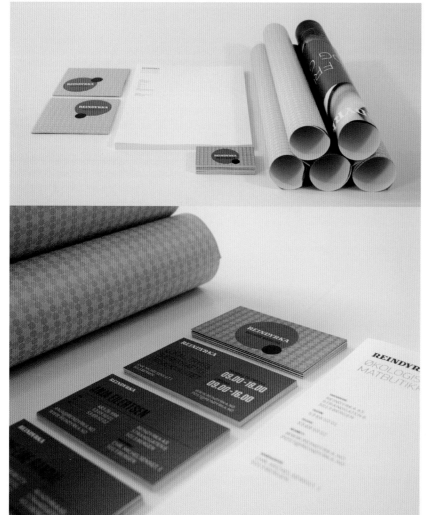

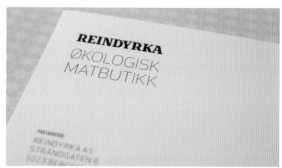

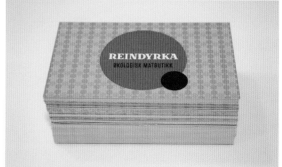

The Fix 2011

*Fix*是每年一度的小型电子音乐节，由卑尔根国际节和*Ekko*音乐节共同举办。

*Haltenbanken*为音乐节设计了视觉形象识别，也为该音乐节专门设计了字体。他们用技术插图演绎出了电子音效的视觉效果。

印刷品只有两种颜色，黑色和金属蓝。

// Client_Ekko festival
// Agency_Haltenbanken
// Country_Norway

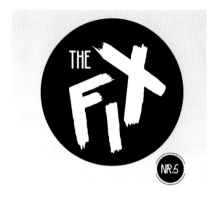

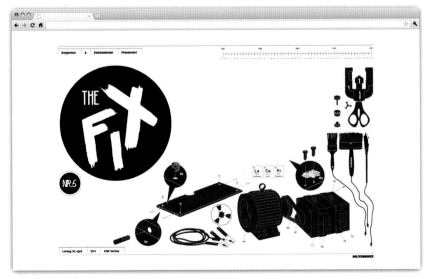

The Guild

这是伦敦一家动画和视觉效果图公司的品牌形象识别系统。我们的目标是创作出一个独一无二的、由不同部分组成的标志——这主要是为了表达不同元素组合到一起的概念，就像独创性的个体和不同的纪律规则。另外，我们对探索老式电视图像和印刷字体（尤其是那些单色检测卡的）的形象语言十分感兴趣。这使我们可以创造出一种联系，这种联系可以连接商业的动画和效果图方面。

// Client_The Guild- Animation and Visual Effects
 Company
// Agency_Berg
// Creative Director/Designer_Daniel Freytag
// Country_UK

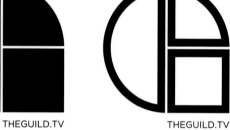

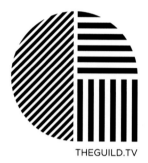

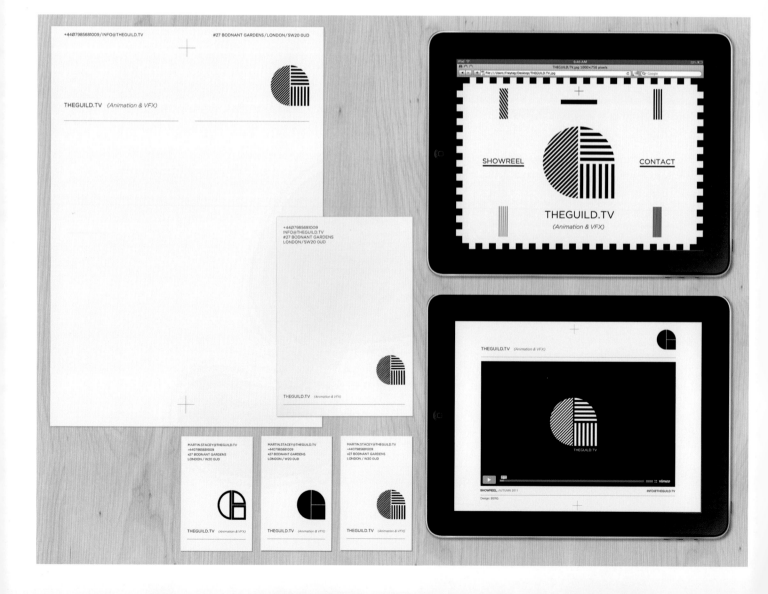

TenOverSix

TenOverSix是洛杉矶一家精品店和类似画廊的场所，这里提供尖端的设计师辅助工具。该精品店是根据《爱丽丝梦游仙境》中"疯帽人"的帽子的价格标签"10/6"（10英镑6先令）来命名的。我们采用现代价格标签的当地语言，并借用大富翁游戏中的代币的调色板，将金色的"打折"标签改成品牌的贴码。

// Client_TenOverSix
// Studio_RoAndCo Studio
// Creative Director/Designer_Roanne Adams
// Country_USA

TEN OVER SIX

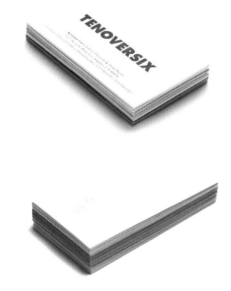

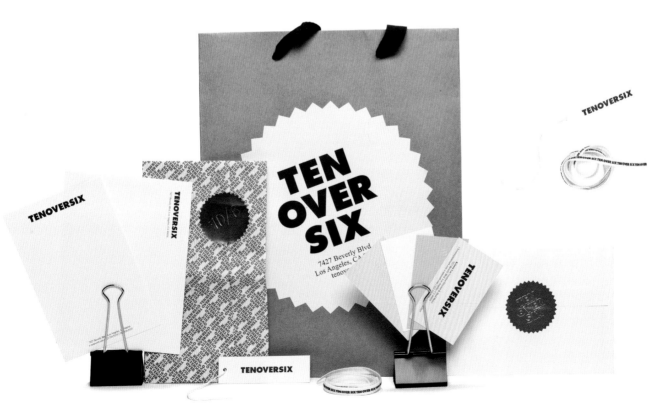

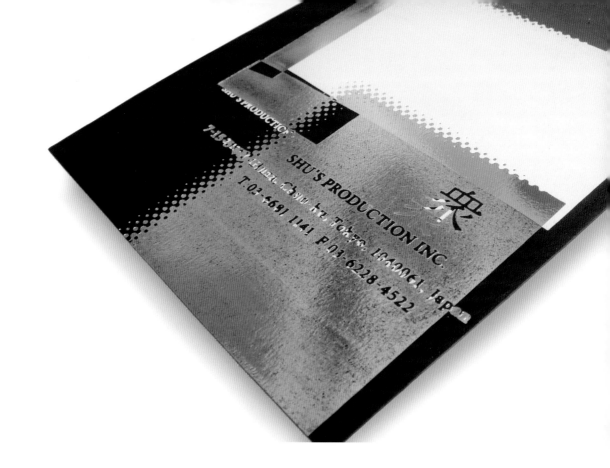

SHU的化学反应

SHU是一家视觉形象制作公司，提供富有创造性和独特性的服务。我们受邀开发一种公司工具，这种工具要能以一种与其他公司完全不同的方式来反映他们的特点，给收信人新颖的感觉。为了体现与SHU打交道的那些人的个体性和多样性，我们在他们的信封上体现"化学反应"。我们用箔和五彩纸

制出完全不同的颜色和纹理。箔使颜色加深并形成独特的光泽，而五彩纸则形成粗糙的纹理和鲜明的颜色。"碰撞"表达的是"化学反应"。
有超过5000份信封寄给业内人士。
收信人的反应很好，而且因为这些信封，调查数量和新的任务指派都上升了。

// Client_SHU's Production
// Agency_Ogilvy & Mather Japan
// Art Director_Yasutaka Akagi
// Copywriter_Bastistuta Bazooka
// Executive Producer_Takahiko Kondo
// Printing Director_Tsutomu Sugimura (Green Peas),
 Funayama Seisakusyo
// Country_Japan

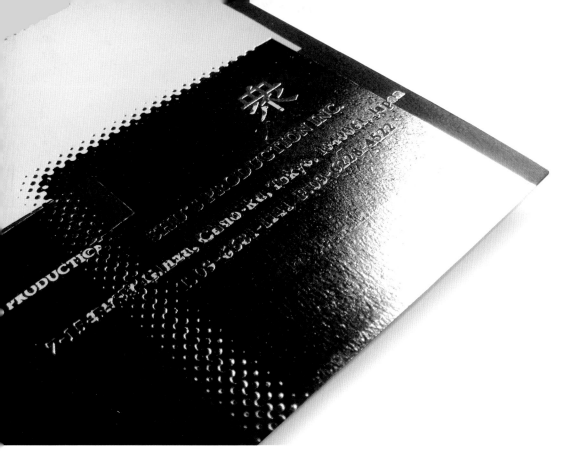

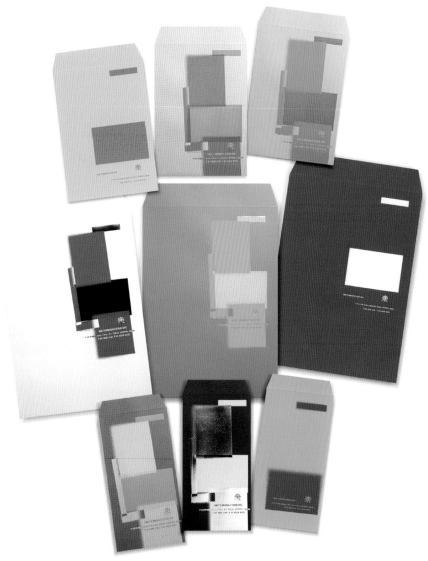

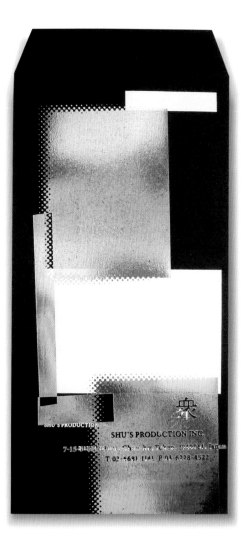

第11个月亮

第11个月亮是拉古纳海滩上的服装精品店。受店主对天文学的热爱的启发，我们创造出一套体现科学星座的图像、月相和天文符号的精选集。这一新的品牌形象将第11个月亮在地域上与竞争对手区分开来，同时快速引领该店形成了一条独立的设计路线，如Timo Weiland、Arnsdorf、VPL等。

// Client_11th Moon
// Studio_RoAndCo Studio
// Creative Director_Roanne Adams
// Designers_Cynthia Ratsabouth, Tadeu Magalhães
// Country_USA

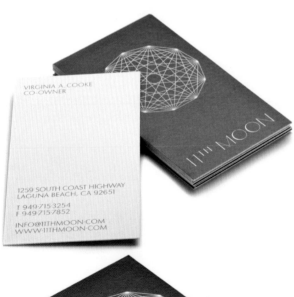

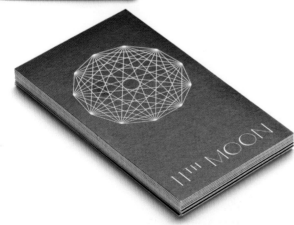

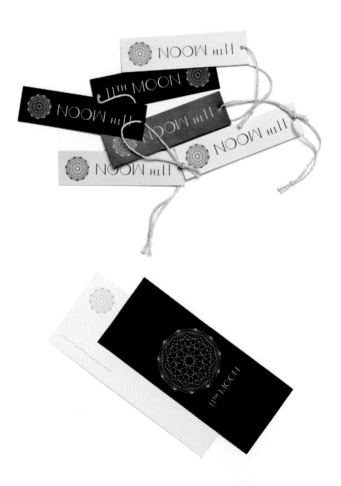

Pronto

Pronto是位于莫斯科的一家意大利餐厅连锁店。
这个标志参考了罗马神话中墨丘利的带翅膀的
帽子，这个帽子的含义从侧面诠释了该餐厅名称
"Pronto"的意思。与此同时，插图传达了这一地
区和平且富有魅力的气氛。

// Designer_Daria Karpenko
// Country_Russia

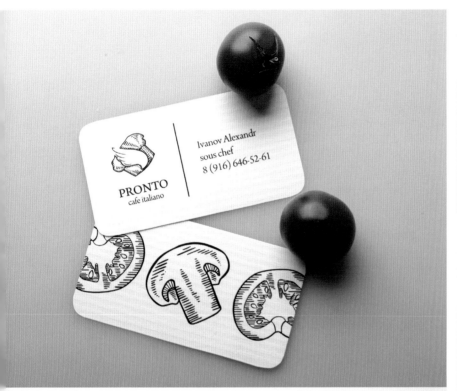

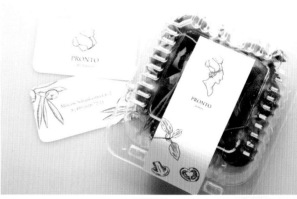

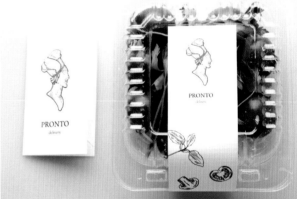

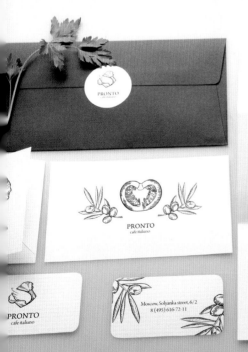

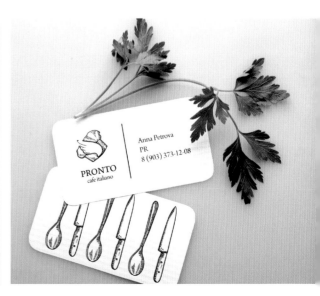

Expozice

Expozice是Bmo市文化活动和文化展的形象识别以及传播材料，其理念基于视觉文化和听觉文化的对称性和团体性，设计灵感来自黑社会美学。

// Client_The Brno Cultural Centre
// Designer_Stas Sipovich
// Country_Czech Repulic

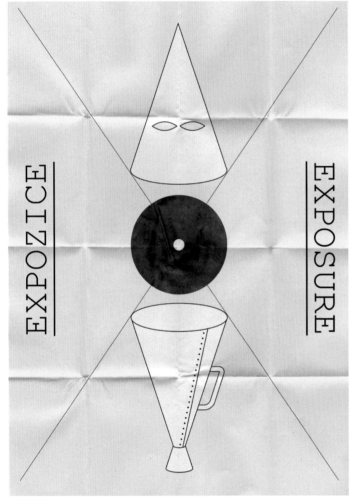

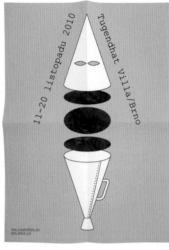

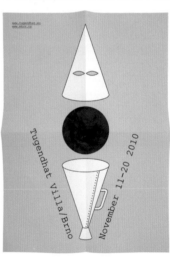

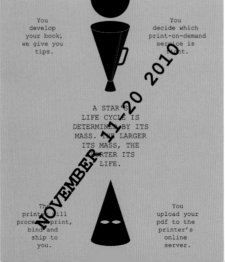

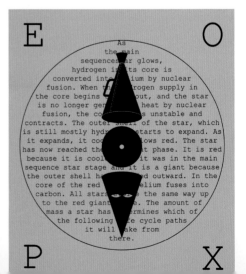

Glue

*Glue*是一个智囊团，专注于通过叛逆青年来连接品牌和政策制定者。它的形象识别以命名开始，用来吸引那些难以接近的*16*岁到*25*岁之间的青年群体。我们设计了一个黑体的图形语言来展示那些由*Glue*聚集在一起的不同的团体和社团。这些对比图案用统一的字标通过物理方式连接起来，以此来形成一个简单好记的形象识别，它与体现该领域特点、充满行业术语的灰色形象识别形成鲜明的对比。

// **Client**_Glue

// **Studio**_Magpie Studio

// **Creative Directors**_David Azurdia, Ben Christie, Jamie Ellul

// **Designer**_Tim Fellowes

// **Country**_UK

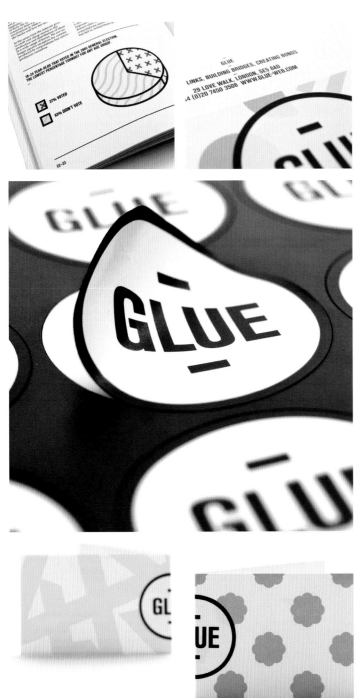

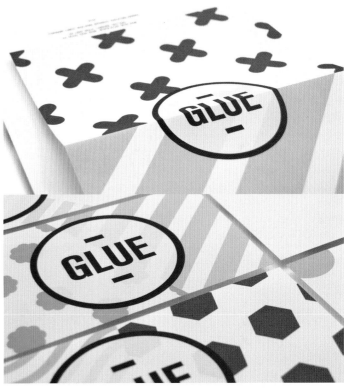

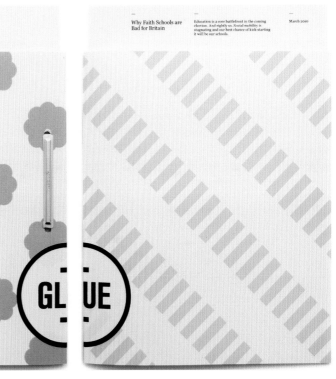

Kaestle Ocker Roeder
建筑师 *BDA*

// Client_Kaestle Ocker Roeder Architekten BDA
// Studio_L2M3 Kommunikationsdesign GmbH
// Creative Director_Sascha Lobe
// Art Director_Simon Brenner, Sascha Lobe
// Country_Germany

k___ o__ r___

kaestle ocker roeder Architekten BDA
Hölderlinstrasse 40 / 70193 Stuttgart
T +49 (0) 711 666 15 0 / F +49 (0) 711 666 15 15
www.kaestleockerroeder.de

kaestle ocker roeder Architekten BDA
Hölderlinstrasse 40 / 70193 Stuttgart / T +49 (0) 711 666 15 0 / F +49 (0) 711 666 15 15
www.kaestleockerroeder.de / mail@kaestleockerroeder.de

Marcus Kaestle
Andreas Ocker
Michel Roeder

Marcus Kaestle
Andreas Ocker
Michel Roeder

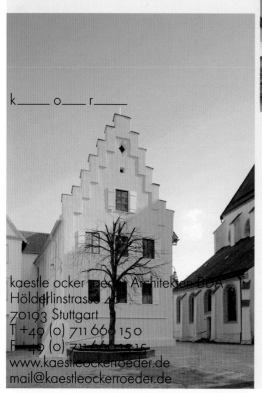

k___ o__ r___

kaestle ocker roeder Architekten BDA
Hölderlinstrasse 40
70193 Stuttgart
T +49 (0) 711 666 15 0
F +49 (0) 711 666 15 15
www.kaestleockerroeder.de
mail@kaestleockerroeder.de

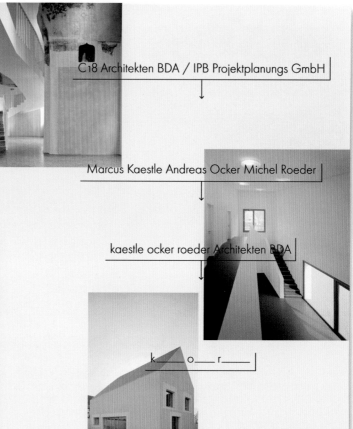

C18 Architekten BDA / IPB Projektplanungs GmbH

Marcus Kaestle Andreas Ocker Michel Roeder

kaestle ocker roeder Architekten BDA

k___ o__ r___

Marcus Kaestle
Andreas Ocker
Michel Roeder

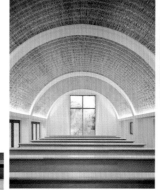

k_____o_____r_____

kaestle ocker roeder Architekten BDA
Hölderlinstrasse 40 / 70193 Stuttgart
T +49 (0) 711 666 15 0 / F +49 (0) 711 666 15 15
www.kaestleockerroeder.de / mail@kaestleockerroeder.de

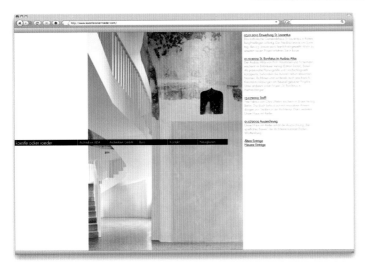

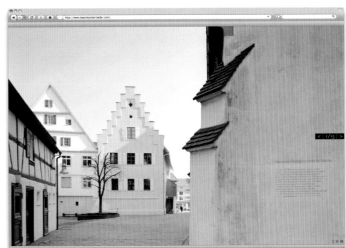

撒娇之爱

这是为一家伦敦的商店所设计的形象识别、吊牌和
网站。这家商店出售儿童的衣服、玩具和礼品。

// Client_Cupboard Love
// Studio_Hyperkit
// Illustrator_Hennie Haworth
// Country_UK

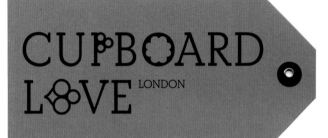

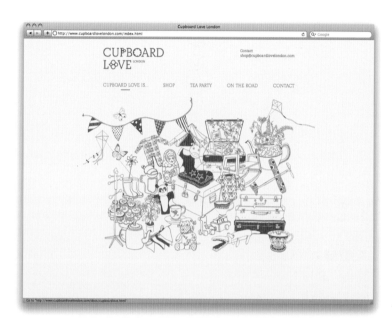

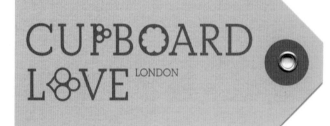

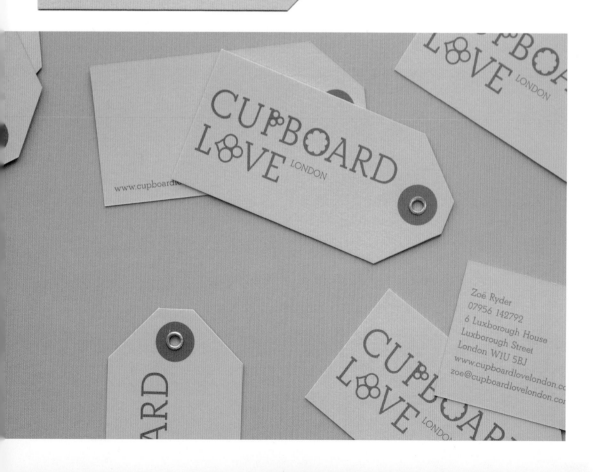

Departement Stationery

这是加拿大蒙特利尔市*Department Stationary*工作室的简易设计。每一张便笺都有自己的萤光颜色。凸出的商标可以清晰地印在信封上。

// Client_Departement

// Studio_Departement

// Creative Director/Art Director/Photographer_
 Philippe Archontakis

// Printer_Prisma / Benoit Lévesque

// Country_Canada

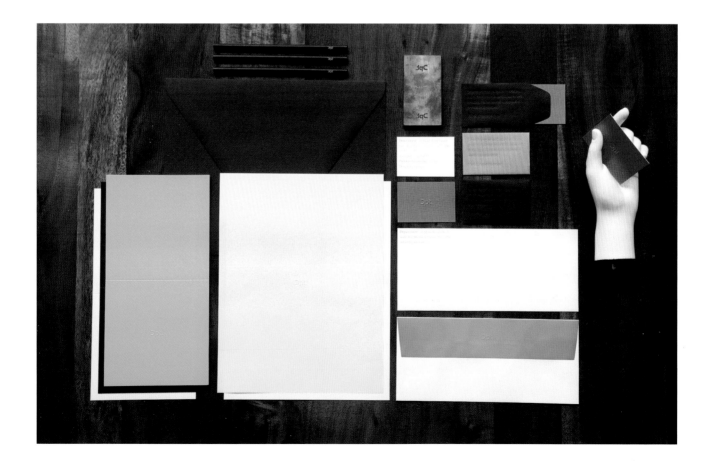

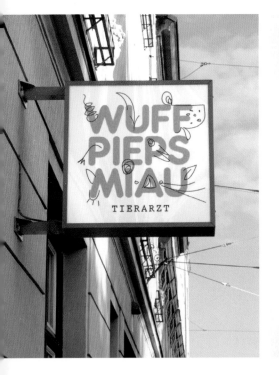

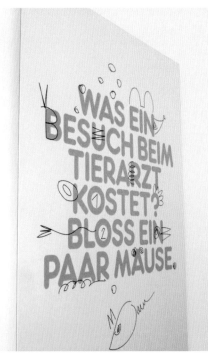

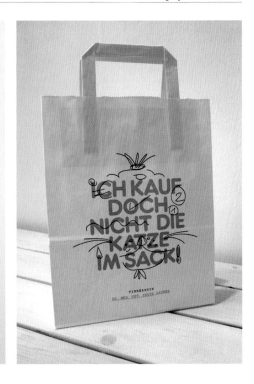

汪汪 吱吱 喵喵

这一用语和企业设计背后的创意是：*Med. Vet. Zauner*博士懂好几种动物的语言。这就是为什么 *Zauner*博士的信笺印有多种动物语言的原因。这意味着他可以比其他兽医更好地和动物交流。当然这些语言也被翻译成人类的语言并印在名片的背后，交给宠物的主人。

// Client_Dr. med. vet. Zauner
// Studio_Wortwerk
// Art Director_Verena Panholzer
// Copywriter_Wolfgang Hummelberger
// Illustrator_Verena Panholzer
// Country_Austria

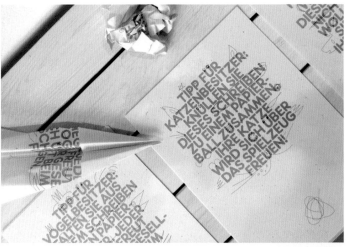

Joe and Co.

*Hyperkit*设计公司寻求将传统理发厅的可辨别部分解构并重建，使之适应现代观众的要求。最初的灵感来自对传统理发店、车间、小屋和车库内事物如何组织起来的观察。这引导我们在设计内部空间和家具的时候，形成一种拼接美学，这种拼接美学将材料和质地融合到一种简明的功能时尚中去。

店内定做家具的主要材料是英国橡树、橡树胶合板和粉末涂层钢。我们之所以使用橡树，是因为它是一种温性的自然的材料，可用于传统工艺制作。彩色钢制品被选来与木材做对照。在整个解构的过程中，对我们来说十分重要的是，你可以看到家具是怎么制成的；这在可见的橡树展架和镶嵌式金属架以及水槽的细木工制品上十分明显。

*Joe and Co.*标志的平面和几何特征及其印刷品被构想成传统理发店模式，如红白条纹旋转灯和黑白相间里诺地板的一个现代化的替代品。

// Client_ Joe and Co.
// Studio_Hyperkit
// Country_UK

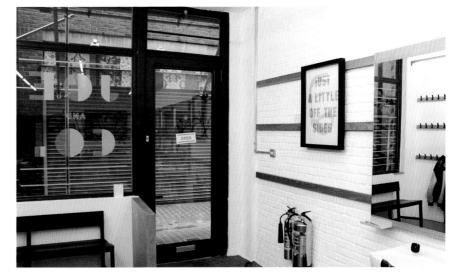

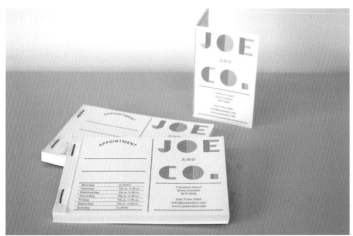

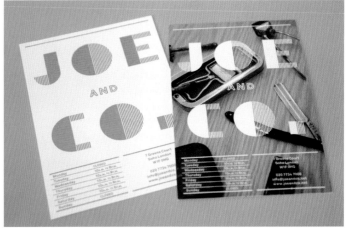

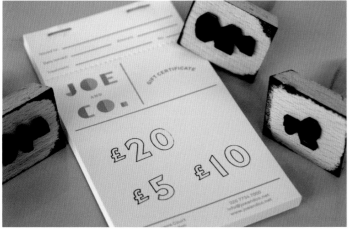

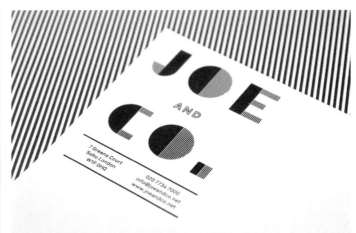

考夫曼

综合广告公司*Writing Media*的增长策略引发了全面的品牌重塑。新的形象识别和考夫曼（*Kaufmann*）这个名字传达了公司新的销售思想战略：考夫曼是一家专为销售和市场营销人员而设的综合广告公司。这个形象识别把体现公司专业技能领域的有趣插图和古典字体等传统元素结合起来。这个标志可以无限变幻。

// Client_Kaufmann
// Agency_Bond Creative Agency
// Creative Director_Jesper Bange
// Designers_Tuukka Koivisto, Ilari Laitinen
// Country_Finland

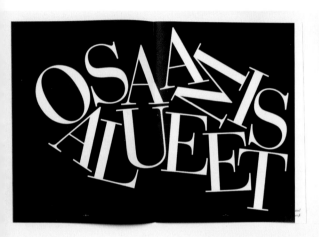

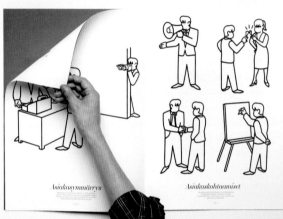

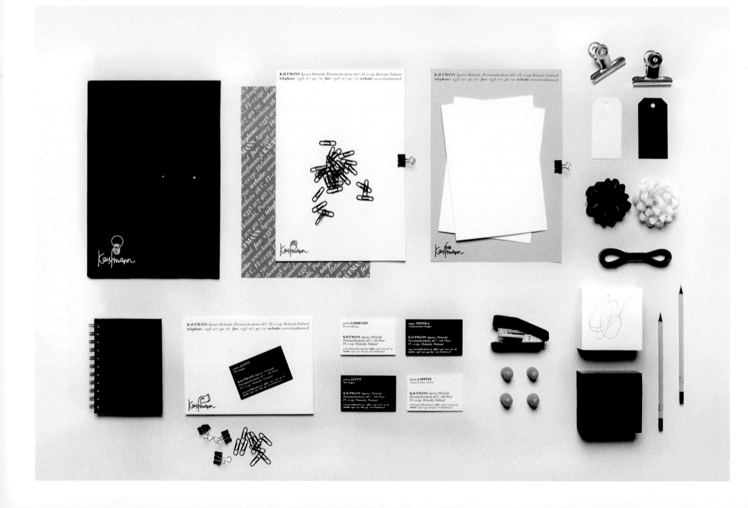

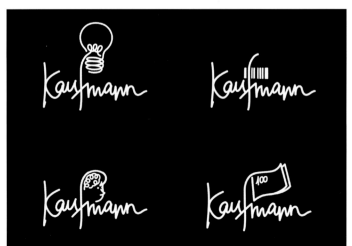

Marcon金属加工公司

这个形象识别系统涉及广泛，包括新的标志、文具、摄影、网站和建筑标牌。

自1981年起，Marcon公司就已经向不列颠哥伦比亚省的一些最具标志性的基础建筑，如狮门桥、海天公路和里维斯度克水坝等提供钢材。这个形象识别从公司的价值观中得到灵感，制定出一个简洁、永久且结构合理的设计方案。

// Client_Marcon Metal Fabrication
// Art Director_Greg Durrell
// Designer_Matt Boyd
// Country_Canada

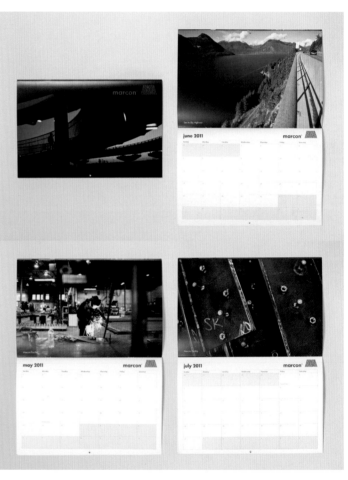

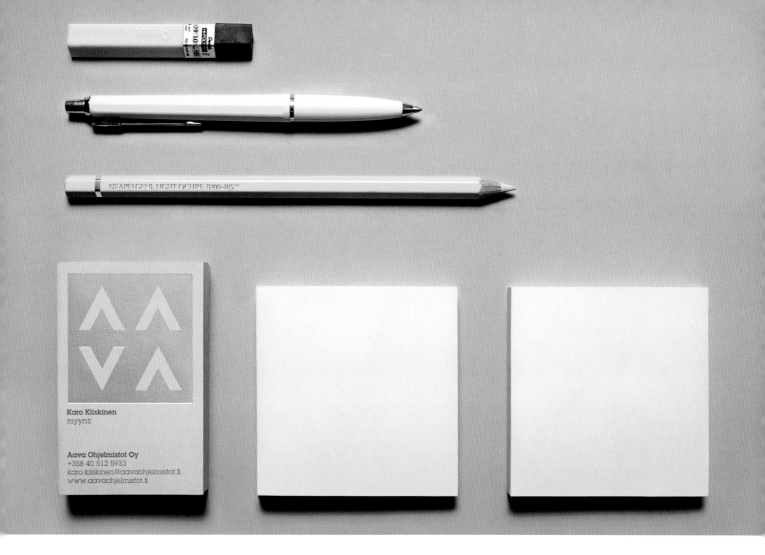

AAVA

AAVA是一家正在成长的IT公司，它需要一个形象识别和一个出色的销售工具。极简的标志设计，使AAVA从它的竞争对手中脱颖而出。

// Client_AAVA

// Agency_Bond Creative Agency

// Creative Director_Jesper Bange

// Designer_Tuuka Koivisto

// Country_Finland

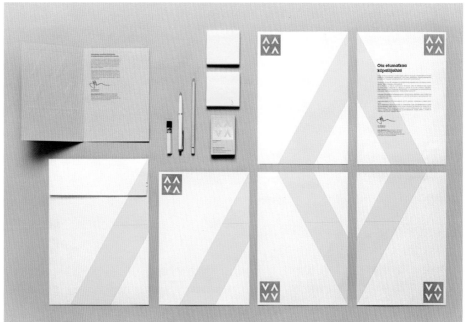

Fruita Blanch

Fruita Blanch是一家有着悠久传统的家族企业。经过一代代的传承之后，Fruita Blanch不仅种植水果，还开发出了自己的果酱、腌制品和纯天然果汁。

Fruita Blanch的系列产品由100%纯天然、自然成熟的水果制成，含糖量低且不含任何化学制剂。

传统的工艺方法和最精心的操作，这就是对Fruita Blanch的定义。未来美食的创造源自过去的价值观。

// Client_Fruita Blanch
// Agency_Atipus
// Country_Spain
// Link_P156 - 157

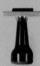

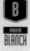

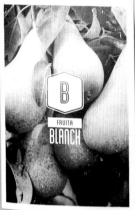

RECEPTA ARTESANA

SENSE CONSERVANTS NI COLORANTS

100% NATURAL

PRÉSSEC GROC I SUCRE

BLANCH

BLANCH CAPS

ABCDEFGHIJKLMNOPQRSTUVWXYZ

BLANCH CONDENSED

ABCDEFGHIJKLMNOPQRSTUVWXYZ
0123456789%Ç.:

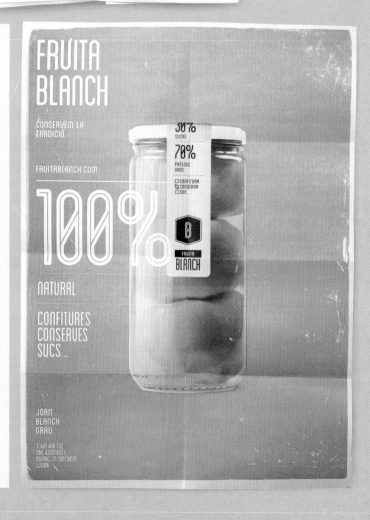

彼得－贝利公司

彼得－贝利公司的总部设在伦敦，并在纽约有多家办公室。它代表某种最高的摄影天分。

他们跟我们接触的时候，给了我们一个新的标志和一个修改方案。Bunch创作出一种字母组合，这一字母组合应用在文具和宣传资料上。我们调整了原有的配色系统，新的配色系统为彼得－贝利公司的员工所准备，用以参照校准他们所有的摄影材料。

// Client_Peter Bailey Company
// Studio_Bunch
// Creative Director_Denis Kovač
// Designers_Tuukka Koivisto, Ilari Laitinen
// Country_Croatia

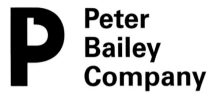

安布罗斯酒店

安布罗斯（*Ambrose*）是蒙特利尔市的一家小酒
店。这家酒店建于*1910*年，拥有两座维多利亚风格
的建筑。

我想要设计这样一个商标，它非常古典，类似于维
多利亚风格，但应该同时具有新鲜感。我还想创造
出一些其他的概念，比如说红酒标签。

// Client_Hotel Ambrose

//Agency_Kissmiklos and Imprvd

// CD/D/PG_Miklós Kiss

// Country_Hungary

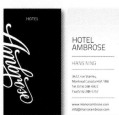
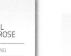

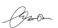

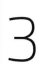

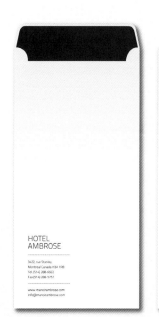

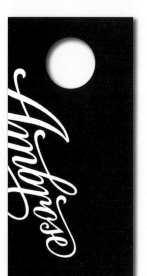

《拒绝来自工厂化农场的公牛》

《拒绝来自工厂化农场的公牛》是我在旧金山艺术大学时作的美术硕士平面设计论文。该论文为减少牛肉工业对全球环境造成的毁灭性影响作出了努力。这是一本非营利性杂志，它告诉公众行业惯例带来的真实后果，促使公众为社会活动和改革拟定一个计划。近年来，牛肉的生产制作业正快速增长，这是导致森林减少、水污染和全球变暖的原因之一。因为美国是最大的牛肉消费国和生产国之一，美国人应该调整他们的饮食选择，与能源生产的可持续系统和环境保护保持一致，这一点至关重要。

// Designer_Liz Chang (Siu Sin Chang)
// Country_USA
// Link_Publication, P125

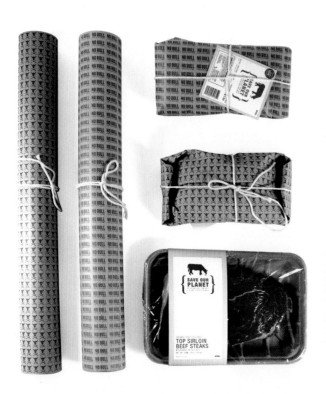

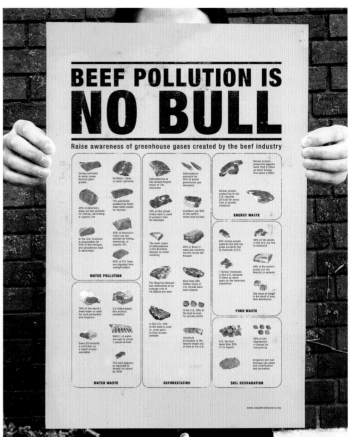

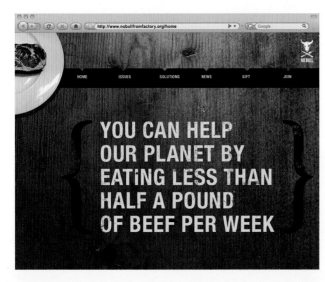

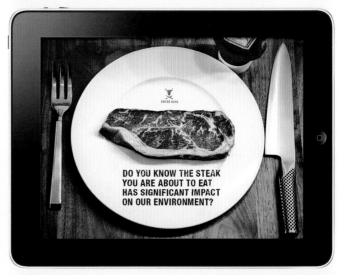

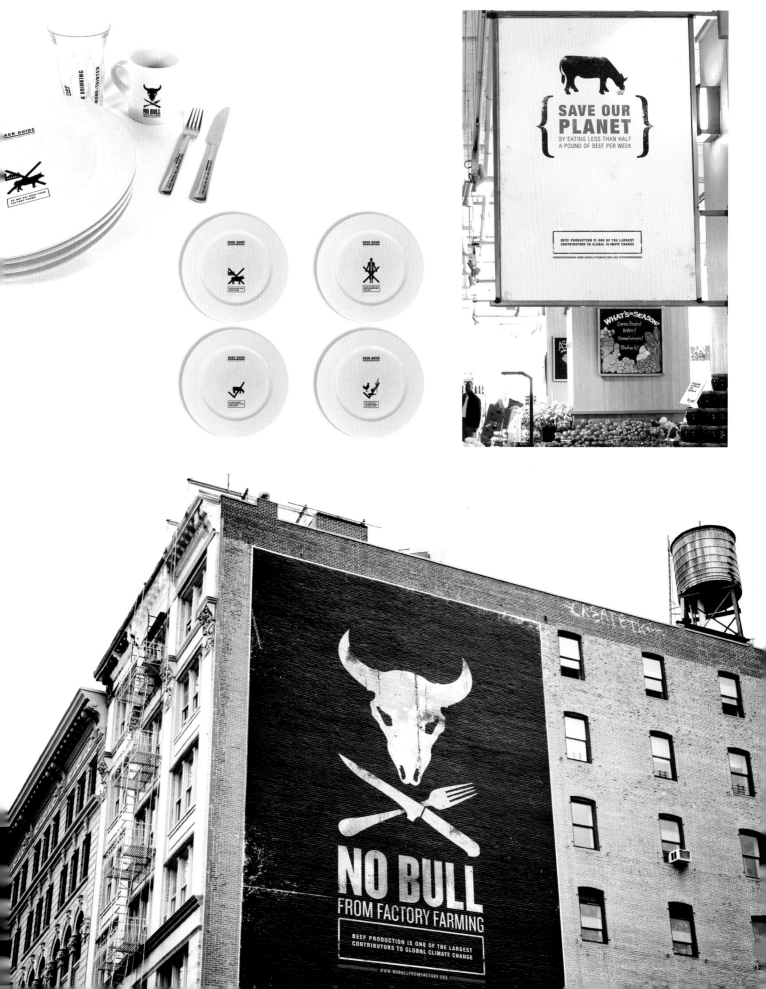

利物浦英语俱乐部

利物浦英语俱乐部是乌克兰第一家古典英语俱乐部。

当我们从事一个项目的时候，展示品牌和传统英语之间的联系就变得非常重要。尤其是其著名的小镇——利物浦。这就是我们从分析小镇历史和小镇名字及标志的关键元素开始的原因。

Alexander Andreyev：利物浦的象征是利物鸟。这种鸟像传说中的凤凰和西林鸟——在现实生活中不存在这种生物，但是，科学家们还是会为哪种已经灭绝的鸟就是它的原型而争论不休。利物鸟本身并不仅仅是利物浦镇的象征，它也是非常著名的英国足球俱乐部标志的组成部分。这个城市名称的第二个部分的意思是水，因为它坐落在海边。

Artyom Kulik：分析阶段过后，我们发现，这个标志需要整合三个主要元素：利物鸟、临海和在利物浦形成时期流行于英国的纹章风格。这在根本上已经成为标志和品牌形象识别的基础。

该设计是与营销代理合作制作的。

// Client_Liverpool English Pub
// Agency_Reynolds and Reyner
// Designers_Artyom Kulik, Alexander Andreyev
// Country_Ukraine

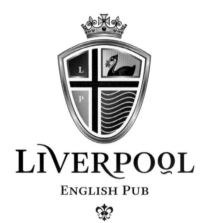

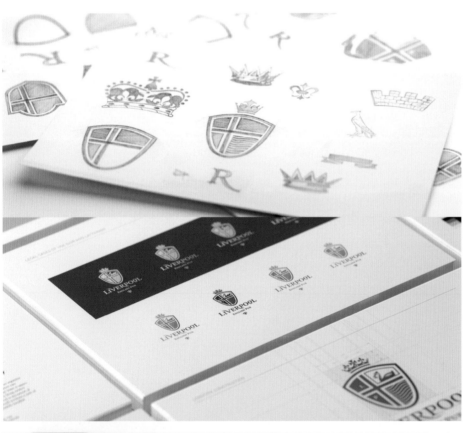

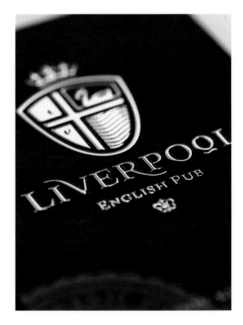

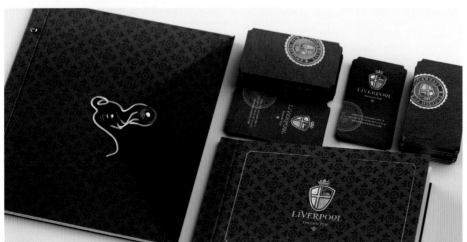

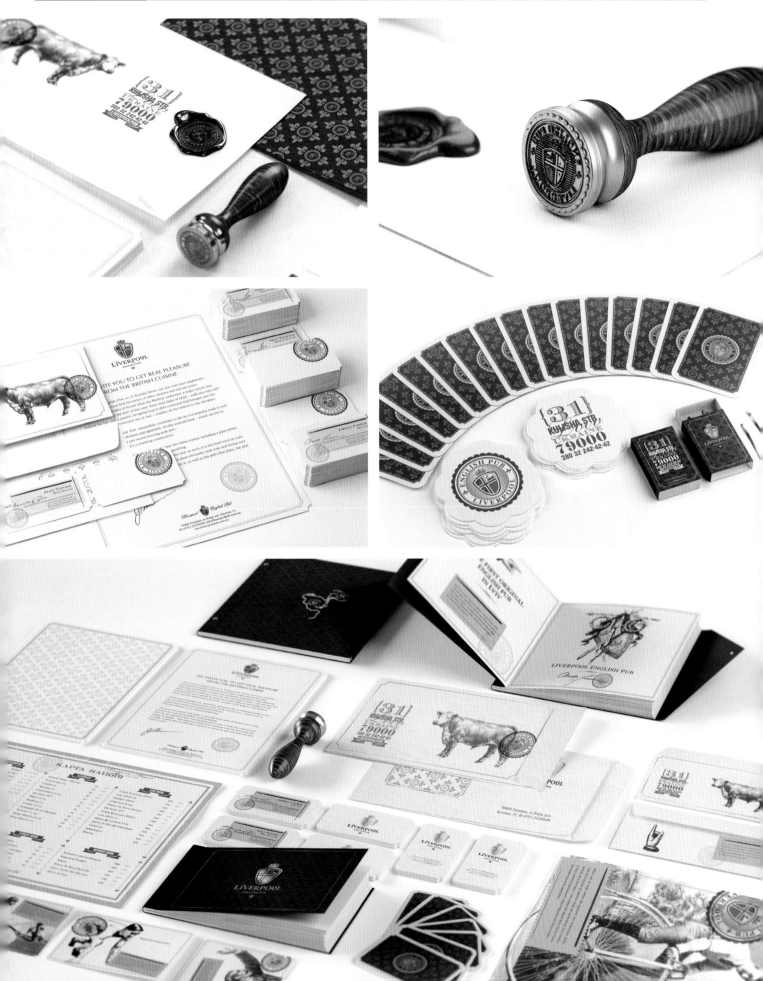

Anett Hajdu

在由现代与折中时尚引起的混乱中，遇见清教徒式
的风格是一种令人愉快的感觉。这种清教徒式风格
的灵感来自于自然和与大自然亲近的人们的服装。
这些人和他们的日常用品、动物以及北极圈周围的
环境，给了这个设计系列一个起始点。每一只包都
包含了隐藏于皮革之下如同宝石般独一无二的特
点，使其像大自然的一部分一样发挥着作用。这些
包将藏在我们身上的"动物"展现给大家看。所有
的包都是牛皮制成。
该包装理念符合主要设计原理。外面的包装使人想
起肉类的工业包装、猎人的装备，还有一点斯堪的
纳维亚人的意味。

// Client_Anett Hajdu
// Agency_Kissmiklós
// Designer_Miklos Kiss
// Country_Hungary

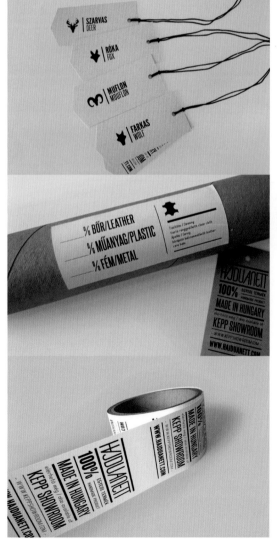

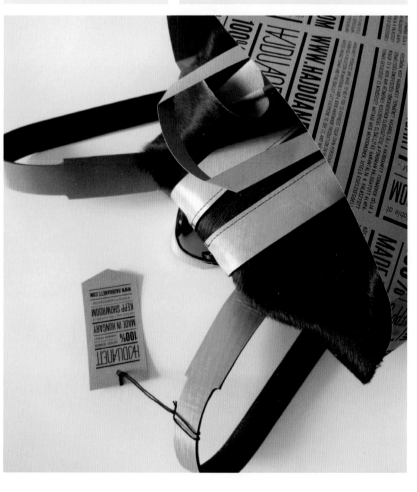

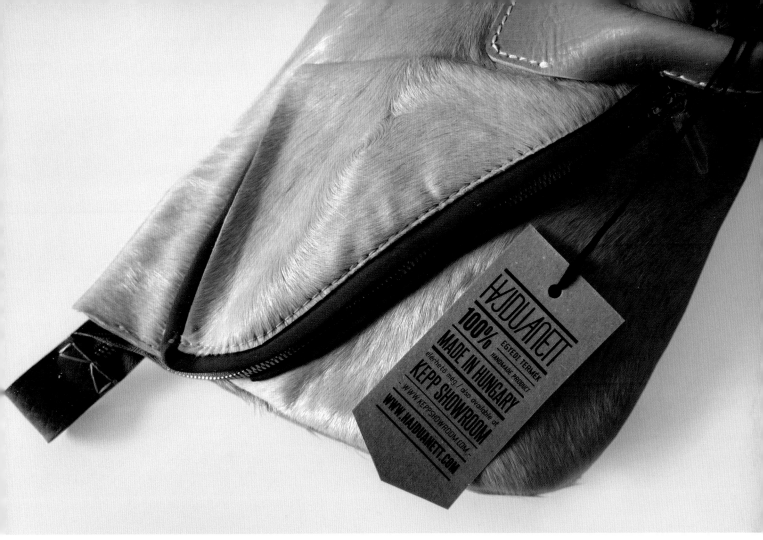

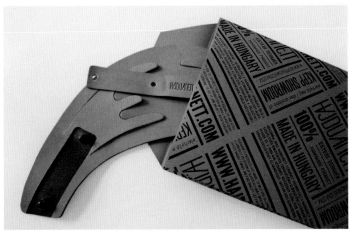

土地使用说明中心

土地使用说明中心——一个致力于通过地理、艺术、科学和建筑学等不同的学科来理解人造风景的研究教育组织——概念上的品牌重塑。品牌重塑包括在地图上指示地形的图案，将这些抽取出来，就创造出一个富于变化的、灵活的形象。该项目也包括一个展览，名为"腹地：一次深入南加州远郊的旅程"，以此展示经常被忽视且似乎很荒凉的洛杉矶边缘地区。

// Designer_Vanessa Lam
// Country_USA

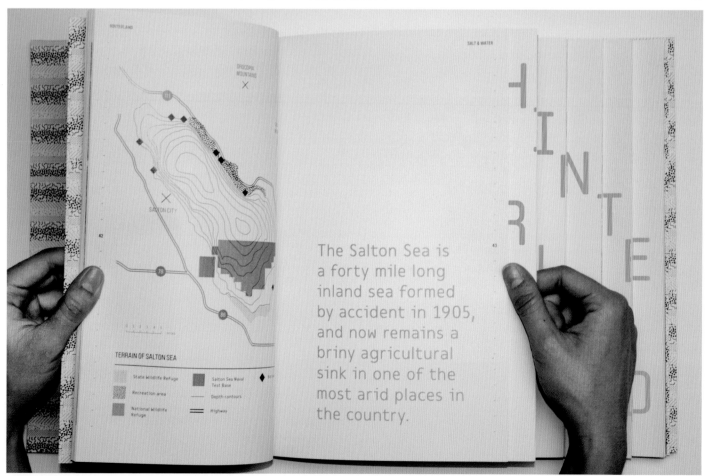

The Salton Sea is a forty mile long inland sea formed by accident in 1905, and now remains a briny agricultural sink in one of the most arid places in the country.

TERRAIN OF SALTON SEA

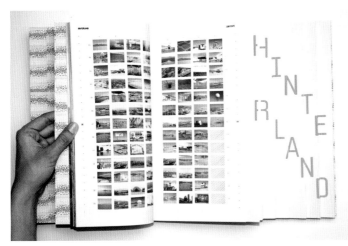

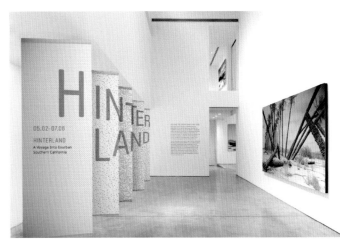

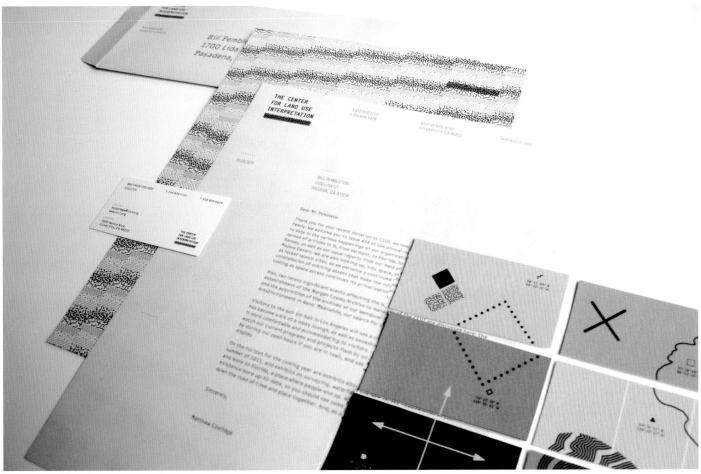

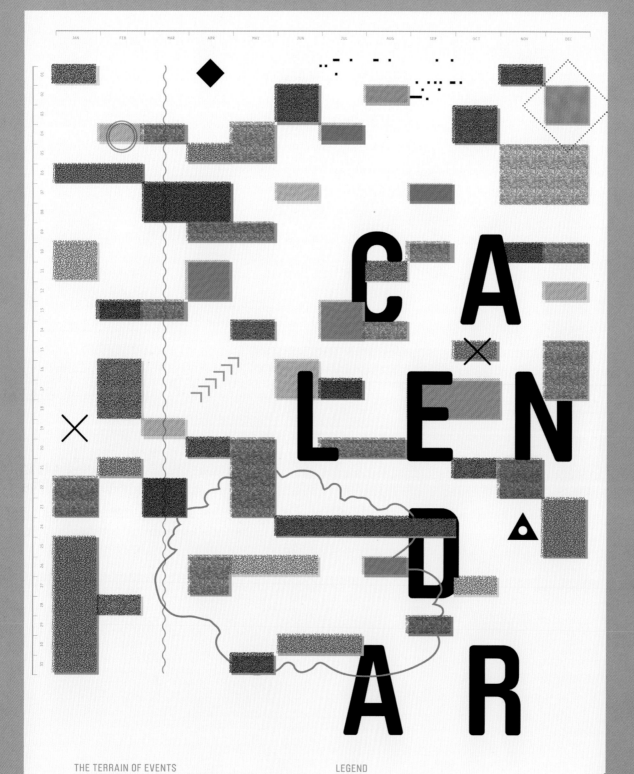

THE TERRAIN OF EVENTS

LEGEND

2012

01
JAN-01.. MASSACHUSETTES "C41-ET" BUS
JAN-06.. SOUND EMITTING DEVICES
JAN-10.. INTERPRETIVE TRAIL RESEARCH
JAN-22.. THROUGH THE GRAPEVINE
JAN-24.. EVENT MARKERS

02
FEB-04.. BILL DUBOIS
FEB-06.. SOUND EMITTING DEVICES
FEB-13.. THROUGH THE GRAPEVINE
FEB-16.. TOUR OF NEW MEXICO
FEB-21.. RELIQUARIES & TIME CAPSULES
FEB-28.. LOOP FEEDBACK LOOP

03
MAR-04.. ELEVATED DESCENT: HELIPADS
MAR-07.. HOUSTON'S WATER & OIL
MAR-14.. URBAN CRUDE: OIL FIELDS
MAR-19.. DAVID TAYLOR
MAR-22.. RIDING THE WASTE STREAM

04
APR-05.. PHOTOGRAPHIC OPPORTUNITIES
APR-07.. HOUSTON'S WATER & OIL
APR-07.. DISSIPATION & DISINTEGRATION
APR-19.. SARAH COWLES & ALAN SMART
APR-20.. EDUCATION FIELD TRIP
APR-24.. BIRDFOOT: RIVER TO SEA

05
MAY-04.. ULTIMA THULE
MAY-07.. DISSIPATION & DISINTEGRATION
MAY-14.. HIGHWAY 62 REVISITING
MAY-20.. CENTERS OF THE USA
MAY-26.. MASSIVE PUBLIC SCULPTURE
MAY-31.. HINTERLAND BUS TOUR

06
JUN-02.. TERMINAL ISLAND BUS TOUR
JUN-07.. CYNTHIA HOOPER
JUN-14.. HEATHER ROGERS
JUN-24.. URBAN OILSCAPE OF LA
JUN-26.. MASSIVE PUBLIC SCULPTURE
JUN-30.. COMMEMORATIVE SPECTACLES

07
JUL-04.. JANE WOLFF
JUL-15.. SAM EASTERSON
JUL-17.. THE GREAT SALT LAKE
JUL-20.. VACATION: DAUPHIN ISLAND
JUL-24.. URBAN OILSCAPE OF LA
JUL-30.. COMMEMORATIVE SPECTACLES

08
AUG-02.. KENNETH & GABRIELLE ADELMAN
AUG-07.. OWENS VALLEY TOUR
AUG-14.. IMMERSED REMAINS
AUG-20.. VACATION: DAUPHIN ISLAND
AUG-26.. WILLIAM FOX

09
SEP-07.. KAZYS VARNELIS
SEP-10.. PAVEMENT PARADISE: LOTS
SEP-12.. JAMES BENNING
SEP-24.. URBAN OILSCAPE OF LA
SEP-29.. BLUE RIDGE PARKWAY

10
OCT-05.. MARGINS IN OUR MIDST
OCT-17.. TERMINAL ISLAND TOUR
OCT-17.. JAMES BENNING
OCT-17.. SF BAY BUS AND BOAT TOUR
OCT-27.. UNDERGROUND PROGRAM

11
NOV-01.. HIGH DESERT VECTOR TOUR
NOV-05.. EMERGENCY STATE
NOV-10.. WA STATE BUS AND BOAT TOUR
NOV-21.. BEST DEAD MALL IN AMERICA

12
DEC-03.. MERLE PORTER
DEC-05.. EMERGENCY STATE
DEC-10.. DIVERSIONS & DISLOCATIONS
DEC-15.. WALTER COTTEN
DEC-15.. TEXAS OIL: LANDSCAPE
DEC-23.. EROSION PROGRAM

EXHIBITS
LECTURES
TOURS
ART & RESEARCH
LOS ANGELES
NEW YORK
HOUSTON
ELSEWHERE

NEWSLETTER RELEASE
BOOK RELEASE
INTERPRETER PROGRAM
NEW ONLINE EXHIBIT
WENDOVER BEGINS
WENDOVER ENDS
APPLICATION REVIEW
BLOGBLOG COLLABORATION

www.clui.org

THE CENTER
FOR LAND USE
INTERPRETATION

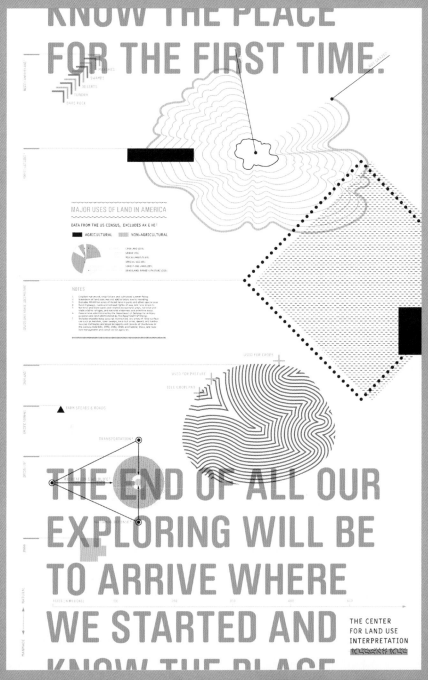

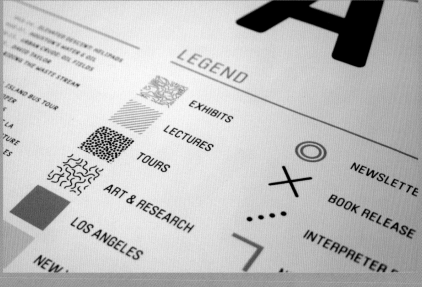

咖啡与厨房

咖啡与厨房（*Coffee & Kitchen*）是一家新餐厅，位于奥地利第二大城市格拉茨（*Graz*）商业区。咖啡与厨房给日常的办公生活带来了烹饪的快乐。在这个项目的每一个细节中，你都可以感受到品牌和建筑学的"携手共进"，以此来传达以下信息：本店售有新鲜、真实和精致可口的菜肴、小吃和咖啡，物美价廉，服务周到。黑白且夹杂着棕色的色彩世界决定了内部设计和企业形象设计的主调。棕色包

装纸和棕色硬纸板（用于菜单卡和食物包装等）的触觉与自然材料和木质家具和谐一致。*Moodley*品牌的形象识别系统已经有意识地避免使用印有品牌的材料，然而，还是有很多标签传达着轻松而不拘礼节的餐厅氛围和形象。漂亮的插图和手写字体更加强了这种感觉——偶尔也会用简化的鲜明印刷字体来阐述演绎这种感觉，为的是使高贵的元素和有趣的元素相映成趣。

// Client_Coffee & Kitchen
// Agency_Moodley Brand Identity
// Creative Director_Mike Fuisz
// Art Director/Designer_Nicole Lugitsch
// Product Photography_Marion Luttenberger
// Country_Austria

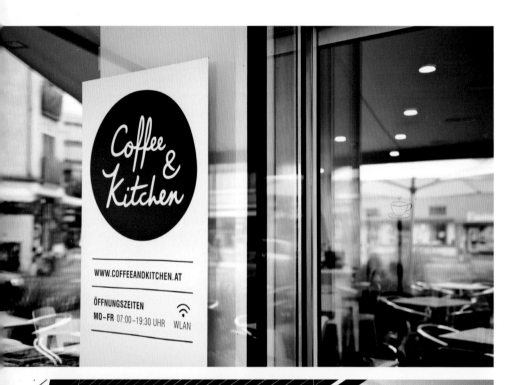

Logo

Farbwelt (Schwarz/Weiß/Braunkarton)

DER FEINE MITTAG

HAUSGEMACHTER BLECHKUCHEN
immer anders, aber immer gut.

MUFFIN*
in den Varianten Schwarzbeer oder Schokolade.

 YUMMY!

FRÜHSTÜCK
feinste Konfitüren, überglückliche Weicheier,
hausgemachtes Müsli, Bio-Joghurt, frische Früchte, ...

FRISCHE KÜCHE

Typografie & Illustrationen

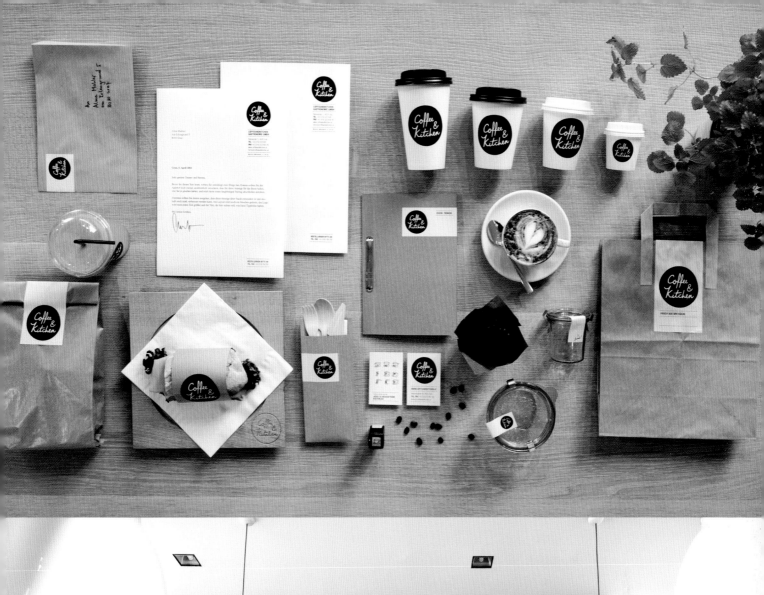

HEISS & GUT

...KUCHEN · FISCH · W...

...N · FRÜHSTÜCK · ...

GEMÜSE · FLEISCH · KÄSE · TO...

YUMMY!
Pfannengerichte

FRÜHSTÜCK

Espresso
kl. Brauner
Cappuccino

Caffè Latte
Latte macchiato

Verlängerter

Tee

Hot Chocolate

Frisch
gepresste
Säfte

Zutaten
selber wählen

APFEL · BIRNE · KAROTTE · RHABARBER · ...

BANANE · INGWER · SELLERIE · ROTE RÜB...

Wein / Bier / Prosecco

Old Faithful Shop

Old Faithful Shop是加拿大温哥华的一家杂货店，主营各种优质产品。图为我们为主要品牌和店里的商品制作的品牌和包装设计。

// Client_Old Faithful Shop
// Agency_Ptarmak, Inc.
// Creative Director_ JR Crosby
// Country_USA

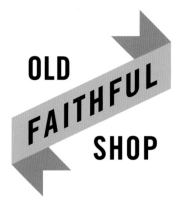

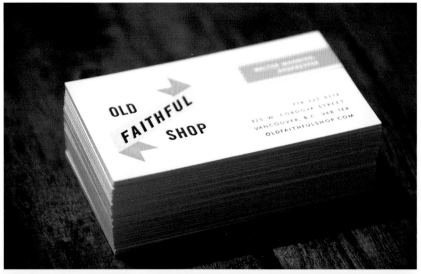

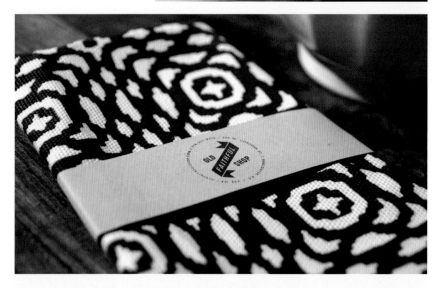

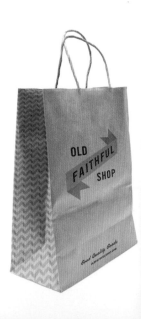

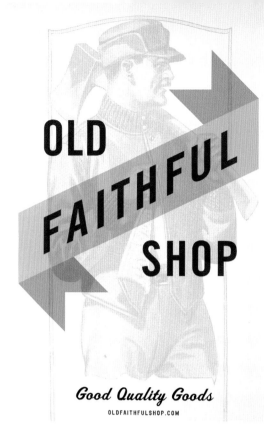

OLD
FAITHFUL
SHOP

Good Quality Goods
OLDFAITHFULSHOP.COM

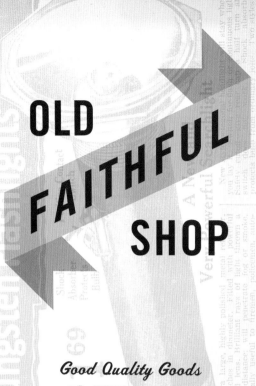

OLD
FAITHFUL
SHOP

Good Quality Goods
OLDFAITHFULSHOP.COM

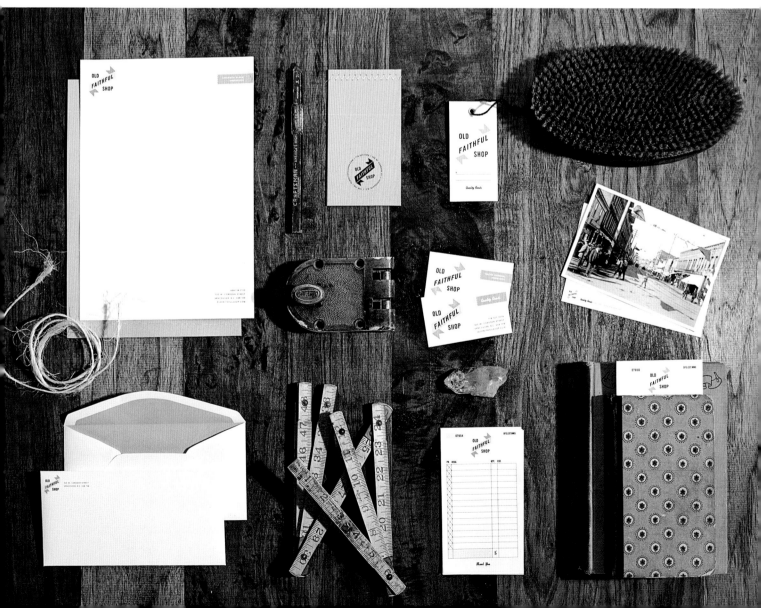

黑手党

黑手党的官方酒将被命名为黑手。黑手党是意大利的一个敲诈勒索的非法帮派，红酒诞生国度的庸俗华丽和秘密性，使黑手党繁荣兴盛起来。这些插图主要源自低俗电影海报，以此描绘一种潜伏在附近的悬疑氛围。更多顶级的特别版酒瓶已经制成，它们将这一品牌定位为最现代化的酒窖。

// Client_Black Hand Cellars
// Creative Directors/Art Directors_Manasseh Langtimm,
 Adrian Pulfer
// Designer/Illustritor_Manasseh Langtimm
// Country_USA
// Link_Packaging, P147

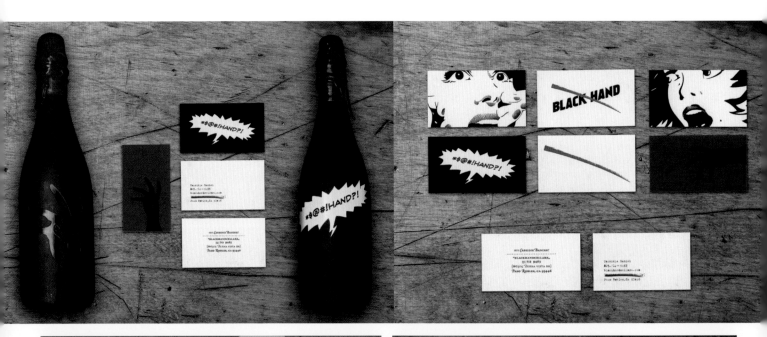

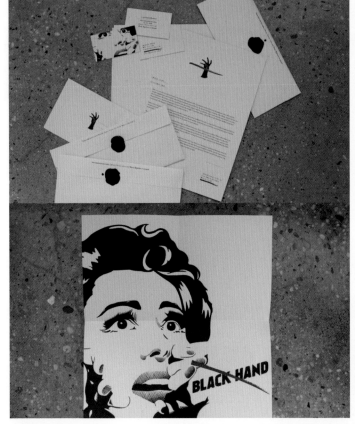

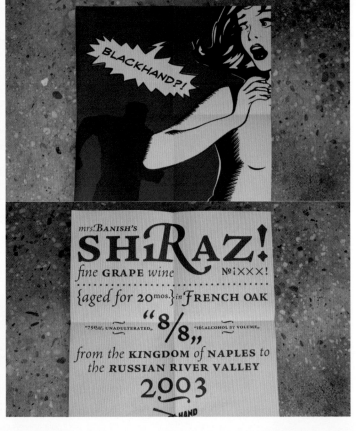

大熊星座

大熊星座是一个超自然肌肤保养公司，研制的产品不含毒素，可以维持肌肤的健康自然。

我们的工作是设计一个品牌、包装、附属产品网站系统，这个系统要能恰当地表现他们所销售产品抗皱、传情和自然的特点。

// Client_Ursa Major Super-Natural Skincare for Men
// Agency_Ptarmak, Inc.
// Creative Director_JR Crosby
// Photographer_Luke Miller
//Country_USA

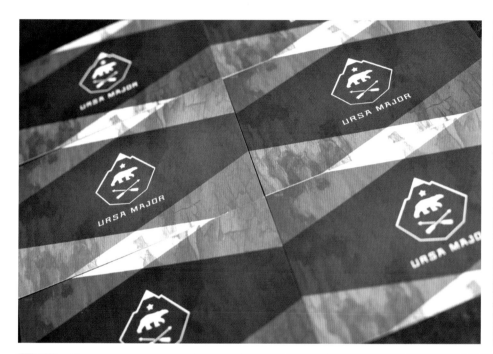

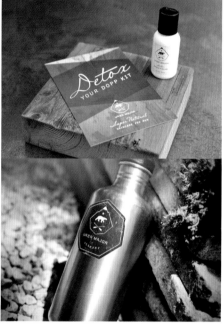

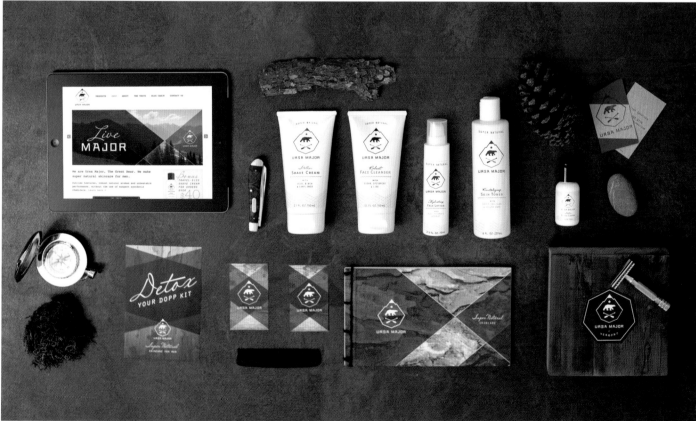

KASAK

这个项目是关于双轮车坐垫的新商标设计的。我们首要及最重要的任务，是为这个特殊的品牌想出一个名字。我们决定用*Kasak*这个有关赛马的名字。的确，自行车和小轮摩托车或马之间的类比性是非常明显的。我们选择使用骑师的传统图案。这个标志上是一匹小马，而字体是对汽车牌照字体的自由演绎。

所有的插图都是*Jerome Meyer-Bish*特别创作。这个项目还包括一个网上商店的人类工程学网站的设计。

// Client_KASAK
// Studio_Studio Plastac
// Designers_Adrien Cuingnet, Fanny desbordes, Romain Riousse
// Illustrator_Jérome Meyer-Bisch
// Country_France

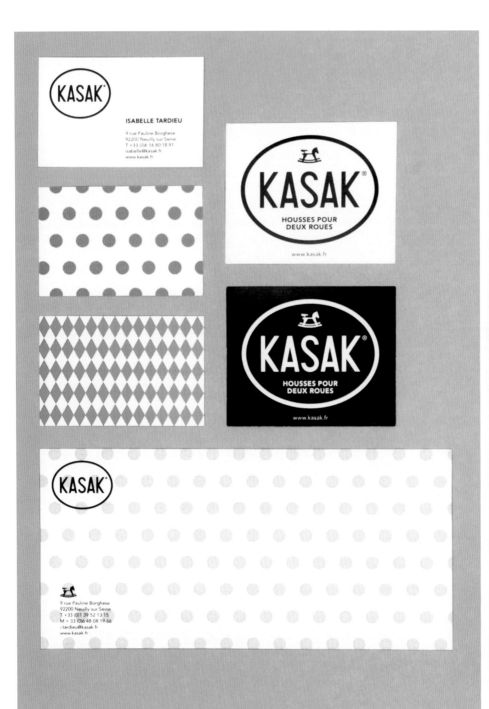

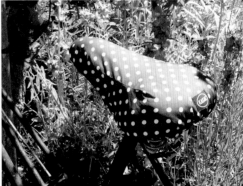

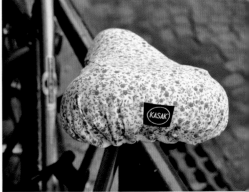

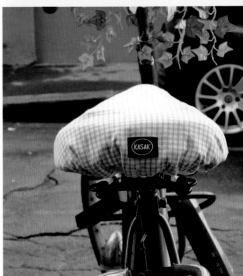

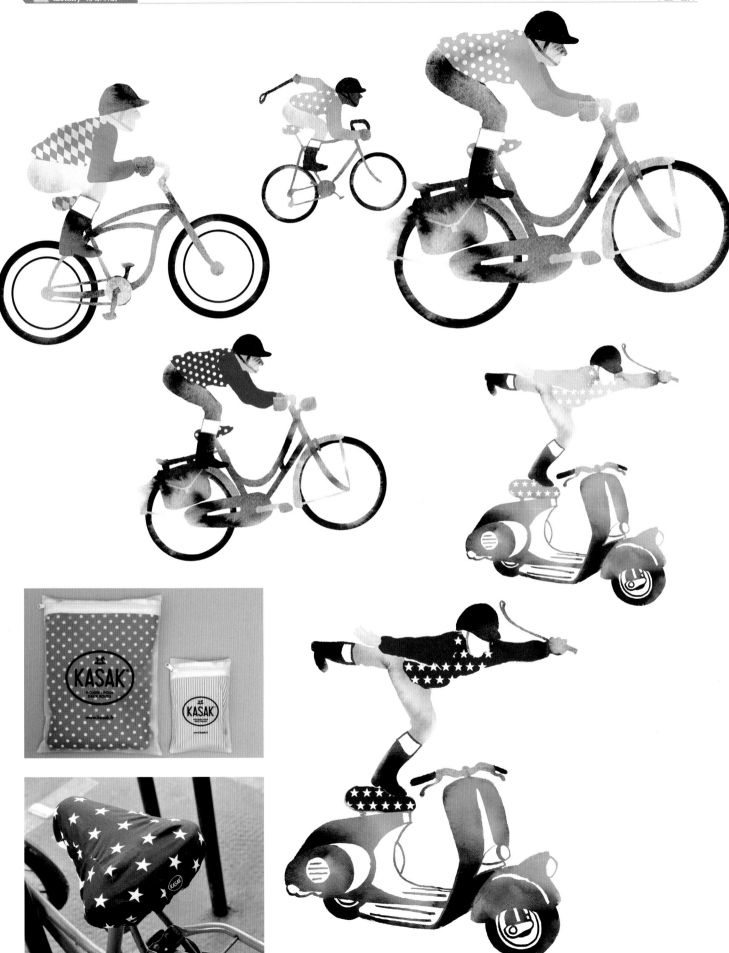

Luis Economist

这是为*Luis Economist*设计的形象识别和信纸，以
经济学图表分析为设计灵感来源。信纸、名片等每
一部分都可以用作分析注释和草图用纸。

// Client_Luis Economist
// Agency_F33
// Country_Spain

极地探险家

*Ben Saunders*是一个极地探险家，而且还是打破了记录的长途滑雪运动员。*2011*年，*Ben*计划了两次颇受关注的远程探险：*North 3*，三月返程——一个是单人且无任何援助的北极速度记录挑战（不幸的是，因恶劣的天气不得不中止）；另一个是*Scott 2012*，计划从*10*月份开始，重循队长*Scott*的足迹，在百年纪念之际，表达对他南极之旅不幸遇难的哀悼。*Applied Work*与*Studio 8 Design*设计室合作，共同创作*Ben*的新形象识别及其展览的平面设计部分。我们创作出一个新式的形象识别，这个形象识别带有

强烈的极地色彩，适宜于数据式信息图形。标志本身表现罗盘指针上北/南箭头的方向，辅以改版的字体变形——*As*和*Vs*用模版印制，用来呼应标志中的箭头。
*stat-rich*网站被制作用来追踪*North 3*探险的整个过程。在探险期间，该网站每小时更新一次数据，每天更新一次信息图形（显示每天的纬度和距离、雪橇重量和温度），每天发布一次博客，使人们可以跟进*Ben*的探险。在*Ben*的*Scott 2011*探险中也会采用这些方法并展示这些特点。

// Client_Ben Saunders
// Studio_Applied Works, Studio8 Design
// Creative Director_Joe Sharpe
// Country_UK

BEN
SAUNDERS

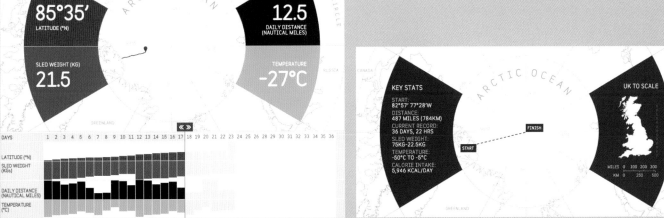

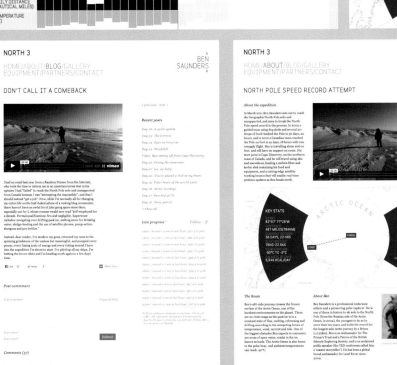

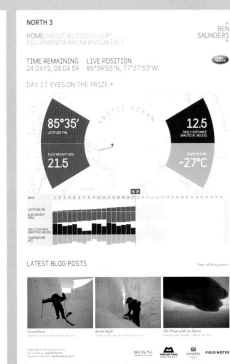

Ovi

在引导了诺基亚主要品牌的战略性和视觉性方向，并为全球市场重新设计了*Nokia.com*网站之后，*2007*年有人找到我们，希望我们可以定义和创作出*Ovi*的标志。

*Ovi*在芬兰语中指"门"，它展现了诺基亚整合网络和移动性，并解决设备和服务之间问题的前景。同样地，设计用灵活的形象识别系统来消除现实世界和虚拟世界之间的鸿沟。

我们设计了一个新的文字商标，将诺基亚的挺括字体和柔软*DNA*混合起来。这作为一个框架，应用于诺基亚的相应结构，从内部推动该文字商标，赋予其生命，并对每一个用户和他们的使用方式作出反应和回复。

这个新形象识别系统创作的每一个阶段都涉及移动商标。这些阶段包括最初的概念、所有品牌资产（含固定资产、流动资产）的交付、声波和响应平台，包括*ATL*、网站、品牌音乐和涵盖颜色、质地、印刷、意象、声音的基调和跨平台图解等的指导。

// Client_Nokia
// Agency_Moving Brands
// Country_UK

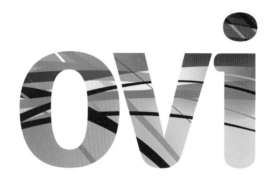

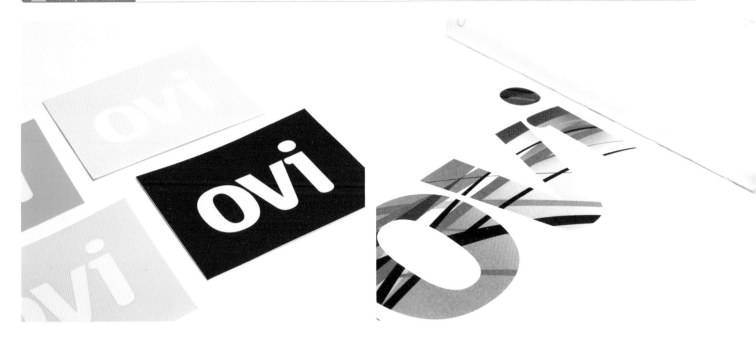

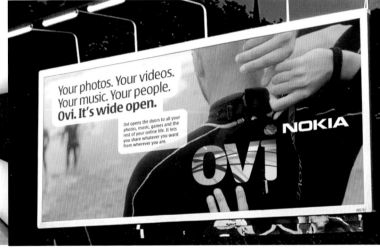

Your photos. Your videos. Your music. Your people. **Ovi. It's wide open.**

Ovi opens the doors to all your photos, music, games and the rest of your online life. It lets you share whatever you want from wherever you are.

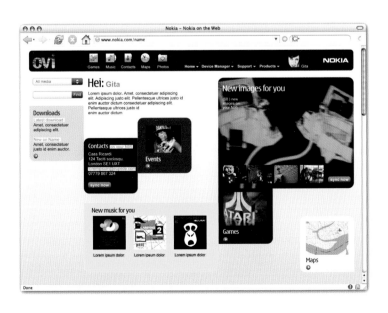

奈梅亨LUX电影院

Lux是荷兰最大的艺术电影院，也是奈梅亨市（Nijimegen）的文化龙头。2011年1月，Lux开设了一个更独特的新分支机构，叫做Villa Lux。SILO为Lux和Villa Lux开发了一种新的品牌战略并为其设计视觉形象。

// Client_LUX Nijmegen
// Agency_Silo
// Country_The Netherlands

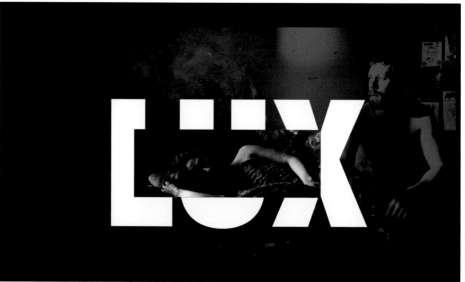

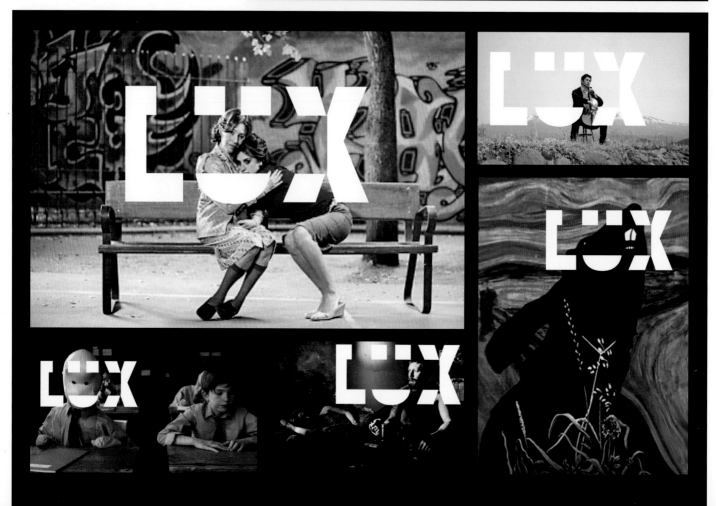

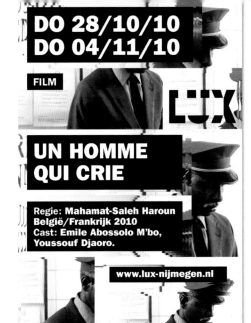

DO 28/10/10
DO 04/11/10

FILM

UN HOMME
QUI CRIE

Regie: Mahamat-Saleh Haroun
België/Frankrijk 2010
Cast: Emile Abossolo M'bo,
Youssouf Djaoro.

www.lux-nijmegen.nl

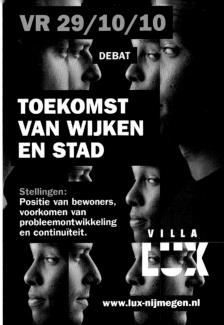

VR 29/10/10

DEBAT

TOEKOMST
VAN WIJKEN
EN STAD

Stellingen:
Positie van bewoners,
voorkomen van
probleemontwikkeling
en continuïteit.

VILLA
LUX

www.lux-nijmegen.nl

ZA 14/05/11

THEATER

ALLES VOOR
DE FÜHRER

Tekst: Ton Vorstenbosch
en Kiek Houthuijsen
Cast: wisselende cast van
twee acteurs.

LUX

www.lux-nijmegen.nl

www.lux-nijmegen.nl

DO 30/09/10
DO 07/10/10

COSAVOGLIODIPIÙ

REGIE:
SILVIO SOLDINI

CAST:
FABIO TROIANO
ALBA RHORWACHER,
PIERFRANCESCO FAVIONO

VILLA
LUX

DO 16/12/10

FILM

THE KILLER
IINSIDE ME

REGIE:
MICHAEL
WINTERBOTTOM,
VS, 2010

CAST:
CASEY AFFLECK,
JESSICA ALBA

VILLA
LUX

www.lux-nijmegen.nl

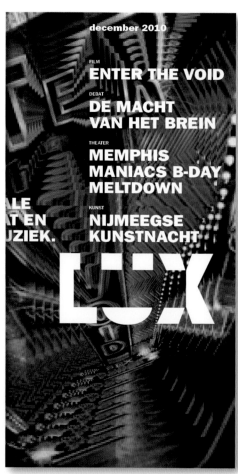

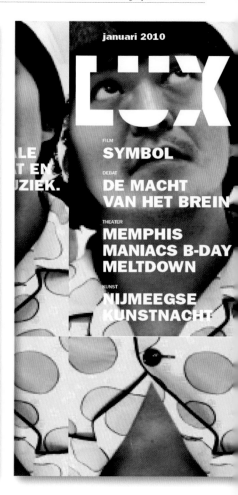

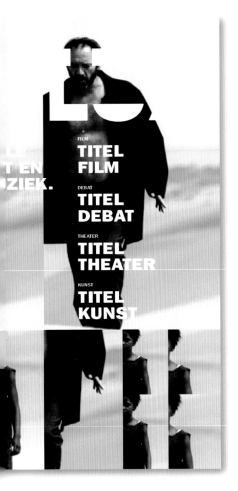

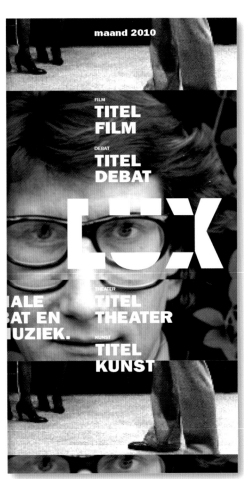

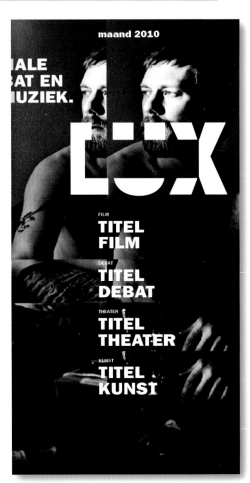

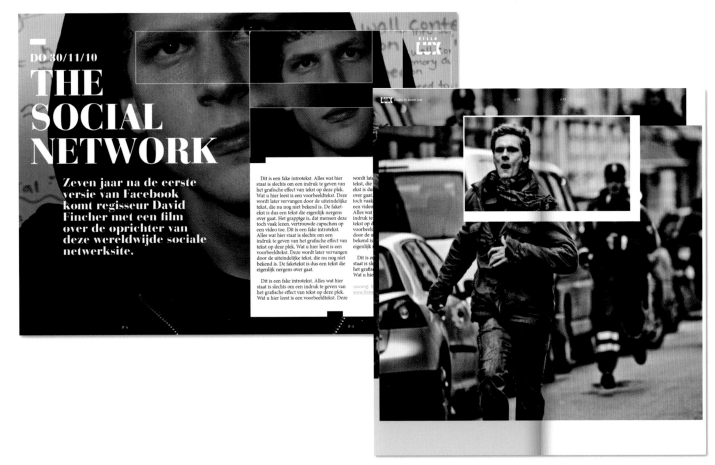

Gisele So'

Gisele So'是位于巴黎的一家精品店。这家精品店的设计师有Alexander McQueen、Giambattisa Valli、Hussein Chalayan、Nina Ricci、Vicktor和Rolf等人。

商标的字母虽然粗犷，但反映了衣服的曲线。它的形象识别传达出优雅、时尚和现代的含义。

// Client_ Gisele So' Boutique of Haute-couture - Paris
// Studio_My Name is Wendy
// Country_France

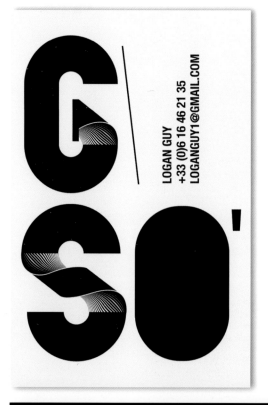

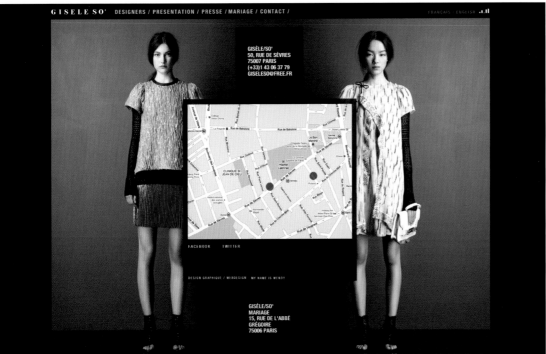

SDA

SDA（全称SYNTHESIS Design and Architecture，位于英国伦敦）是一家正在兴起的现代设计公司，有着几十年的建筑、基础设施、室内、安装、展览、家具和产品设计领域的专业经验。SYNTHESIS的创始人是Alvin Huang，他是一个获奖无数的建筑师、设计师和教育家，专注于现代建筑行业内材料性能、紧急设计技术和数码制造的综合应用。

我用新字体（根据Alvin的建筑理念适当改动）设计了一个商标，并开发了一个简单优雅且富有表现力的网站。

感谢设计公司(Remo Kommnick and David Ottlik)，它为我的能力拓展提供了新的视野。

// Client_Alvin Huang and SDA
// Agency_Kissmiklos, Imprvd
// Designer_Miklós Kiss
// Country_Hungary

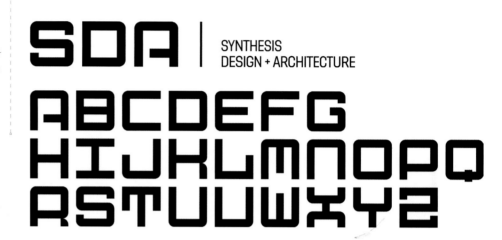

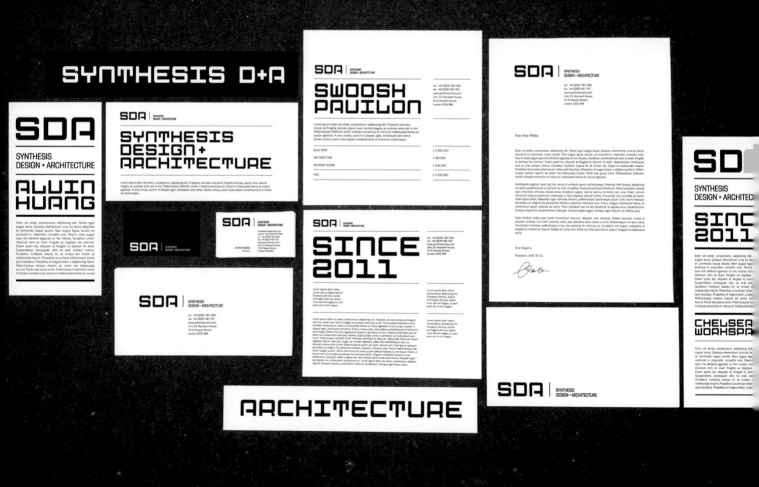

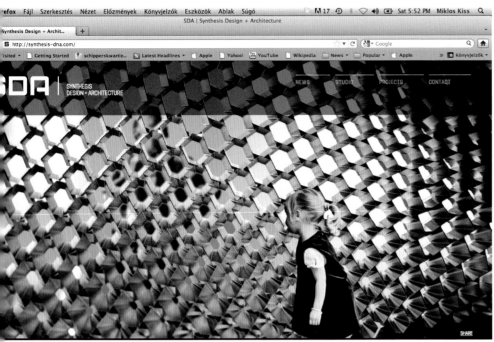

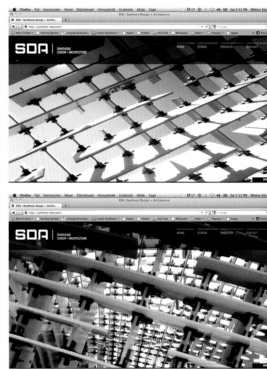

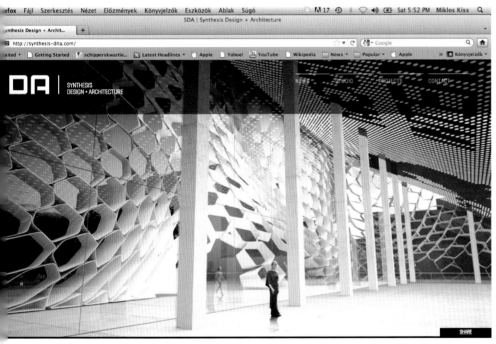

游览诺尔辰

诺尔辰半岛（*Nordkyn peninsula*）是欧洲最远的一角，包括挪威芬马克郡的两个自治区加姆维克（*Gamvik*）及莱伯斯比(*Lebesby*)。为了发展旅游业，这两个自治区联合提出了一个旅游营销战略，叫做"游览诺尔辰"（*Visit Nordkyn*）。Neue *Design Studio*设计工作室接手了一项任务：将"游览诺尔辰"统一并打造成一个旅游胜地。北极惊人的气候状况，使诺尔辰宏伟壮丽的景观给人们一个充满异域风情的户外体验。视觉形象识别基于两个要素：我们新开发的决定因素"由自然支配的地方"和来自挪威气象局的天气统计。当风向和温度发生变化时，天气统计影响标志，使之发生变化。在网站上，标志每五分钟更新一次。我们研发出一个标志生成器，在这个生成器中，"游览诺尔辰"可以下载某一特定时刻确切温度条件下生成的标志。挪威是一个真正受自然统治的地方，这一点甚至可以从视觉形象识别上看出来。

// Client_ Visit Nordkyn
// Studio_Neue Design Studio
// Copywriter_Ingrid Lehren Wathne
// Designers_ Lars Havard Dahlstrom,
 Benjamin Stenmarck, Oystein Haugseth
// Country_Norway

NORDKYN

27.10.10
SW 10.1M/S
2°

ULTRA-MAGNETIC

71°08'02"N

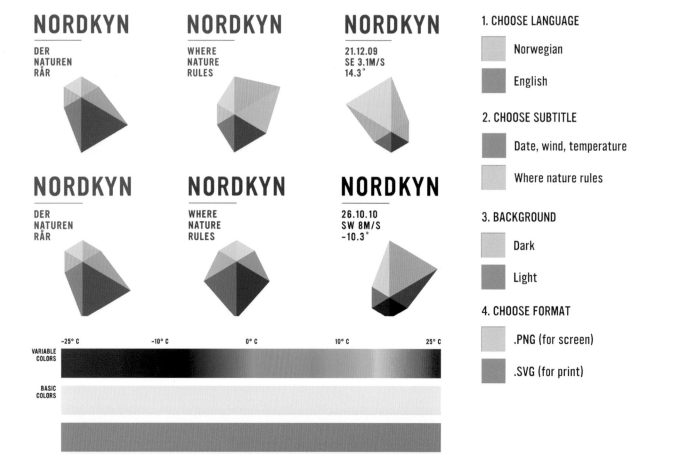

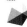
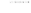

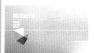
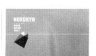

Name VISIT NORDKYN
Add KJØLLEFJORD BRYGGE, P.O. BOX 118
9790 KJØLLEFJORD, NORWAY

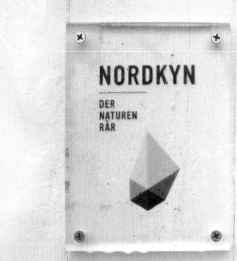

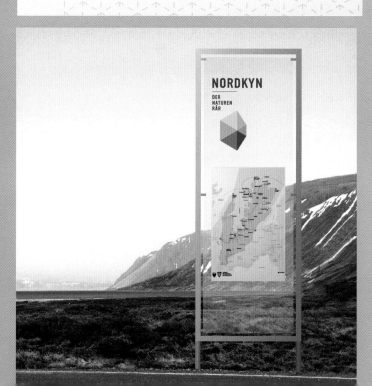

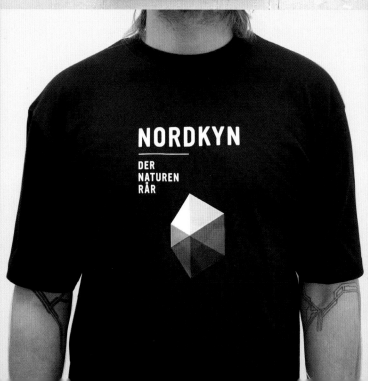

NORDKYN 09

 IDEA

 SYSTEM

 SOUTH

 NORTH

 EAST

 WEST

 SOUTH-SOUTHEAST

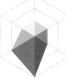 NORTH-NORTHEAST

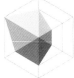 EAST-SOUTHEAST

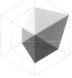 WEST-SOUTHWEST

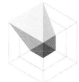 SOUTHEAST

 NORTHEAST

 EAST-NORTHEAST

 WEST-NORTHWEST

 SOUTH-SOUTHWEST

 NORTH-NORTHWEST

 CALM

 SOUTHWEST

 NORTHWEST

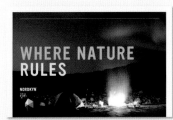

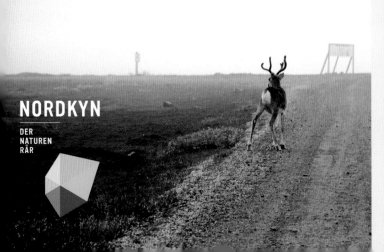
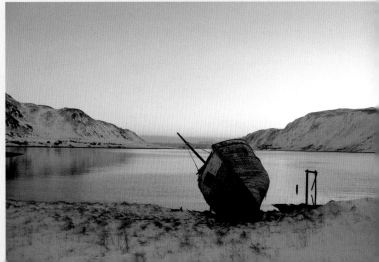

创造！

// Client_ Wirtschaft- und Stadtmarketing Pforzheim
// Studio_L2M3 Kommunikationsdesign GmbH
// Creative Director_Sascha Lobe
// Art Directors_Sascha Lobe, Thorsten Steidle,
 Sven Thiery, Ferdinand Huber
// Country_Germany

CREATE!

Q!

A QUICK BROWN FOX JUMPS?

BAU

ZWEI BOXKÄMPFER

O.K.

LI EUROPAN LINGUES ES MEMBRES DEL SAM

PF BE

REPF

S S XY

ABENTEURER
FREUNDLICH
ÜBERRASCHEND
LEBENDIG
BESONDERS
ANREGEND
STUDIEREN

Legacy

为了向 *1930* 年电影系列中的冒险家们致敬，*Legacy* 牌威士忌酒淋漓地表现出探索与勇敢精神，这种感觉曾被它的英雄们如此大胆地演绎过。它的包装犹如来自那个男子气概十足的时代，看起来像被隐藏的宝藏，历久弥珍。品牌标志的特点在于有一个捕象枪，这个捕象枪象征着冒险，而望远镜则预示着探索。粗糙材料和质感强烈地结合给予拥有者一种完整的体验，彰显了威士忌酒的独特口感。皮革、粗麻布和金属的感觉，加上木头味道和标签边缘燃烧的痕迹，这一切都使 *Legacy* 显得与众不同，独一无二。桶装强度威士忌是苏格兰人最烈的一款酒，在饮用之前必须进一步蒸馏，而正是这款酒的甘醇而浓烈的口感造就了这个品牌。从山之顶峰到浩瀚的大海，*Legacy* 向那些远离文明社会，来到野生世界探索下一个伟大旅程的人们致意。对于那些勇于探索，敢于探险的伟人们来说，他们需要一个传奇 *(Legacy)* 人生。

// Client_Legacy Cask Strength Whisky
// Creative Director_Colin Garven
// Photographer_Tim Smith
//Country_USA

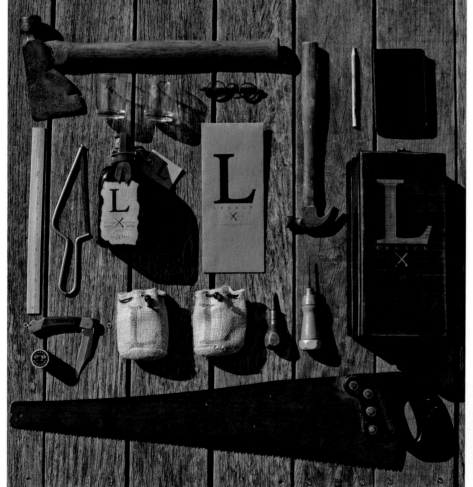
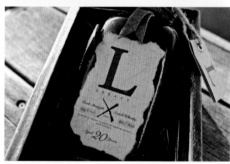

自由

这是为荷兰报纸*NRC Next*所创作的插图系列。*NRC
Next*中收录了一系列*Jonathan Franzen*的关于"自
由"的文章和小说。

// Client_NRC Next
// Creative Directors_Linda Braber, Sterre Sprengers
// Illustrator_Lobke van Aar
// Country_The Netherlands

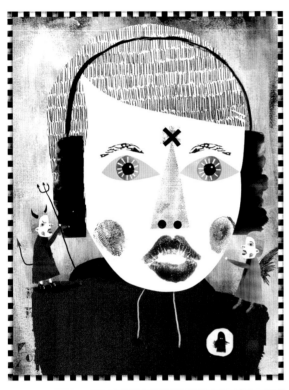

胡子里的故事

// Client_Gillette
// Illustrator_Brosmind
// Country_Spain

滴水不漏

印有地图的雨衣，这种雨衣是专为每年降雨较多的
西班牙城市设计的。

// Client_IGAPE
// Agency_F33
// Country_Spain

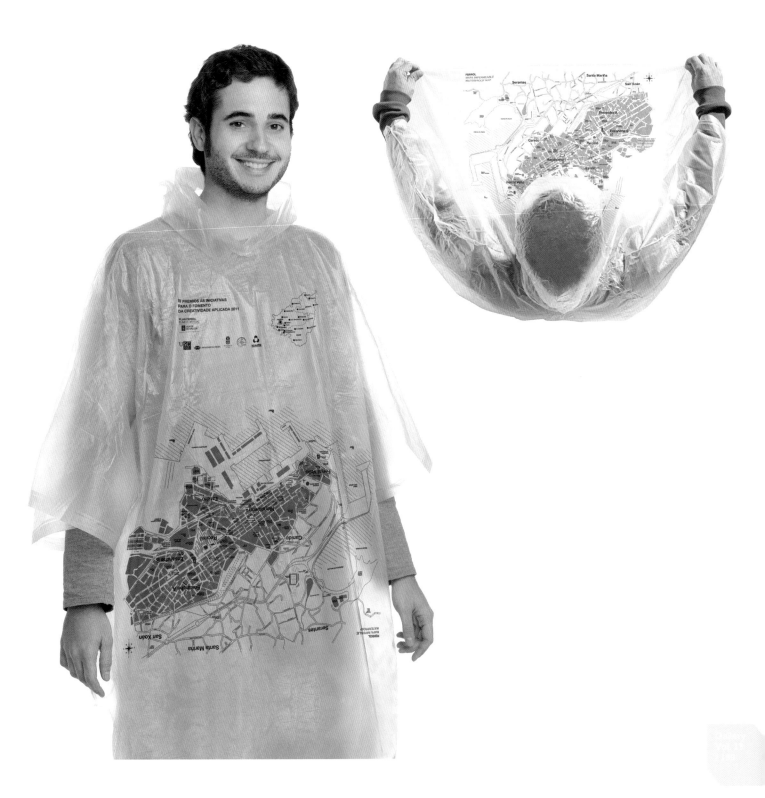

2011年Honor秋冬时装秀 周边产品

2011年Honor秋冬时装(Honor Autumn/Winter 2011)
系列作品源自在世俗中寻找美的理念，这一理念的
灵感来自乔凡娜·兰德尔（Giovanna Randall）在
Caldor折扣百货店（一个东海岸美国的折扣百货商
店，现已不存在）的童年记忆。2011年Honor秋冬
时装秀的周边产品设计是建立在Caldor破旧荒芜的
形象基础之上的。RoAndCo工作室设计了一张邀请
函、一个装有订做巧克力的礼品袋以及一本收录了
Honor时装秀作品的手册。

// Client_Honor
// Studio_RoAndCo Studio
// Creative Director_Roanne Adams
// Designers_Tadeu Magalhães, Lotta Nieminen
// Country_USA

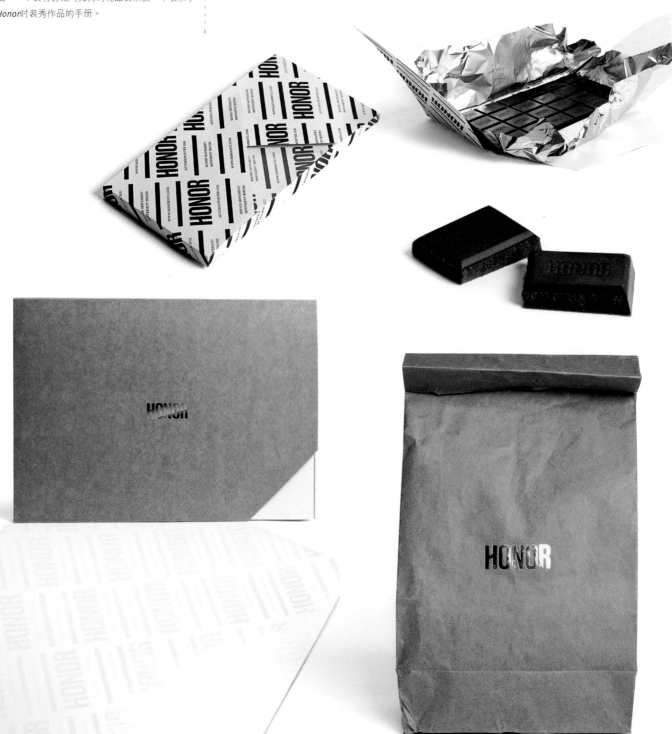

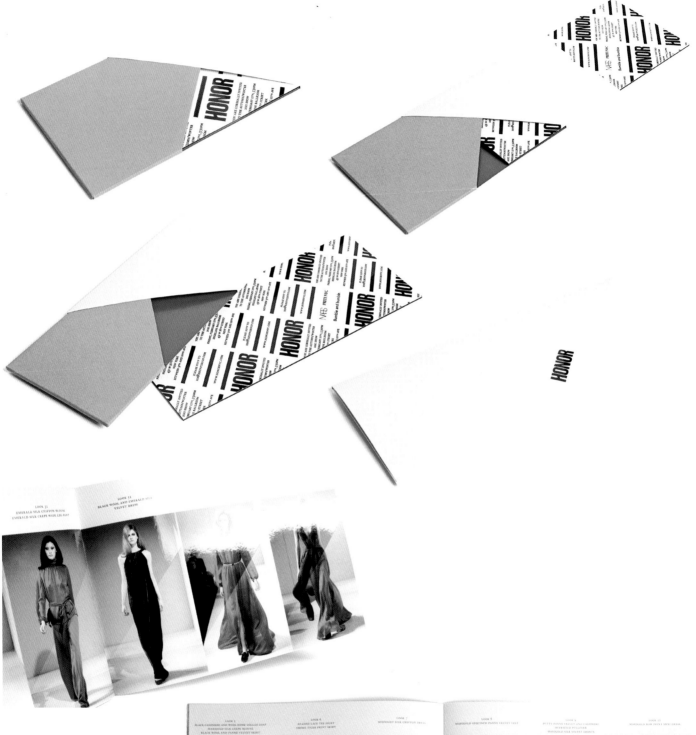

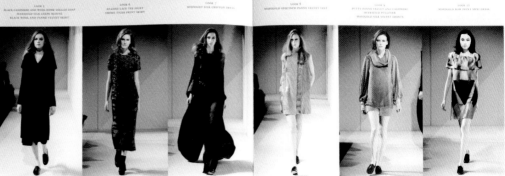

一张照片诉说千言万语

保罗·汤普森（*Paul Thompson*）是伦敦的一个摄影师。在与我们有过一次成功的合作之后，他要求我们考虑为其设计第二个直邮广告。有一种摄影师，他们专爱在旅途中抓拍墨西哥人和吉普赛人。在厌倦了摄影师无休无止的直接邮件之后，我们认为，是时候改变了。

我们的方法是专注于摄影师本身的个性，而非他的作品。毕竟，我们所接触的所有摄影师都非常善于摄影。真正使他们的作品与众不同的，或许是它们——

艺术指导、客户和摄影师之间的关系，这才是关键。

我们形成了这样一种理念，这种理念根本就不涉及摄影，而只与它们美丽迷人的描述有关。这种描述恰好只有*1000*个字。这会引诱收到邮件的人到他的网站去看看，看看这篇描述到底是哪一幅摄影作品。每一幅作品被描述的比例都大致相同，这些描述采用与主题相呼应的字体。

// Client_Paul Thompson
// Studio_The Chase
// Creative Directors_Peter Richardson, Ben Casey
// Copywrithers_Ben Casey, Lionel Hatch, Nick Asbury, Jim Davies
// Typographers_Lionel Hatch, Harry Heptonstall
// Country_UK

施特劳斯

施特劳斯（*Strauss*）专门从事小版本书籍的印刷。
*Gobasil*的目标是重新启动施特劳斯的标志和企业设
计。另外我们还重新设计了网站并展开了一场新的
广告运动。
除此之外，我们也制作了一种小型图书（*Edition-S*）。
这是一个图书系列，一年出版一次，配有各种说明
性内容，用来体现印刷品的优质。

// Client_Strauss GmbH
// Agency_Gobasil GmbH
// Creative Director_Eva Jung, Nico Mühlan
// Art Directors_Oliver Popke, Sebastian Weiß
// Copywriter_Eva Jung
// Designers_Oliver Popke, Sebastian Weiß
// Illustrator/Photographer_Sebastian Weiß
// Country_Germany

Aktion Mensch
2011年年度报告

这是非营利性机构Aktion Mensch年度报告的概念、设计、构成和制作。

连续第二年，德国最大彩票机构的年度报告应该既有透明度，又有出色的图像交流。它还应该展示经鉴定的资助金额背后的效果。

最终，我们做了一本撕页日历。

365天和365个故事整年地指导着观察者和Aktion Mensch内部的文书工作。这本日历是一个装饰性的展示品，又结合了大量的信息和高度的价值。这个日历会被辅以一本配套杂志和一本关于数字和媒体的小巧书本，让残疾人也可以阅读。

// Client_Aktion Mensch
// Studio_Strichpunkt Design
// Illustrator_Frauke Berg
// Photographer_Eva Haberle
// Country_Germany

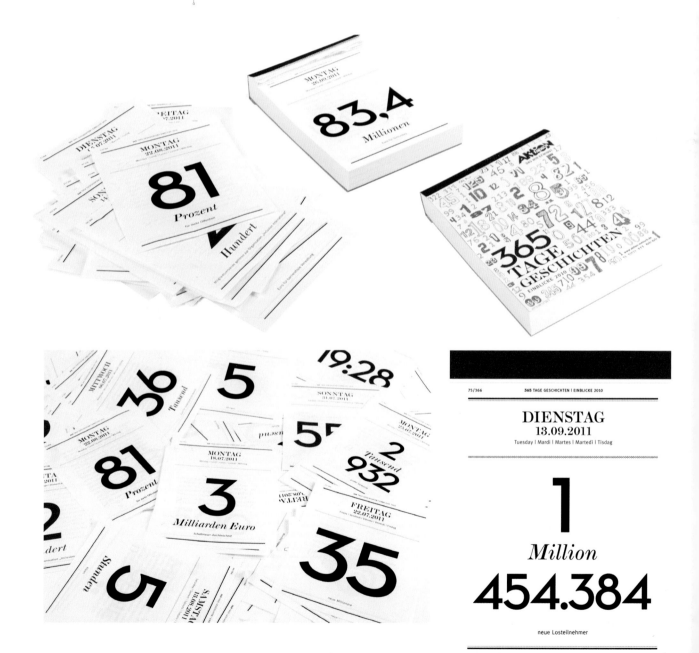

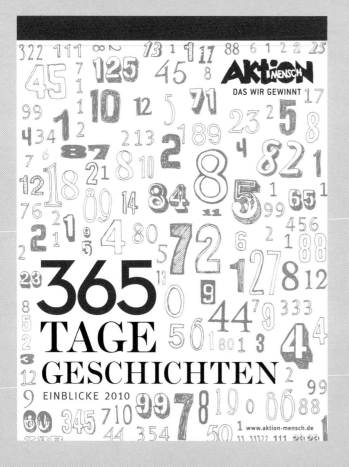

365 TAGE GESCHICHTEN

EINBLICKE 2010

www.aktion-mensch.de

SAMSTAG
10.09.2011
Saturday | Samedi | Sábado | Sabato | Lördag

„

HAST

DU

GENUG?

"

SONNTAG
17.07.2011
Sunday | Dimanche | Domingo | Domenica | Söndag

„

NOCH IMMER MÜSSEN

BARRIEREN

IN DEN KÖPFEN

BESEITIGT WERDEN …

"

RENATE REYMANN, PRÄSIDENTIN DES DEUTSCHEN
BLINDEN- UND SEHBEHINDERTENVERBANDES

DONNERSTAG
14.07.2011
Thursday | Jeudi | Jueves | Giovedi | Torsdag

über

700

Projekte im Monat

经济学系研究生的
学习计划

有人设计了卢布尔雅那大学经济学系学习计划的信息传单，用来宣传学习计划最有趣的特点和其多样性。同时，宣传单易于识别，并与该系的视觉形象识别相匹配。

在设计封面插图的过程中，为了描述该系学习计划的多样性（从管理和会计到市场营销和旅游），我

们使用了各种图画解释。它们共同拥有的两样东西是视觉语言和颜色方案——红色、银色、白色和黑色的混合体。每一个封面都引用一句与学习计划有关的名人名言。插图由引用的名言衍生而来，或与它们有内在的联系。

// Client_Faculty of Economics, University of Ljubljana
// Studio_IlovarStritar
// Creative Director/Illustrator_Robert Ilovar
// Country_Slovenia

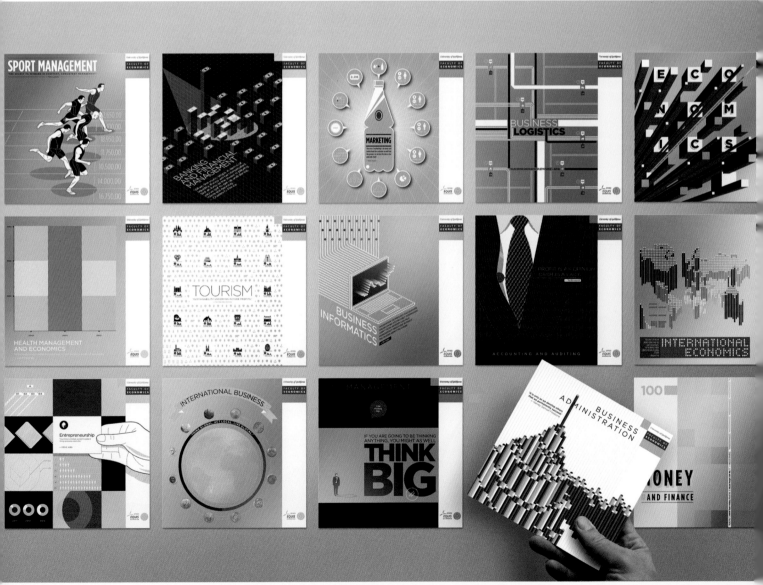

黑手党

// Client_Black Hand Cellars
// Creative Directors/Art Directors_Manasseh Langtimm,
 Adrian Pulfer
// Country_USA
// Link_Identity, P114

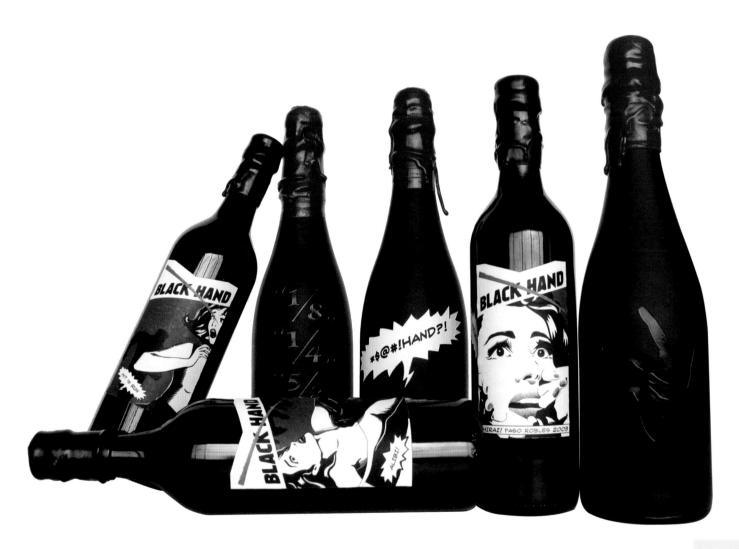

Siete Pecados.
七宗罪

这个设计在很大程度上受红酒发展史的影响。每一瓶酒都在重述一段历史。每一宗罪都以能唤起观察者心中不同感受的方式呈现。性欲，它包裹在女人的黑色蕾丝中，是拿起酒瓶的那一刻的老练；嫉妒，渴望得到身边所有的一切，沉溺于镜中的自己及周围的一切；懒惰，在瓶子的墓地里无休止地沉睡，布满了粉尘，文字倾斜，因为它喜欢被击倒。在另一个瓶子中，我们发现了一些呈烧焦的标签状的愤怒……令人无法抗拒。骄傲，点缀着施华洛世奇水晶，远离人群，自居他人之上。暴食，是恒久的持续，甚至于拥有她的人，在过多的放纵之后，变得毫无用处。最后登场的是持续时间更长，没有任何人能开启的禁闭着贪婪的锁。

// Client_No hay Vida sin Pecado
// Studio_Sidecar
//Creative Director/Art Director/Designer/Illustrator_
 Paco Valverde
// Photographer_Ramón Martínez
// Country_Spain

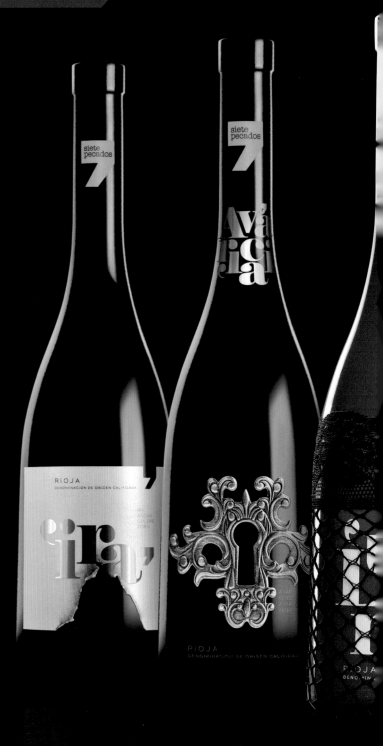

喝醉——白白浪费

为挑战先入为主的饮酒观念，这些葡萄酒提高了使
人喝醉的度数。
用丙酮涂抹到影印的黑白图像的背面，并用一个骨
夹将其抛光，这样就制成了这些插图，然后再把葡
萄印到图像上。

// Designer_Kylie-Ann Homer
// Country_UK

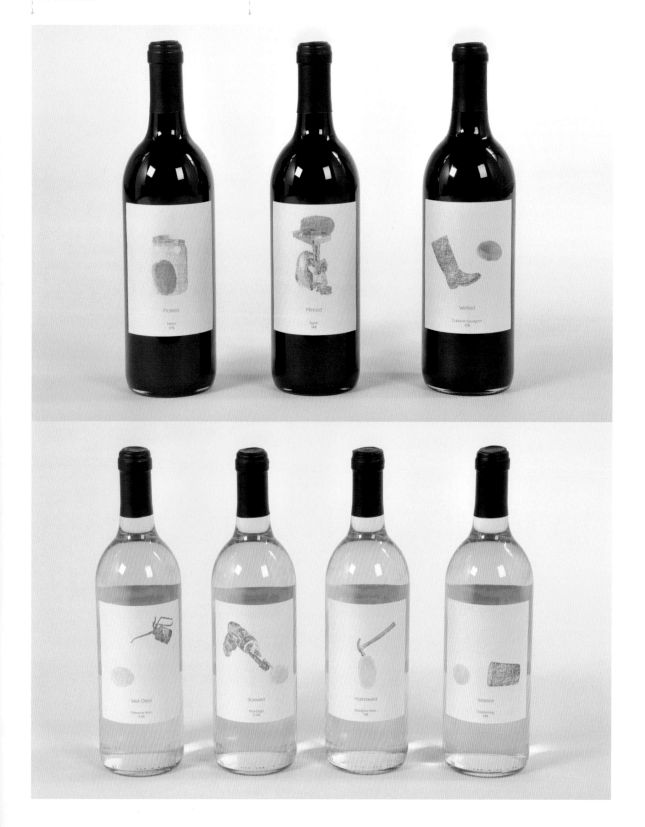

Mahiki Coconut ——
提基（*Tiki*）文化

迪阿吉奥（*Diageo*，英国饮料公司）邀请我们创作一个*Mahiki Coconut*（*Mahiki*可可果）的新品发布设计。*Mahiki Coconut*是一种独特的利口酒，它抓住了*Mahiki*个性自由奔放的特点。*Mahik*是伦敦唯一一家提基夜总会，它吸引了很多折中派群体。此次推广计划意义重大，这是把*Mahik*打造成独特的优质商品的重要步骤。为达到迪阿吉奥公司的目标，我们把酒瓶当作画布，并把产品变成艺术品。这个有趣的方案给*Mahiki*酒瓶带来了生命，灵感源

自*Mahiki*的提基渊源，即流行鸡尾酒和波利尼西亚人的冲浪文化。我们的理念是，给酒瓶穿上古老的夏威夷衬衫，将俱乐部的本质带到酒架上。为了使效果更加真实，我们洗劫了伦敦老店，只为找到合适的布料，为了使质地和外观看起来考究些，我们还添加了一些细节，包括手工缝制。

我们选择了三种设计来推出产品，并为光顾夜总会的折中派人士保留了一个艺术选择的空间。

// Client_Diageo
// Studio_Design Bridge
// Creative Director_Graham Shearsby
// Designers_Hayley Barrett, Casey Sampson
// lllustrator_Geoffrey Appleton
// Photographer_Lisa Tubbs
// Country_UK

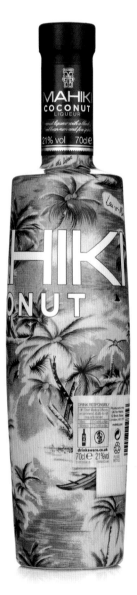
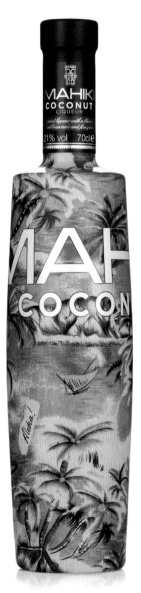
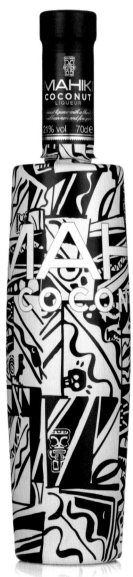
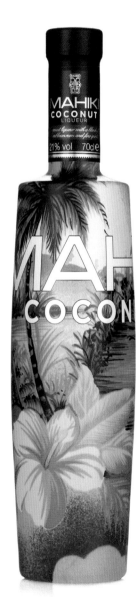

午夜的月亮

很少家族菜谱里会有监禁判决，但对约翰逊家族来说，这就是生活的常态；踩着法律的底线，小约翰逊(Junior Johnson)将最好的烈酒带到禁酒的南部农村。这种上好的烈酒是其家族配制的一种酒，经过三次蒸馏，穿透性强，比之前的酒更加"合法"。它跟上好的伏特加一样细腻爽口，仅含中性酒精度，基本无味。从约翰逊那驰骋于20世纪三四十年代的汽车设计中得到灵感，Shane Cranford Creative公司（位于北卡罗来纳州温斯顿塞伦姆市）保留了包装的简明和大胆。

// Agency_Shane Cranford Creative
// Art Director/Designer_Shane Cranford
// Country_USA

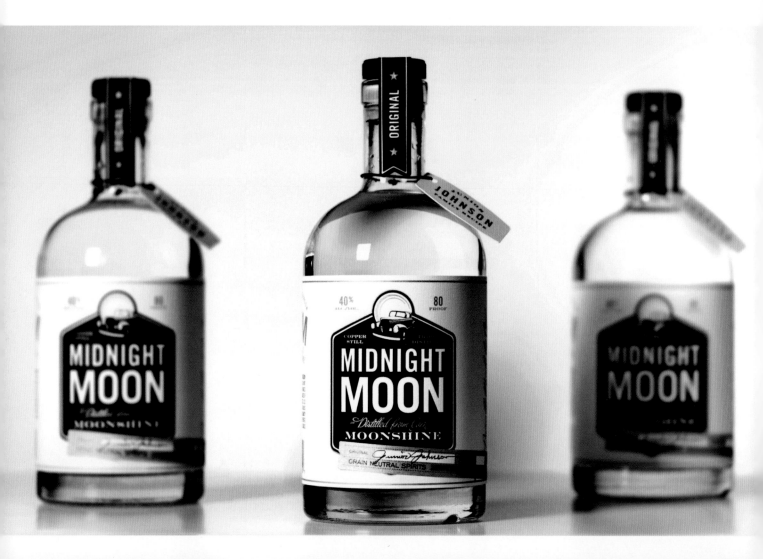

苦涩姐妹

温斯顿塞伦姆市的*Single Brothers*酒吧（意为单身兄弟）调制了一种苦啤酒，这种啤酒太过可口，只得瓶装出售。苦啤酒在*19*世纪本来是小口抿的健康补酒，后来与更烈的饮料混合在一起，就成了今天广为人知和备受喜爱的鸡尾酒了。*Bitter Sister*鸡尾酒搅拌器的设计是一个向过去时代的回归，当地的艺术指导谢恩·克兰福德（*Shane Cranford*）选择了一个棕色的药瓶和充分润色、奢华炫耀、精心制作的作品以及凸版印刷品一起来包装搅拌器。

// Agency_Shane Cranford Creative
// Art Director/Designer_Shane Cranford
// Country_USA

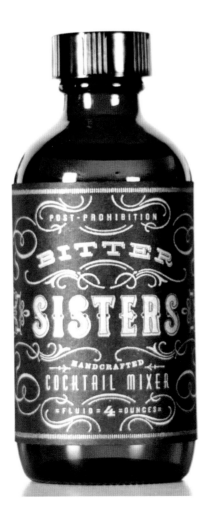

Viktoria Minya

这是为匈牙利一位新晋香水调制师(*Viktoria Minya*)
和她的香水设计的包装风格。

// Client_Viktoria Minya
// Agency_Kissmiklos
// Creative Director/Designer/Photographer_
 Miklós Kiss
// Country_Hungary

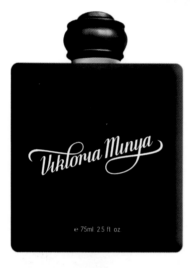

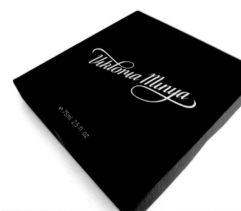
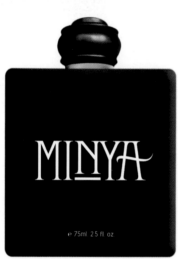
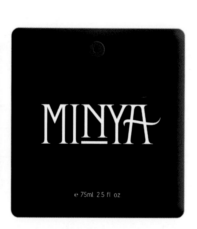
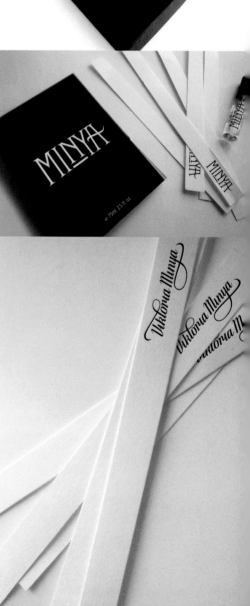
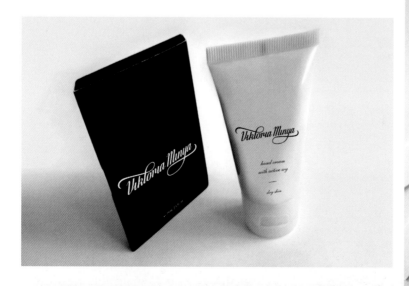

eau de toilette
natural spray
vaporisateur
———
made in hungary

eau de toilette / natural spray / vaporisateur
made in hungary
———

e 75ml. 2.5 fl. oz.

e 75ml. 2.5 fl. oz.

MINYA

e 75ml. 2.5 fl. oz.

e 75ml. 2.5 fl. oz.

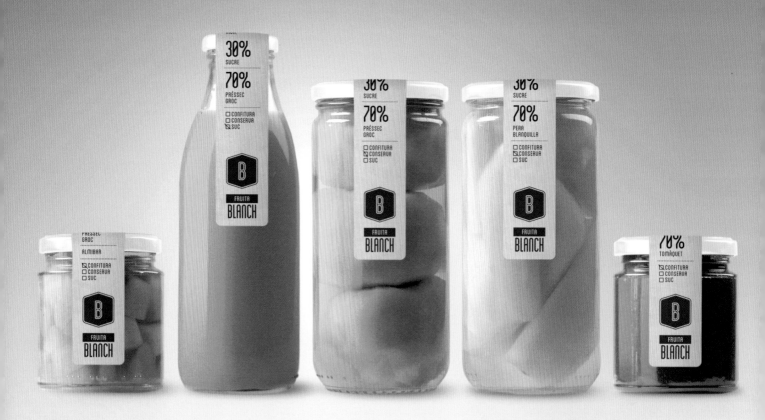

Fruita Blanch

Fruita Blanch制作出了一套通用的、大小各异的标签，这些标签适合每一个罐头。这些标签的设计使罐头中的产品更多地显露在外，并强调它的天然特性。

// Client_Fruita Blanch
// Agency_Atipus
// Country_Spain
// Link_Identity, P096 - 097

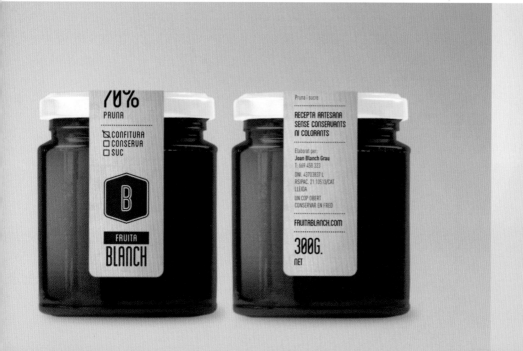

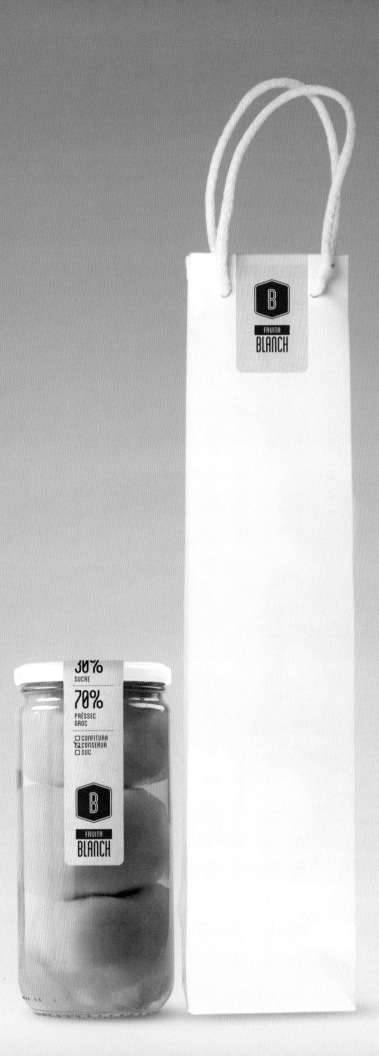

巴克利狗粮

巴克利(Barkly)的设计，使你不禁要舔一舔自己的
嘴唇。我创作了一个包装系列，这些让人胃口大开
的图像不仅仅为你的宠物而作，也是为你而作。

// Client_Barkly Food Company
// Studio_Lindsey Faye Creative
// Designer_Lindsey Faye Sherman
// Country_USA

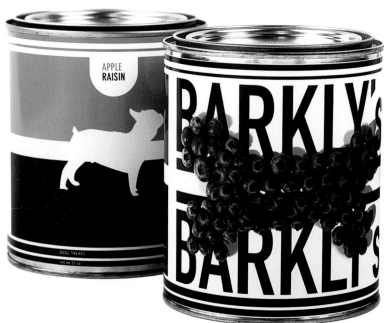

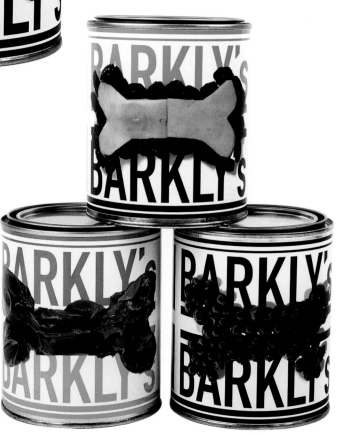

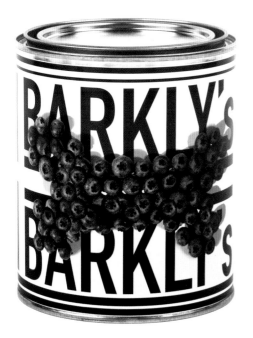

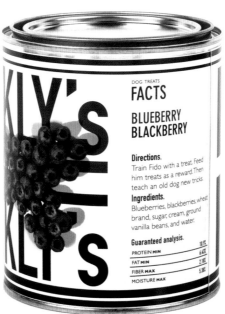

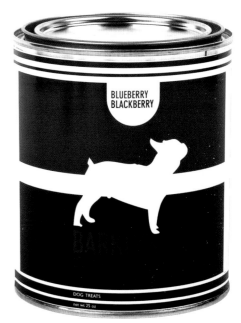

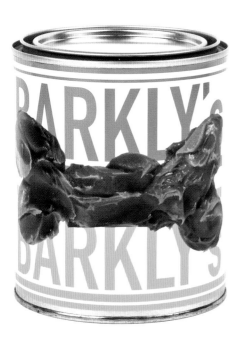

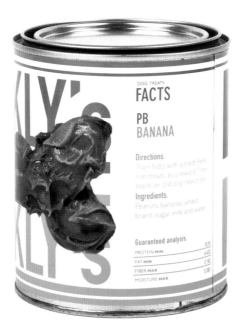

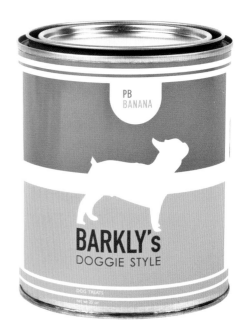

Cosmos Lac Spray Nein

Nein是一个专为涂鸦艺术家设计的限量版喷雾器，
其灵感来自德国人的不公平竞争。

不，我们都是一样的。我们不要复制别人的名字，
也不要抄袭别人的专利。我们不会向10个名人付
款，让他们携带使用我们的喷雾器，我们不要像
《国王和玩具》一样区分希腊的艺术家。你是否喜
欢那些赚钱的艺术家把你的钱花在别处。

这个喷雾器很便宜，因为它是瓦西利斯（Vassilis）
做的。

// Client_Cosmos Lac
// Studio_K2 Design
// Creative Director_Yannis Kouroudis
// Art Director_Alexis Marinis
// Copywriter_Nikos Kyrgiopoulos
// Illustrator_Yannis Kouroudis
// Country_Greece

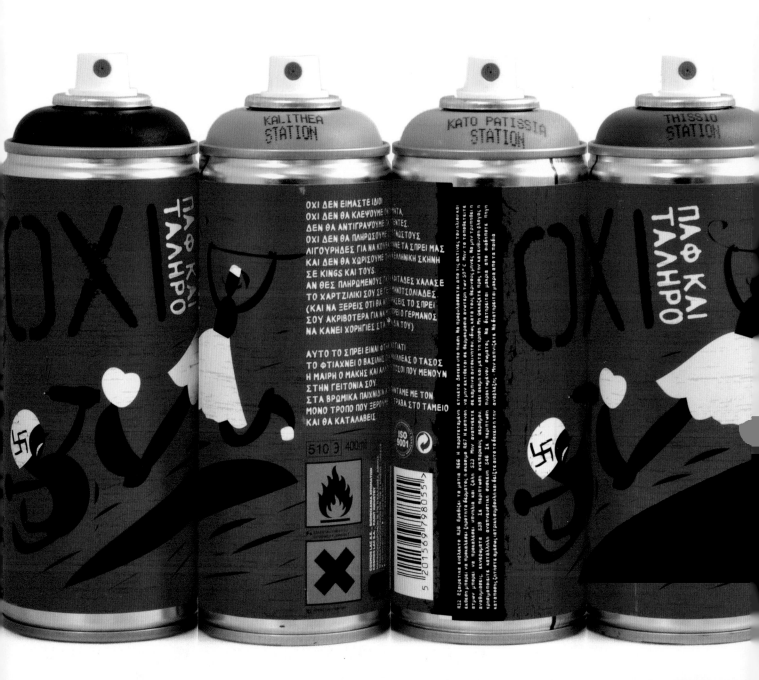

Oggu ——
为美味的纯粹性起见

当一个荷兰企业家找到我们，指名要我们设计并推出世界上第一个100%天然有机气泡软饮料时，我们十分感兴趣，什么也没说就答应了。

要求"有机"产品只需含95%的有机物——这简直无异于100%的有机物含量。不仅如此，它们还必须美味可口。

很快，情况就非常明显了，这不仅只关于100%有机产品的事实。这是一个品牌，这个品牌确实在以不同的方式做事——挑战并震惊业内人士和消费者：

· 特惠，但依然是100%有机产品。

· 稍微有点不方便，但是依然处在主流当中。

· 流行的软饮料，但具有欧洲传统和故事性。

"Oggu"就这么诞生了。这个名字是由"organic"和"Gusto"（意大利语"口味"）这两个单词中的字母组成的，直接对应"为美味的纯粹性起见"的定位而诞生。

该项设计对品牌进行了大胆、有趣和直接的描述，并制成日常使用的不同字型和语言，以此反映富裕的折中派欧洲传统和品牌及产品的质量。因为营销预算已经达到最低限度，包装就不得不节俭一些——包装上的信息不断地变化交换，以此来保持品牌的新鲜度。我们想把标签设计做得与T恤设计相似——个性张扬。

// Client_Organic Beverages
// Agency_Design Bridge
// Creative Director_Claire Parker
// Design Director_Paul Silcox
// Senior Designer_Melinda Szentpetery
// Managing Director_Frank Nas
// Sr Production Manager_Marco Bakker
// Client manager_Sabine Rutten
// Strategy_ Jason Hartley
// Country_The Netherlands

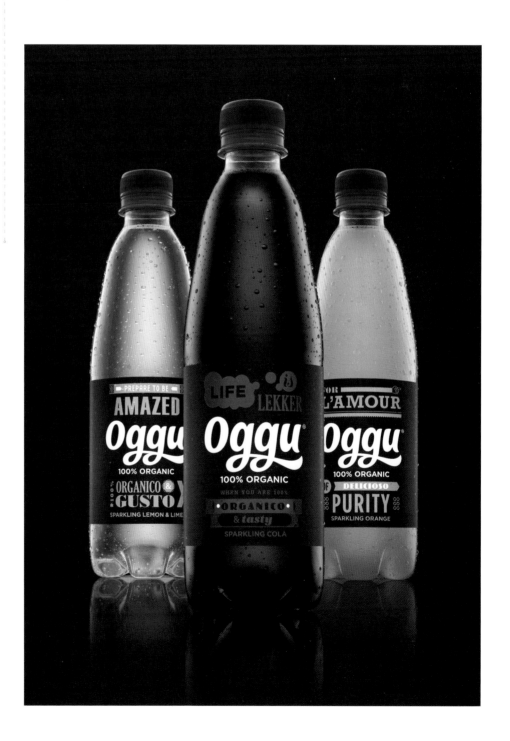

Raimet de Pastor 包装

这是为传统天然产品设计的形象识别和包装。

我们的这个客户是一家生产天然产品的小作坊，它的产量很小。

Raimet de Pastor 是一种草药，自山顶手工采摘，作为一种小吃，就着大蒜和醋一起食用。

他们要我们设计一个非常传统古典的形象，但同时也要有一种时尚潮流元素。我们决定做一幅插图，插图是雕刻印刷式的，加上现代元素，并选择漂亮的字体。

// Client_Casa de Alba
// Studio_Monzografico
// Art Director/Designer_Alejandro Monzó
// Country_Spain

Agua de Cortes

这个1.5升装的瓶子是集各种优化色彩空间方法于一体的产物。这样的字体组合排列方式使该包装从它的竞争对手中脱颖而出，不同寻常的白色背景用于瓶标和6瓶装包装。

// Client_Agua de Cortes

// Studio_Lavernia & Cienfuegos Design

// Creative Directors_Nacho Lavernia,
 Alberto Cienfuegos

// Country_Spain

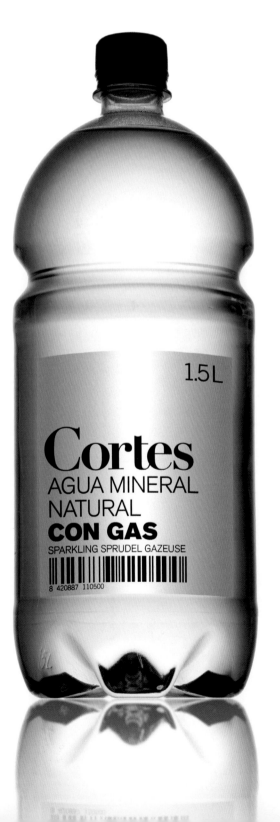

返璞归真

我们是一家基于简单理念的公司，为孩子和婴儿生产了一系列天然健康食品。"返璞归真"（*Back to Basics*）系列产品源自简单未加工的食品，竭力为您的孩子提供积极向上的健康饮食基础，使他们形成良好的生活习惯。

与我们的品牌哲学相似的是，我们想确保你们知道，你们购买的产品中包含哪些成分。受该产品仅由两种原料制成这一概念的启发，我们选择简明形象地阐述这个概念。我们在包装上放了一个食品原料的混合体，一目了然，确保你对在给孩子吃什么这件事上毫无疑虑。

// Client_Watch & Grow Food. Co
// Studio_Lindsey Faye Creative
// Designer_Lindsey Faye Sherman
// Country_USA

爱蜜塔儿童

这是为一系列儿童洗发水、沐浴露和调节剂而做的
包装设计。
我们为每一件产品都设计了一个独一无二的形象，
以此来体现原料的天然性。

// Client_Apivita
// Studio_DKD studio
// Creative Director_Petros Dimopoulos
// Designer_Konstantina Vezou
// Illustrator_Carmen García Bartolomé
// Country_Greece

*Perrakis 2011*年样品小册子

我们在制作小册子和外包装纸盒的过程中使用了各种各样的印刷和处理方法，如丝网印刷、胶版印刷、烫金箔印刷、叠片成形等。

// Client_Perrakis Papers
// Studio_K2 Design
// Creative Director_Yannis Kouroudis
// Art Director_Alexis Marinis
// Country_Greece

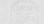

Dorina Fifty

*Dorina Fifty*是一种日常食用的黑巧克力，可可含量50%。与市场上其他黑巧克力形成对比的是，这种黑巧克力采用白色包装。产品本身并不冲在最前面。相反，是它的标志传达出产品的特性——这种黑巧克力中加入了比通常情况下更多的牛奶，使之比其他黑巧克力更丝滑，更具奶香。整个设计有着几何的简洁性和不连续性，形成了抽象派艺术风格，并赋予包装精致的外观。所有这一切都使该产品一摆到货架上就引人注意，同时拉近了与那些喜欢他们的巧克力更"严谨"更强劲的目标买主之间的距离。

// Client_Kraš

// Agency_Bruketa &Žinić OM

// Creative Director_Yannis Kouroudis

// Art Director_Tomislav Jurica Kaćunić

// Designers_Tomislav Jurica Kaćunić,
 Davor Rukovanjski

// DTP_Marko Ostre

// Country_Croatia

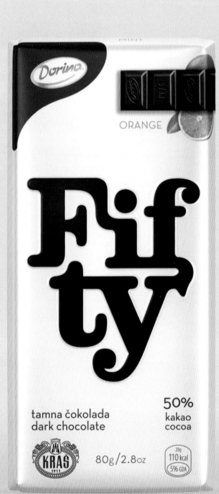

吉米牌冰咖啡

吉米牌冰咖啡的使命是带给大不列颠及以外的人即食的冰咖啡。开始由*Selfridgs*百货公司和*Harvey Nichols*百货公司推出，之后热销到英国各大超市、商店，在节庆日也大受欢迎。

我们用手写字体和玩乐因素将一种有趣的感觉——一种强声调和复古风格——注入到包装之中。

// Client_Jimmy's Iced Coffee
// Agency_Interabang
// Creative Director_Adam Giles, Ian McLean
// Illustrator_Chris Raymond
// Country_UK
// Link_Self Promotion, P218 - 219

Pirulí, Pirulón, Pirulero

再见海报？
海报的地位已经改变了：在巴塞罗那的街上再也看不到海报了。在西班牙的大部分城市，海报都已不再有太大的意义，因为找不到张贴海报的地方了。海报作为一种曾经流行的东西，已经消失了。

为什么在网络上发生的一切不能发生在街上？
为什么没有一种有序的、更民主的方式来向这个世界展示一张好的海报？
为什么没有更多的平台？因为不依靠私人或公共基金，就无法在街上占一席之位。

// Client_Étapes
// Creative Director/Designer_David Torrents
// Country_Spain

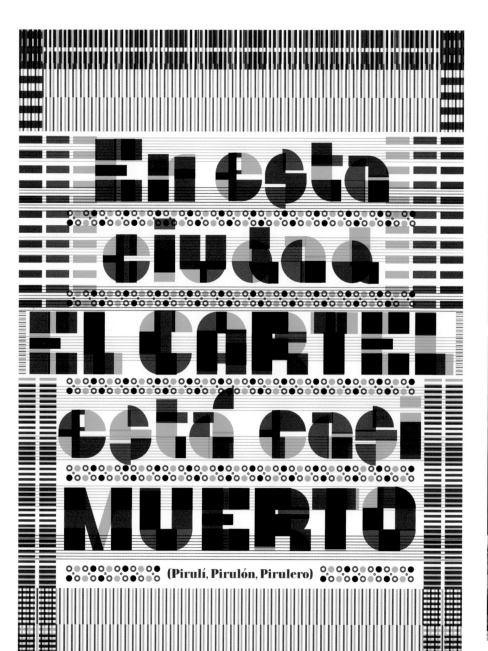

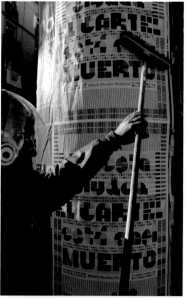

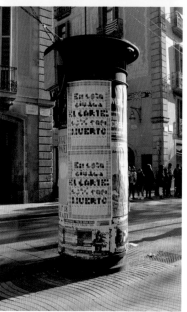

RUIN w / 独唱万花筒

这是RUIN的独唱万花筒唱片发布会的海报，该发布会将在柏林人民剧场举行。该项设计的原理是用烟熏黑玻璃板，然后在上面写上字母。之后，把玻璃板直接放在屏风上，这样就做成了一款限量版海报。

// Client_Martin Eder
// Studio_Zwölf
// Creative Director_Claire Parker
// Design_Stefan Guzy, Marcus Lisse, Björn Wiede
// Country_Germany

AEC夜线

这些是奥地利电子艺术节、夜线2010电子音乐会
的海报。感官像艺术品一样被摄影。使用诸如"倾
听"、"观看"、"感受"、"思想"之类的词
汇，观众受到吸引，由此增强了他们对音乐的感觉
和今年夜线视听的感觉。

// Client_Ars Electronica Center, Festival
// Studio_Wortwerk
// Art Director_Verena Panholzer
// Photographer_Peter Garmusch
// Country_Austria

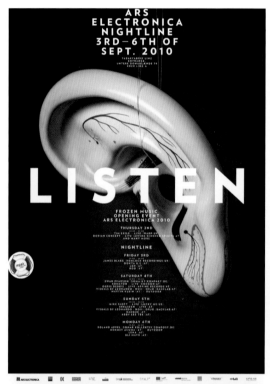

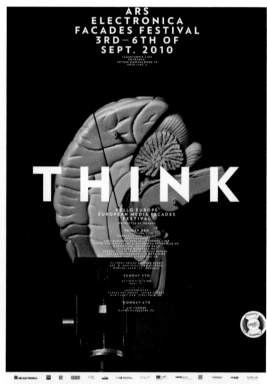

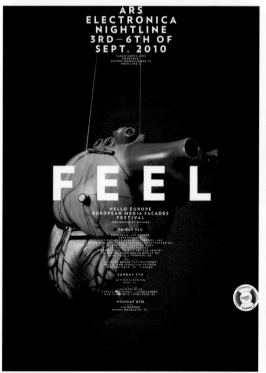

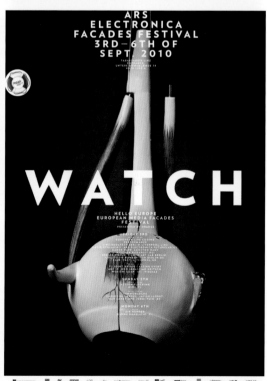

SO2 促销海报

图为SO2设计的新站点A2促销海报，限量版。
其初衷是模拟现代美学（商业的），并挑战观众视
觉传媒的新视点。

// Client_SO2DESIGN
// Studio_SO2DESIGN
// Creative Directors/Art Directors/Designers_
 Benoit Chevallier, Tony Cerovaz
// Photographer_Stéphane Gros
// Country_Switzerland

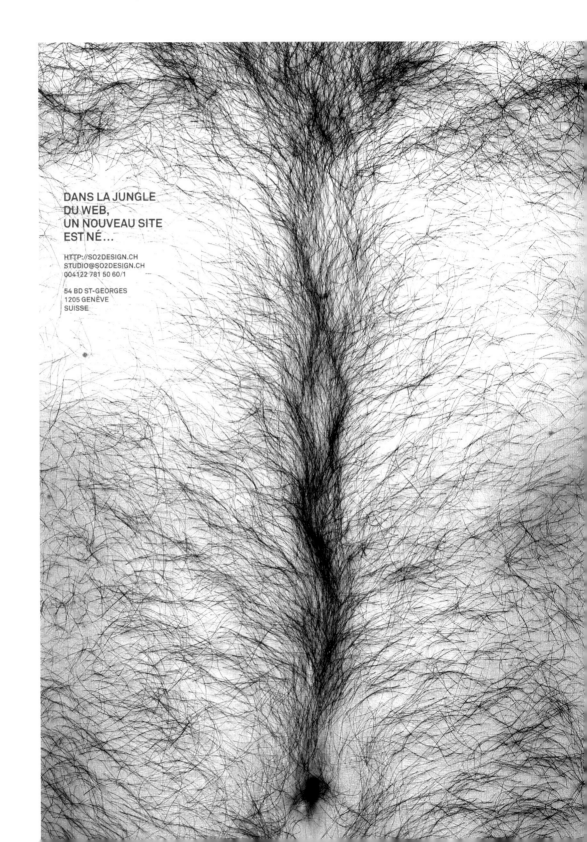

法国的墨西哥年

图为法国的墨西哥年候选海报（已落选）。

// Client_Ministère de la culture
// Studio_Les Graphiquants
// Country_France

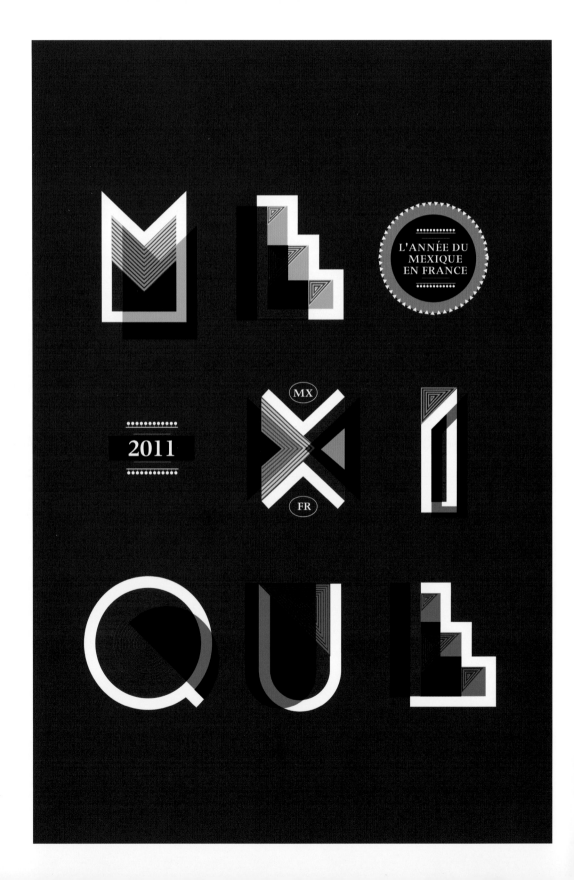

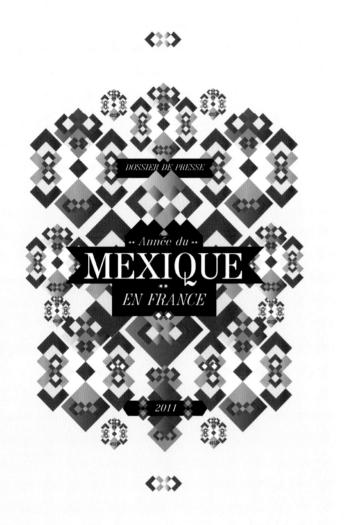

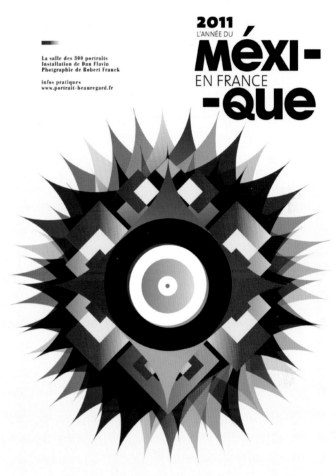

日内瓦卡鲁日剧院
2010/2011 季

字体海报系列设计——以 *"typoesie"* 的模式——
作为"预告片",它宣告了日内瓦卡鲁日剧院
(Theater de Carouge) 新季节的到来。
每一种印刷和布局都与即将放映的戏剧内容有关。
阅读游戏和抽象符号是构成交流内容的元素。

// Client_Théâtre de Carouge - Atelier de Genève
// Studio_SO2DESIGN
// Creative Directors/Art Directors/Designers_
 Benoit Chevallier, Tony Cerovaz
// Country_Switzerland

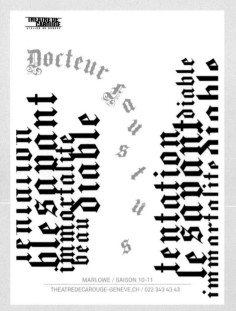

MARLOWE / SAISON 10-11
THEATREDECAROUGE-GENEVE.CH / 022 343 43 43

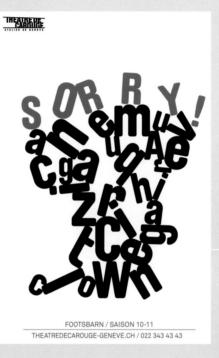

FOOTSBARN / SAISON 10-11
THEATREDECAROUGE-GENEVE.CH / 022 343 43 43

NOTTE-HIGGINS / SAISON 10-11
THEATREDECAROUGE-GENEVE.CH / 022 343 43 43

FEYDEAU / SAISON 10-11
THEATREDECAROUGE-GENEVE.CH / 022 343 43 43

DÜRRENMATT / SAISON 10-11
THEATREDECAROUGE-GENEVE.CH / 022 343 43 43

HUGO / SAISON 10-11
THEATREDECAROUGE-GENEVE.CH / 022 343 43 43

《简明圣经新约》——
不需要他人讲解的版本

// Client_German Bible Association
// Agency_Gobasil GmbH
// Creative Directors_Eva Jung, Nico Mühlan
// Art Director_Oliver Popke
// Copywriter_Eva Jung
// Designer_Oliver Popke
// Country_Germany
// Link_Book Jacket, P010

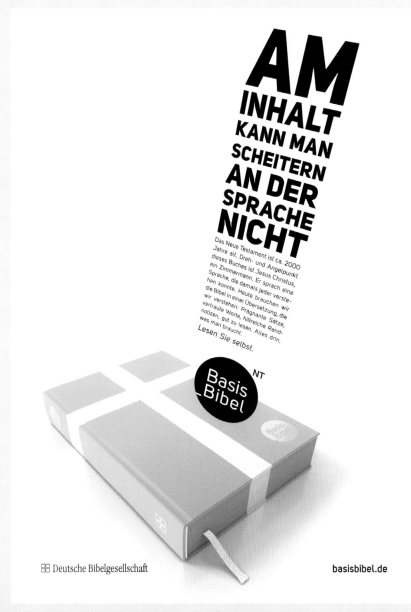

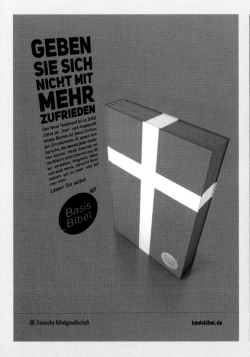

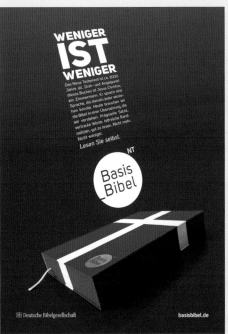

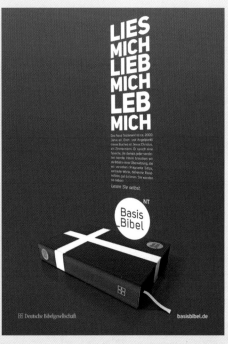

康戴里纸业（*Antalis*）
字体海报系列

// Client_Antalis (Hong Kong) Ltd.
// Studio_Eric Chan Design Co Ltd.
// Creative Director/Art Director_Eric Chan
// Designers_Sandi Lee
// Region_Hong Kong

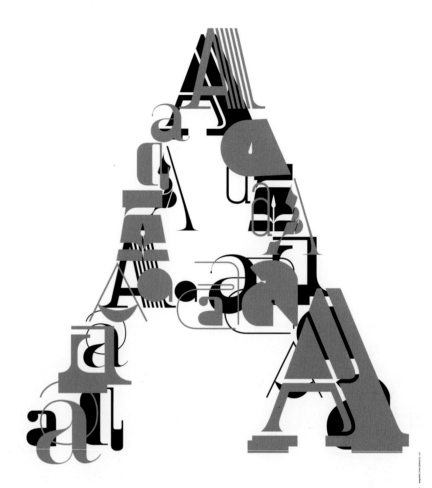

吸金报告

与往年一样，穆尔西亚自治区税务局*(Agencia de Recaudación de la Región de Murcia，*简称*ARR)*发布了其年度报告，这份报告给出了区域行政的税务管理、税务服务和公共管理方面的汇报。简报高度强调了积少成多的重要性，使市民认识到集腋成裘的道理。

// Client_Tax Collection Agency of the Region of Murcia
// Agency_ F33
// Country_Spain

结果

投资公司Adris集团是一家具有社会责任感的公司。
它的意义和分量远远超过它单调枯燥的财务报告中
所提到的内容。

这就是为什么今年Adris集团的年度报告——简单地
命名为"结果"——提出了一个问题：Adris集团
真正的分量是什么？

然后，尽管此本年报的大小无异于常规尺寸，但它
的分量很重，非常重。

这本书超乎寻常的重量启发读者思考Adris集团的
分量。

// Client_Adris Group
// Agency_Bruketa & Žinić OM
// Creative Director_Davor Bruketa, Nikola Žinić
// Senior Copywriter_Ivan Čadež
// Art Director/Illustrator/Designer_Nebojša Cvetković
// DTP_Radovan Radičević
// Printing Studio_Cerovski Print Boutique
// Country_Croatia

Socially responsible companies have far greater weight than it may appear at first glance.

Their importance is much greater than expressed in the figures of financial statements.

What is the real weight of Adris grupa?!

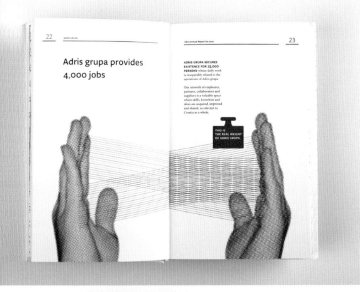

Adris grupa provides
4,000 jobs

ADRIS GRUPA SECURES
EXISTENCE FOR 25,000
PERSONS whose daily work
is inseparably related to the
operations of Adris grupa.

Our network of employees,
partners, collaborators and
suppliers is a valuable space
where skills, knowhow and
ideas are acquired, improved
and shared, as relevant to
Croatia as a whole.

THIS IS
THE REAL WEIGHT
OF ADRIS GRUPA.

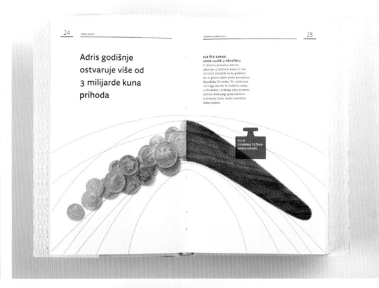

Adris godišnje
ostvaruje više od
3 milijarde kuna
prihoda

SVE ŠTO ZARADI,
ADRIS ULAŽE U HRVATSKU.

U državnu proračun doovno
uplaćuje za milijuna kuna ili više
od četiri milijarde kuna godišnje.
Ht u gotovo četiri posto proračuna
Republike Hrvatske. No, najbvenie
od svega jest što ta sredstva ostaju
u Hrvatskoj i svrskoga data pvmatu
ravota domaćega gospodarstva
te stvaraju nova, malno potrebna
radna mesta.

TO JE
STVARNA TEŽINA
ADRIS GRUPE.

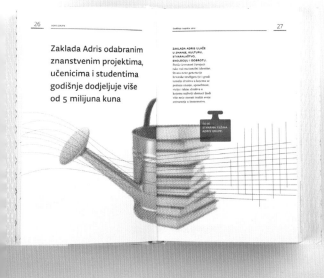

Zaklada Adris odabranim
znanstvenim projektima,
učenicima i studentima
godišnje dodjeljuje više
od 5 milijuna kuna

ZAKLADA ADRIS ULAŽE
U ZNANJE, KULTURU,
STVARALAŠTVO,
EKOLOGIJU I DOBROTU.
Potiče izvrsnost čuvajući
tako naš nacionalni identitet.
Stvara nove generacije
hrvatske inteligencije i gradi
temelje društva u kojemu se
potiznu znanje, sposobnost,
vrsno i ideie, društva u
kojemu najbolji domaći lindi
više neće morati tražiti svoje
ostvarenje u inozemstvu.

TO JE
STVARNA TEŽINA
ADRIS GRUPE.

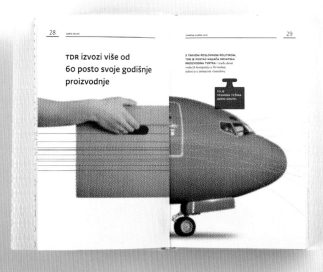

TDR izvozi više od
60 posto svoje godišnje
proizvodnje

S TAKVOM POSLOVNOM POLITIKOM,
TDR JE POSTAO NAJJAČA HRVATSKA
PROIZVODNA TVRTKA i među deset
vodećih kompanija u Hrvatskoj
jedini je u domaćem vlasništvu.

TO JE
STVARNA TEŽINA
ADRIS GRUPE.

《数字昆虫书》

从跳蚤到甲虫，从床虫到苍蝇，它们的数量还真是惊人。这是一本关于由数字组成的动物的书，书中小动物按字母顺序排列。这本书适合稍有秩序感的读者阅读。书中将那些关于昆虫世界的奇妙事实和数字形象相结合，构成了无穷的乐趣。在认识来自不同地方不同种类昆虫的同时，还能学习不同种类的字体。

// Studio_Werner Design Werks, Inc.

// Art Director_Sharon Werner

// Copywriters_Joe Weismann, Sharon Werner,
 Sarah Forss

// Designers_Sharon Werner, Sarah Forss

// Illustrators_Sharon Werner, Sarah Forss, Lori Benoy,
 Meghan O'Hare

// Publisher_Blue Apple Books

// Country_USA

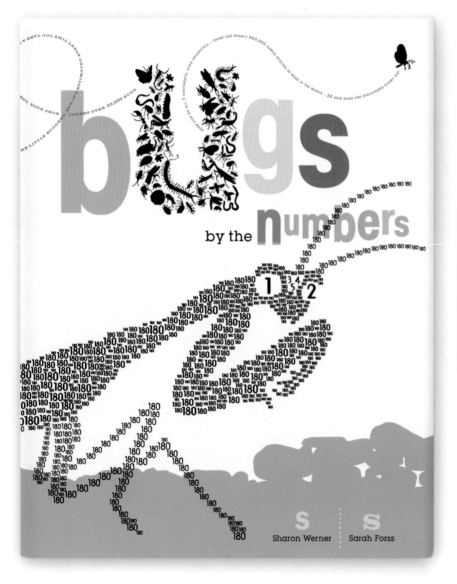

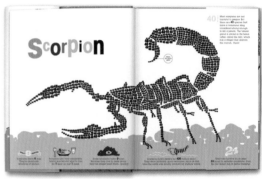

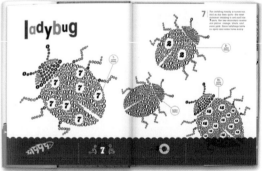

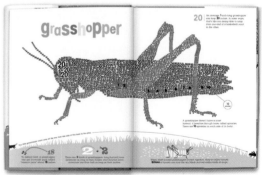

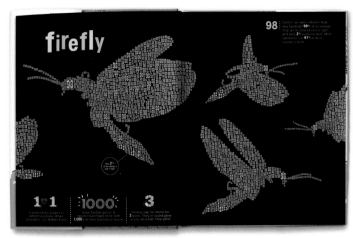

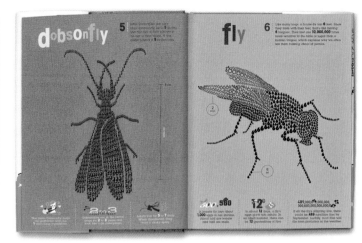

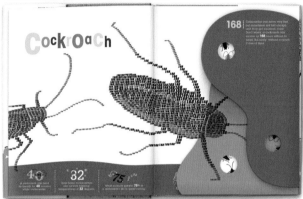

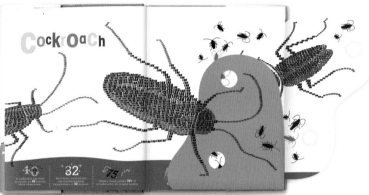

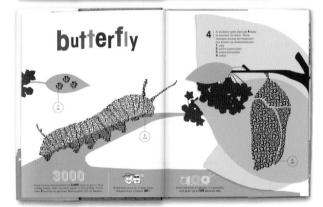

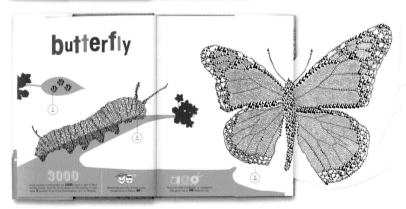

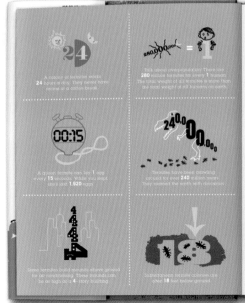

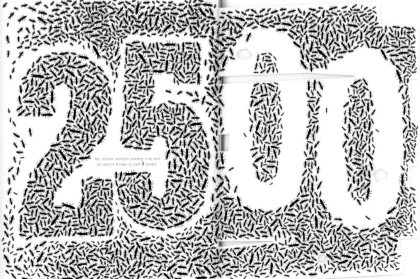

沃尔特和他的水族馆

在这篇散文中，荷兰哲学家*Bas Haring*研究了两个问题的可能性答案。第一个问题是：我们为什么为未来——死后遥远的未来——而担心？第二个问题是：没有自然的未来有多糟？关于这两个问题的答案似乎显而易见。但并非如此。

// Client_Bas Haring

// Studio_Ontwerphaven

// Art Director/Designer/Illustrator_Suzanne Hertogs

// Copywriter_Bas Haring

// Country_The Netherlands

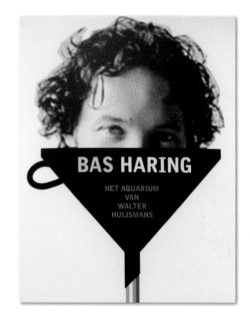

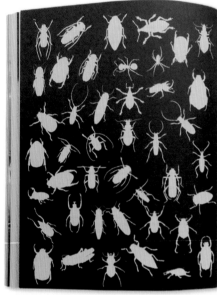

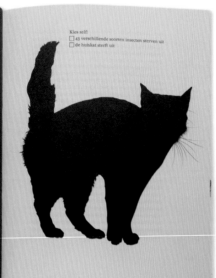

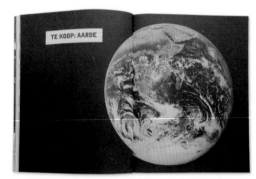

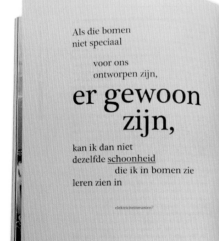

Hoe erg
is het als
een heel

onbekende
soort

verdwijnt?

STATUS: BESCHIKBAAR

VRAAGPRIJS Tegen elk aannemelijk bod
AANVAARDING In overleg
EIGENDOMSSITUATIE Dieren met bewustzijn
(c.q. mensen) hebben zichzelf de aarde
toegeëigend
KENMERKEN PLANEET Asdraaiend, 365-daags
(zonjaar), 4 seizoenen, 24-uurs dag (inclusief
nacht), 1 maan
SOORT BOUW Zacht van binnen, hard van buiten
STAAT Groot achterstallig onderhoud:
satellieten in baan, flora en fauna niet divers,
slechts één grote kometinslag
ENERGIE Ster genaamd de Zon
WATER 75% van totaaloppervlak
KLEUR OP AFSTAND 75% blauw, 10% wit,
15% groen/geel/oranje/rood
ONTSTAAN 4.57 miljard jaar oud
SOORT DAK Ozonlaag
INDELING 7 Continenten
PERCEELOPPERVLAKTE 510.225.000 km²
MASSA 5.9742×10²¹ kg
ATMOSFEER Voornamelijk stikstof (78%)
en zuurstof (21%)
VOORZIENINGEN Fotosynthese, waterkringloop
(inclusief eb en vloed), zwaartekrachtveld

LIGGING Aarde is vrijstaand gelegen aan de
Melkweg. De Melkweg is een rustige buurt met
weinig kometen, stofwolken en gassen. Een
fantastisch uitzicht op een maan (de Maan).
Geen buitenaards leven te bekennen binnen
een straal van 100.000 lichtjaren.

《爆炸！》

《爆炸！》（舞蹈爆炸！）这本书的内容涉及真实的生活故事、舞蹈的乐趣和真相、舞蹈的劲爆部分和舒缓部分、舞蹈名流和学生们。这本书的出版使年轻舞蹈爱好者的数量激增。这些舞蹈爱好者有的尚未迈出学习舞蹈的第一步，而有些则打算将舞蹈作为其职业。《爆炸！》一书为全彩印刷，共160页，用6种不同的纸张制成，并使用了多种印刷工艺。

// Client_Amsterdamse Hogeschool voor de Kunsten
// Studio_Ontwerphaven
// Art Director_Suzanne Hertogs
// Copywriter_Petra Boers
// Designers_Suzanne Hertogs, Anne de Laat
// Illustrators_Suzanne Hertogs, Anne de Laat,
 Robin Nas
// Photographers_Anke van Iersel, Margot Rood
// Country_The Netherlands

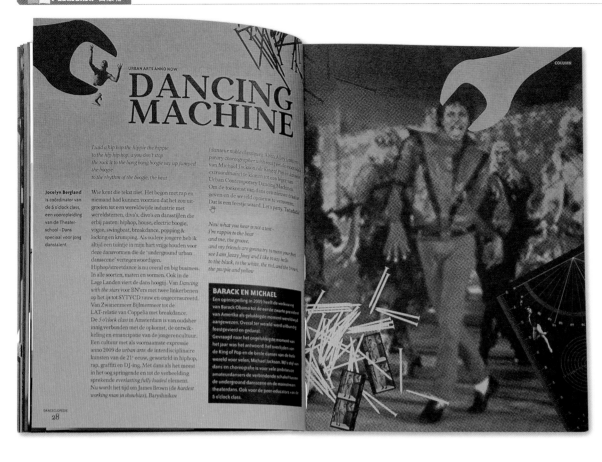

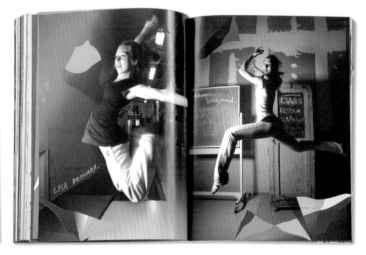

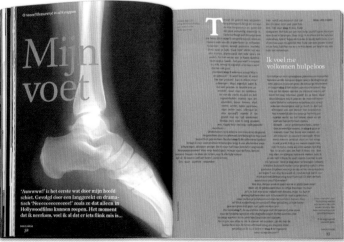

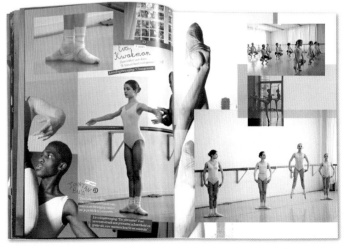

Grafisch Papier Hier 2010

2010年11月20日周六，康戴里纸业（*Antalis*）和 *Opera* 平面设计公司（*Opera Graphic Design*）为纸张爱好者们举办了一场一年一度的节日庆典。和去年一样，地点是阿姆斯特丹市的 *Pakhuis de Zwijger* 创意园区。康戴里纸业为每一位对纸张和印刷纸怀有激情的人士组织策划了这一独特的庆典，而今年是第14次举行了。这次的主题是"*Paper Plus*"，该公司整合了除了平板印刷外的各种印刷技术，如凸版印刷和箔纸印刷、标记用纸（康戴里纸业）和网版印刷。设计师、印刷商、出版商、装订工、插图画家和摄影师享受了丰富多彩的节目。这些节目包括*Antoine et Manuel*、*Rogier Wieland*和*Ren's put*的演讲以及"纸质书"书展。主持人是*Timo de Rijk*。活动期间展出了一些美丽而鼓舞人心的印刷纸张样品。

Opera 平面设计公司设计了一本笔记本，以此鼓舞设计师和其他富有创意的人们。这个笔记本体现了加工修饰纸张的所有可能性方法，如激光切割、箔印等。

// Client_Antalis
// Agency_Opera Graphic Design
// Creative Directors_Ton Homburg, Marty Schoutsen
// Art Director/Designer_Wouke de Jong
// Country_The Netherlands

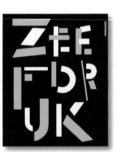

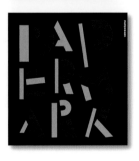
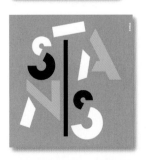

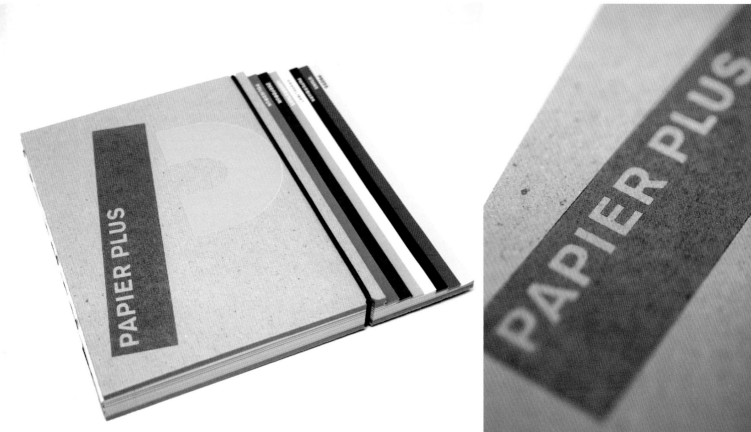

字面

让孩子们教我们认识字母表。

每个孩子的脸都是独一无二的。每一个孩子都想成为独一无二的孩子——不仅仅对她或他的父母而言。每个孩子都有一个名字，无论她或他喜欢也好，还是想要换一个名字也好。在接下来的几页中，26个孩子独特的脸与名字的26个首字母结合起来，形成了26个字体。每一个字体都表现字母表中的一个字母。所以这是一条轮回之路：孩子们教我们这些成人字母表；他们教会我们这些成人睁开眼睛去看纯粹、美、新鲜和不可预知性。

并且他们问道：你想成为谁？你想有个什么样的名字？

// Studio_Wortwerk
// Art Director_Verena Panholzer
// Illustrator_Verena Panholzer
// Photographer_Andreas Balon
// Country_Austria

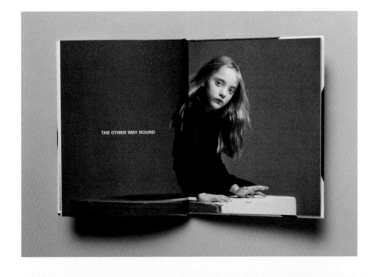

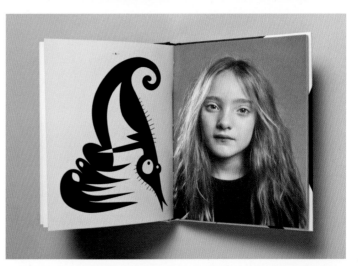

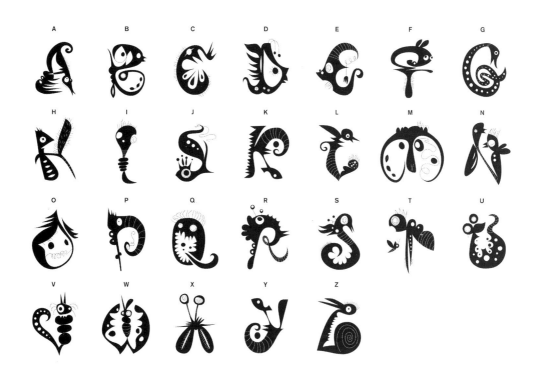

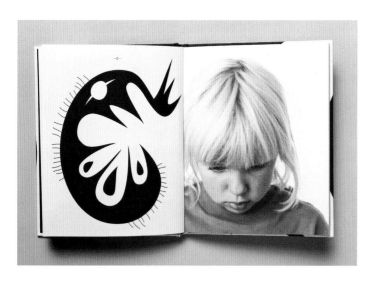

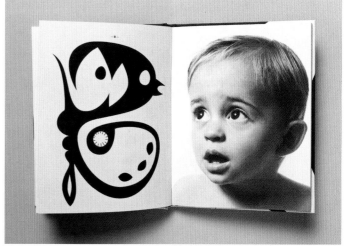

Energie Steiermark

图为奥地利能源供应商的年度报告的一部分，*Energie Steiermark*能源公司负责非电源插座能源。本书通过手机快照和鼓舞人心的采访对一些能源进行了描述，有些人似乎因为这些能源的存在而兴高采烈。品牌形象识别用事实、数字和信息图像（这些是年度报告的本质，其设计方式传达了信息且十分清晰明了）补充了这本书中"情绪化"的部分。强烈的公司色彩（绿色）隐藏在报告里面。封面是用粗纸板制成的，字体是优雅的白色——但在内页，强劲有力的公司颜色"绿"因为能源丰沛而发出噼啪的声响。

// Client_Energie Steiermark AG
// Agency_Moodley Brand Identity
// Creative Director_Mike Fuisz
// Art Director/Designer_Wolfgang Niederl
// Photographer_Marion Luttenberger
// Graphic Design in Cooperation with_Luffup
// Country_Austria

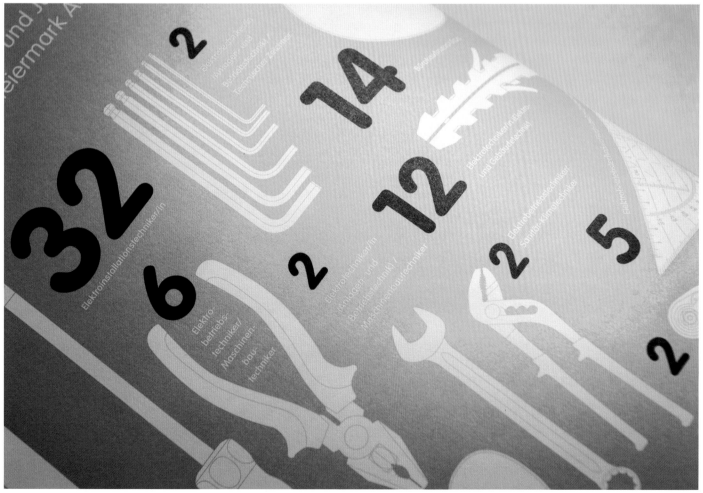

Een Rode Draad

"Een Rode Draad"（意为一根红线）是一场由
Sara Vrugt发起的大型社区时尚活动。三百个身穿
红衣的人形成了一条红线，这条红线贯穿了Hague
街道。活动的目的是将人们联系到一起。

// Client_Sara Vrugt
// Studio_Ontwerphaven
// Art Director_Suzanne Hertogs
// Copywriter_Sara Vrugt
// Designer_Anne de Laat
// Photographer_Lisa van Wieringen
// Country_The Netherlands

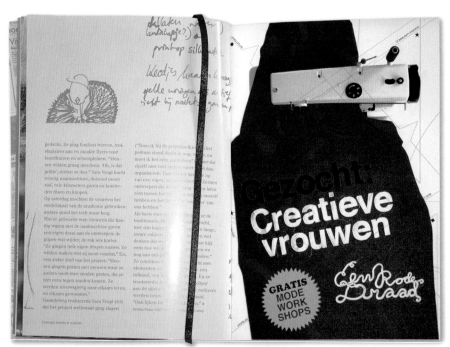

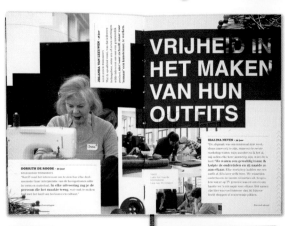

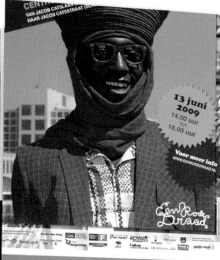
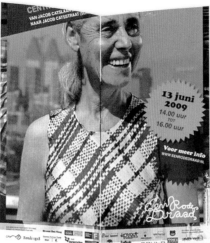
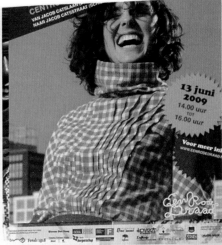
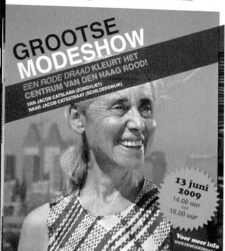

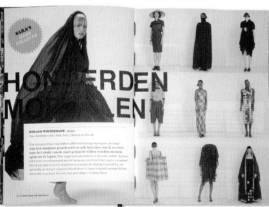
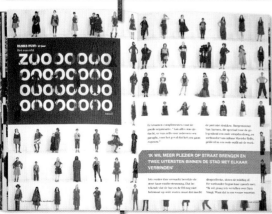
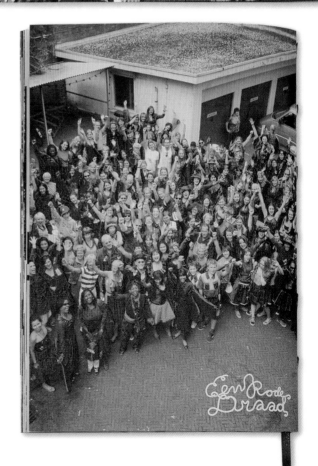

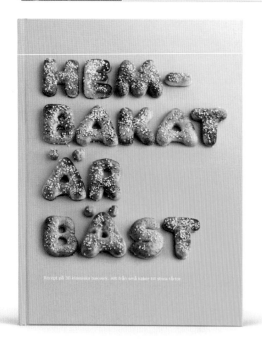

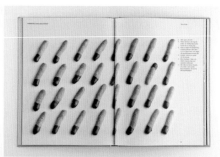

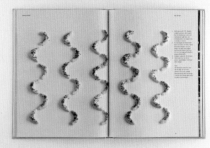

宜家——自制的是最好的

我们想要确保宜家厨具和你在这厨房中能做的最棒的事情——比如烘焙——之间的联系。所以，一本140页的烘焙图书成了这个运动中的主要吸引点。这本图书的表现手法形象而独特，并且蔚为壮观。烘焙书籍中90%的照片看起来都非常相似。我们想要尝试一些不一样的东西，并用全新的时尚方式演绎这种食谱。

我们的灵感来自高品位的时尚和简约主义。这本书的理念并不强调烘焙本身，而是关注烘焙原料本身。在温暖而绚丽的舞台上，食谱以一种静物肖像的形式展现它的内容。当你打开其中一页，你会看到如梦如幻的图画。这本烘焙书籍包含从小饼干到大蛋糕的30种经典瑞典烘焙食谱。享受吧。

// Client_ IKEA, Joel Idén
// Agency_ Forsman & Bodenfors
// Art Directors_ Staffan Lamm, Christoffer Persson
// Copywriters_ Fredrik Jansson, Anders Hegerfors
// Photographers_ Carl Kleiner, Agent Bauer
// Stylist_ Evelina Bratell
// Country_ Sweden

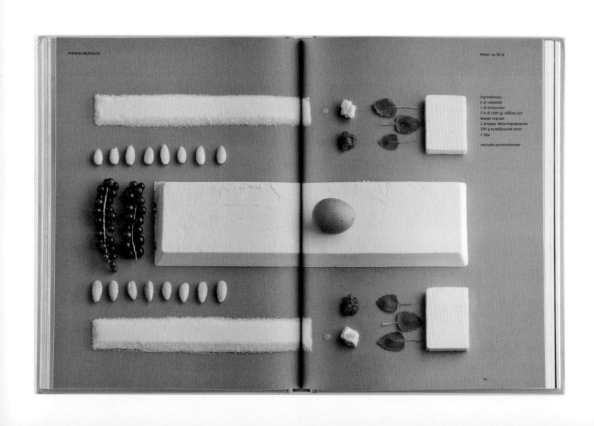

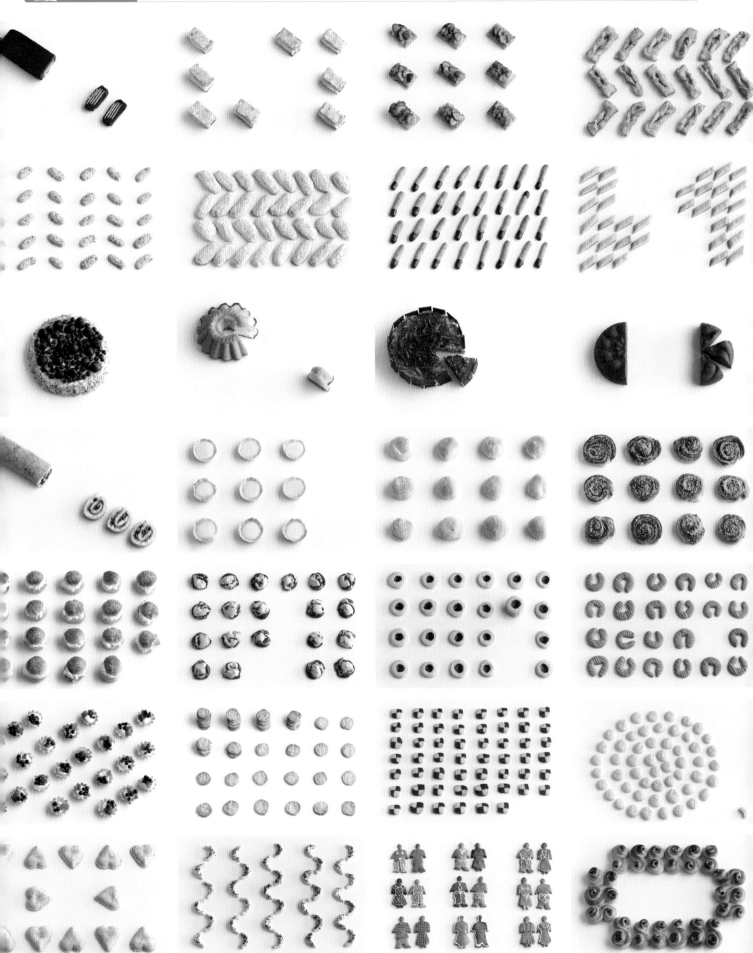

House杂志

House是一本澳大利亚建筑杂志。重新设计它的时候，我给杂志换了一个干净的、充满建筑学色彩的外观，以此来突显出版物中现代建筑和产品的特点。

// Designer_Laura Tait
// Country_USA

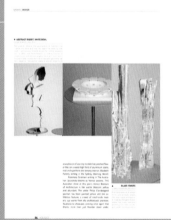
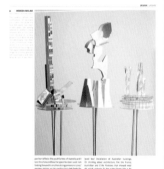

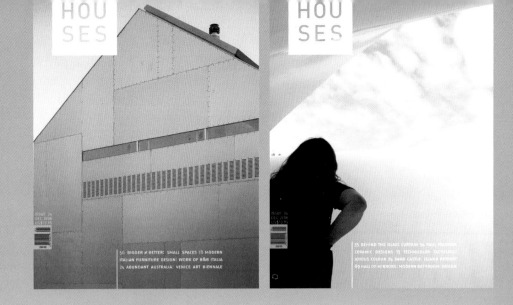

HOUSES

HOUSES

CRUCIAL CHAPTER

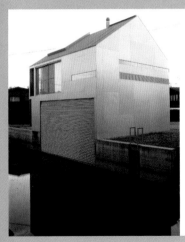

At this scale, there is literally no room for really big gestures, nor freedom to make unrestricted choices, and the answers to such exaggerated questions are essential:

HOW DO WE LIVE IN THE MODERN CITY?

DODDS HOUSE

1076 SQ.FT

SIMPLE SHAPE AND MATERIAL, STRONG INDUSTRIAL IMAGERY, THE DODDS HOUSE SUCCEEDS.

STEINHAUSER HOUSE

915 SQ.FT

L.A 杂志 (L.A Magazine)

L.A 是一本 *Les Ambassdeurs* 公司的杂志。*Les Ambassdeurs* 公司是瑞士的一家手表珠宝零售公司。
这是有关钟表制造、艺术、手工艺和奢侈品的一本杂志。
没有广告。
这本杂志分六种不同的版本出版：法文版、英文版、德文版、意大利文版、俄文版和中文版。

// Client_Opus Magnum
// Studio_Enzed
// Creative Director/Art Director/Illustrator_
 Nicolas Zentner
// Photographer_Richard Frémont
// Country_Switzerland

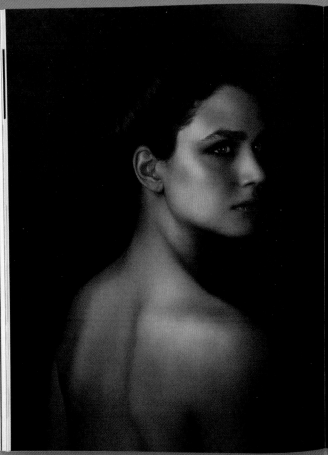

PRECIOUS

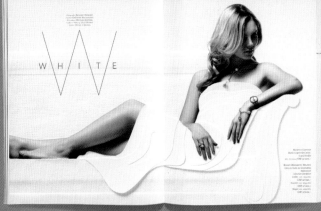

信件博物馆

柏林的信件博物馆是一家致力于收集和保存信件的
博物馆。这家博物馆的印刷收集品非常独特、折中
和产业化，并且给人视觉上的震撼，我努力将其所
有特点反映在品牌标志中。

// Client_Buchstaben Museum
// Designer_Laura Tait
// Country_USA

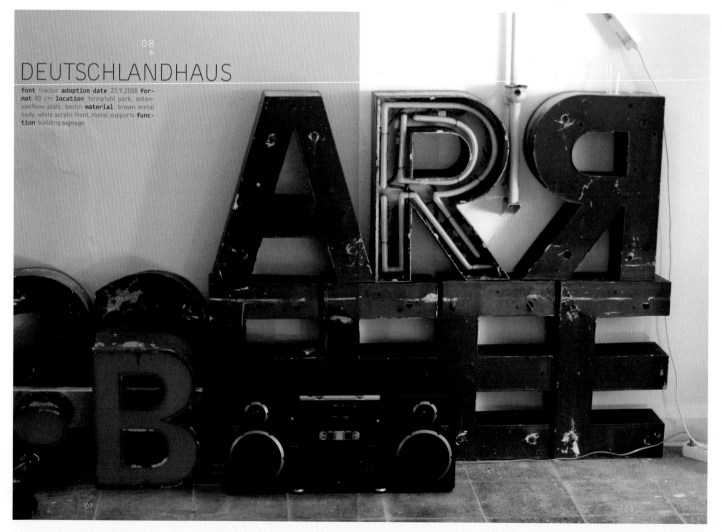

02 SCHUHE
font script **adoption date** 17.01.2009 **format**
120 cm **location** alt, berlin **material** brown
metal cabinet **function** business identification

MARKTHALLE
font special order **adoption date** 19.11.2008
format 160cm x 200cm x 20cm **location** mar-
ket hall, alexanderplatz, no.5, berlin **material**
blue metal body, painted blue and white, neon
lights outside **function** facade marking

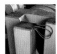

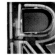

ALEXANDERPLATZ
font sans serif **adoption date** 26.01.2009
format 22cm x 24cm x 3cm **location** subway
line 5, alexanderplatz, berlin **material** black
tile, white text, plastic body, self-luminous
function station identification

BEHRENS
font sans serif **adoption date** 26.01.2009
format 130cm x 18cm **location** former ger-
man democratic radio, berlin **material** blue
metal body & front **function** building signage

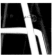

ENSTEIN
font ff din black **adoption date** 29.02.2008
format 20.5cm x 5.5cm x 0.5kg **location** halt,
allee, berlin **material** plastic body painted red

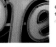

STRASSE
font myriad bold **adoption date** 28.11.2005
format 40cm x 40kg **location** headquarters,
pushkin allee, berlin **material** white plastic
body, black acrylic front, self luminous glow
function plant identification

05

06

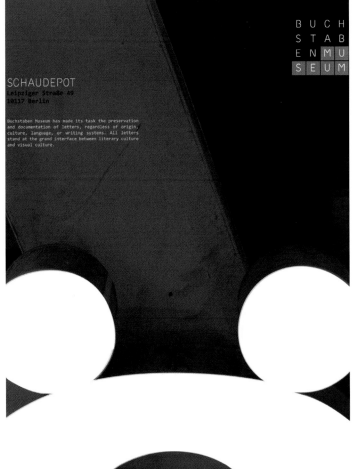

BUCH
STAB
EN MU
SEUM

BUCH
STAB
EN MU
SEUM

SCHAUDEPOT
Leipziger Straße 49
10117 Berlin

Buchstaben Museum has made its task the preservation
and documentation of letters, regardless of origin,
culture, language, or writing systems. All letters
stand at the grand interface between literary culture
and visual culture.

SCHAUDEPOT
Leipziger Straße 49
10117 Berlin

Buchstaben Museum has made its task the preservation
and documentation of letters, regardless of origin,
culture, language, or writing systems. All letters
stand at the grand interface between literary culture
and visual culture.

因戈施坦塔市剧院

// Client_Vitra AG
// Studio_L2M3 Kommunikationsdesign GmbH
// Creative Director_Sascha Lobe
// Art Directors_Sascha Lobe, Ina Bauer, Karin Rekowski,
Marie Schoppmann, Rainer Beihofer
// Country_Germany

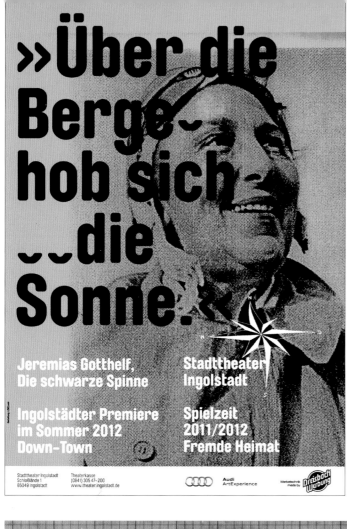

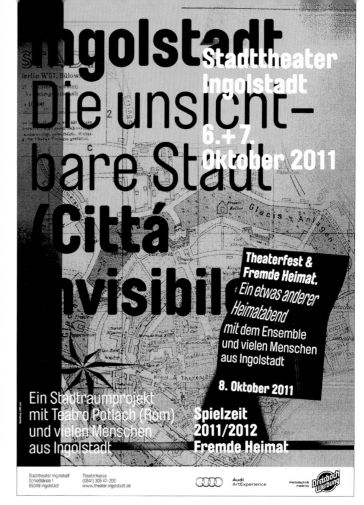

GLAS

GLAS是一本为庆祝重建的荷兰国家玻璃博物馆 Leerdam而开办的杂志。这本杂志告诉人们展会的 背景故事，但亦可独立存在。杂志的内容是各种有 趣的知识和颇有深度的艺术家访谈，甚至有玻璃测 试"这是玻璃吗？"。GLAS吸引抱有文化兴趣的 人们去参观这个博物馆（不仅仅是懂玻璃的人）。

// Client_Nationaal Glasmuseum Leerdam
// Studio_Ontwerphaven
// Art Director_Suzanne Hertogs
// Copywriter_Petra Boers
// Designers_Suzanne Hertogs, Anne de Laat
// Photographers_Anke van Iersel, Hermanna Prinsen
 and many others
// Country_The Netherlands

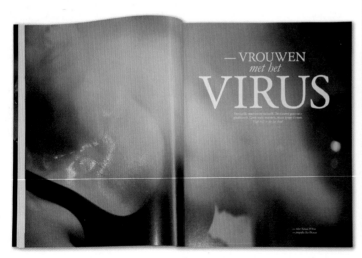

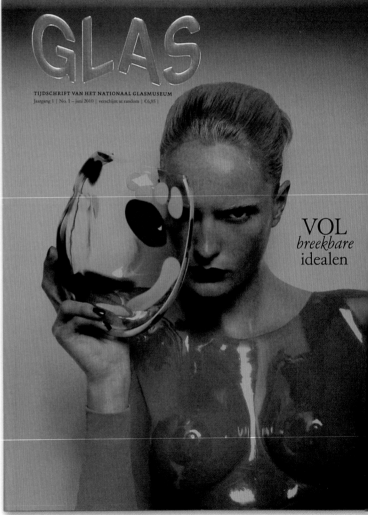

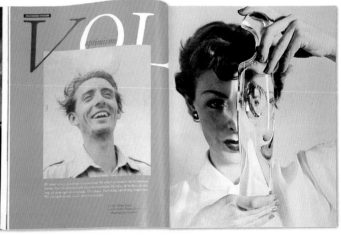

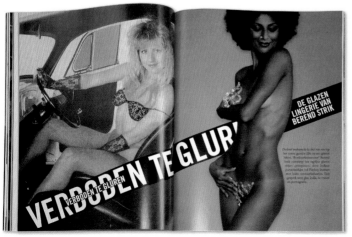

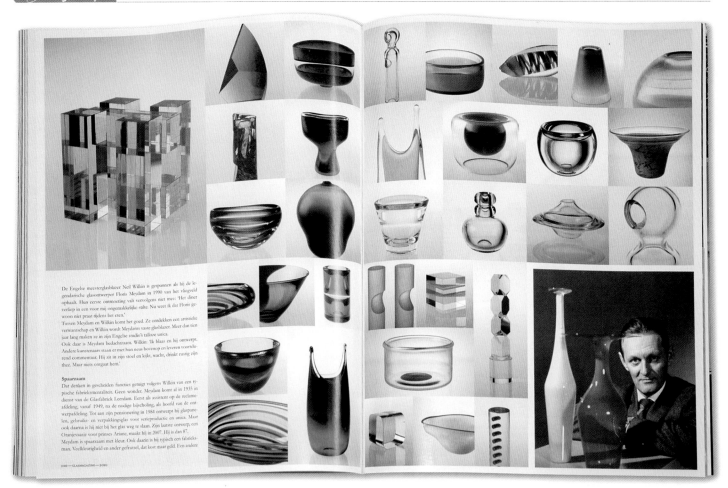

De Engelse meesterglasblazer Neil Wilkin is gespannen als hij de legendarische glasontwerper Floris Meydam in 1990 van het vliegveld ophaalt. Hun eerste ontmoeting valt vervolgens niet mee: 'Het diner verliep in een voor mij ongemakkelijke stilte. Nu weet ik dat Floris gewoon niet praat tijdens het eten.'

Tussen Meydam en Wilkin komt het goed. Ze ontdekken een artistieke verwantschap en Wilkin wordt Meydams vaste glasblazer. Meer dan tien jaar lang maken ze in zijn Engelse studio's talloze unica.

Ook daar is Meydam bedachtzaam. Wilkin: 'Ik blaas en hij ontwerpt. Andere kunstenaars staan er met hun neus bovenop en leveren voortdurend commentaar. Hij zit in zijn stoel en kijkt, wacht, drinkt rustig zijn thee. Maar niets ontgaat hem.'

Spaarzaam

Dat denken in gescheiden functies getuigt volgens Wilkin van een typische fabrieksmentaliteit. Geen wonder. Meydam komt al in 1935 in dienst van de Glasfabriek Leerdam. Eerst als assistent op de reclameafdeling, vanaf 1949, na de nodige bijscholing, als hoofd van de ontwerpafdeling. Tot aan zijn pensionering in 1984 ontwerpt hij glaspanelen, gebruiks- en verpakkingsglas voor serieproductie en unica. Maar ook daarna is hij niet bij het glas weg te slaan. Zijn laatste ontwerp, een Oranjevaasje voor prinses Ariane, maakt hij in 2007. Hij is dan 87.

Meydam is spaarzaam met kleur. Ook daarin is hij typisch een fabrieksman. Veelkleurigheid en ander gefrutsel, dat kost maar geld. Een andere

ONLINE KUNSTBANK

Glaswiki

Het nieuwe glasmuseum heeft niet alleen een transparant, zilver, maar ook een 'transparant' archief. Verdwaald online in glas... en vind verhalen die je niet voelt...

KLAVERS VAN ENGELEN

Knijp
KAN

IN ROTTERDAM GLASMUSEUM

*De kan heeft niet het heerlijk
Art veel glasontwerper leden.'*

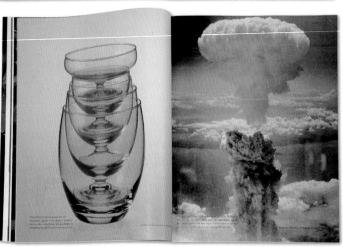

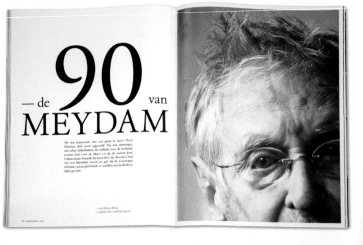

—de 90 van
MEYDAM

Als een kunstenaar met een grote K heeft Floris Meydam zich nooit opgesteld. Hij was ontwerper, een echte fabrieksman, die zuinig was met zijn middelen en oog had voor de massa en op de ander kant. Onlangs, ter ere van zijn negentigste verjaardag, kreeg een bijzonder mooie en gaf bij de negentigste verjaardag van de glasfabriek in Leerdam een bedaardere eigen gezicht.

tekst Robert Wilkin

fotografie Peter van Betstel/partner.

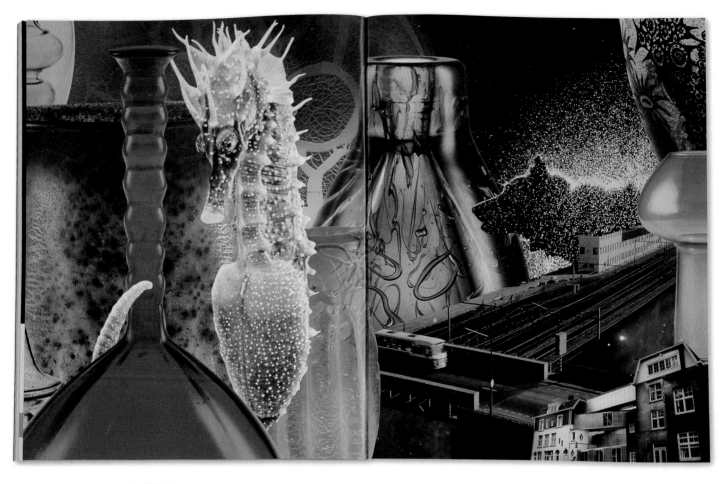

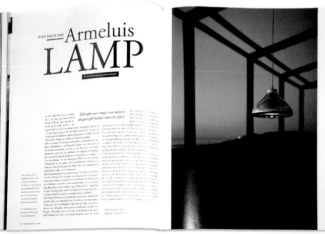

Armeluis
LAMP
Piet Hein Eek

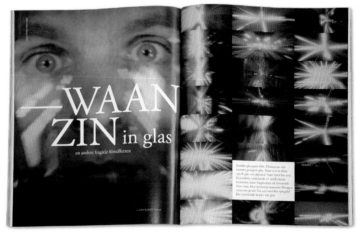

—WAAN
ZIN in glas
en andere fragiele filmeffecten

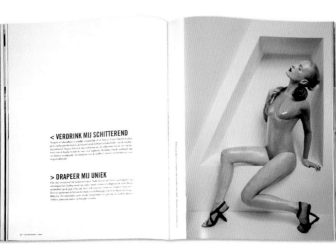

< VERDRINK MIJ SCHITTEREND

> DRAPEER MIJ UNIEK

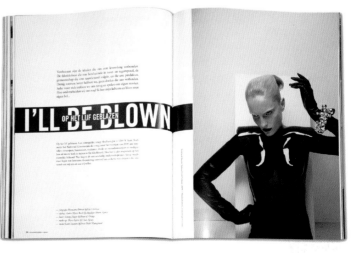

I'LL DE BLOWN
OP HET LIJF GEBLAZEN

艾米利亚诺发现
不可思议之物

艾米利亚诺酒店是一家五星级酒店，因其高规格的设施而闻名。但是这家酒店有一个特点：给每一个在此住宿的人以不可思议的体验。为庆祝其开张十周年，酒店制作了一本和酒店本身一样精彩的书。乍一看，这本书满是照片，探索着该酒店装潢和环境设计之美。然而，第一页的关键之处吸引你来阅读这些发生在客人身上的令人惊叹的故事。因为这一关键点，读者就会打开这本书的每一页，从而发现这家酒店令人惊叹的一面。这本书以编年史的形式编撰，并由著名的艺术家*Eduardo Recife*绘制插图。

// Client_Hotel Emiliano
// Agency_ JWT Brasil
// Creative Director_Mario D'Andrea, Roberto Fernandez
// Art Directors_Sthefan Ko, Roberto Fernandez
// Copywriter_Luiz Filipin
// Illustrator_Eduardo Recife
// Photographer_Tuca Reines
// Country_Brazil

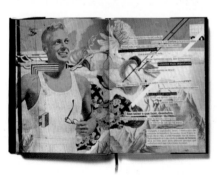

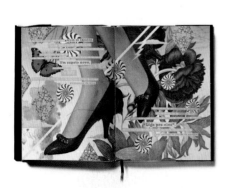

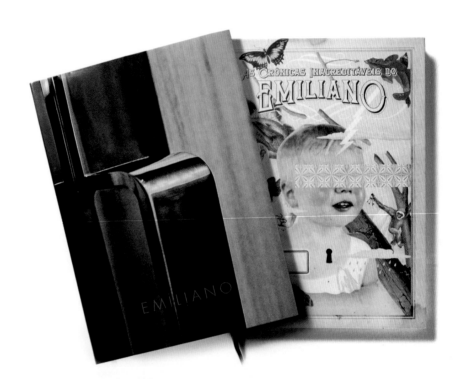

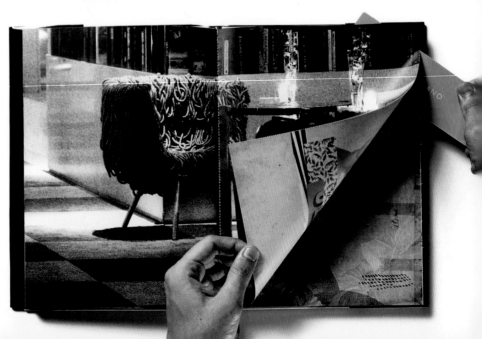

《拒绝来自工厂化农场的公牛》

// Designer_Liz Chang (Siu Sin Chang)
// Country_USA
// Link_Identity, P100 - 101

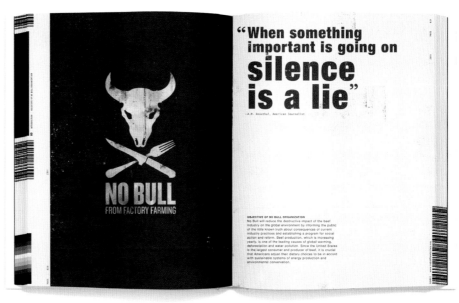

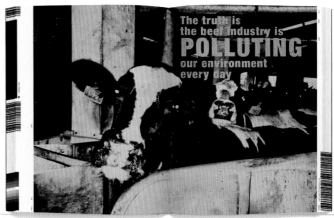

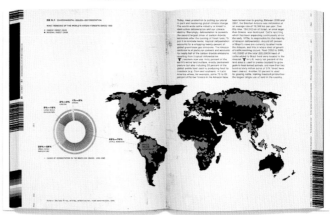

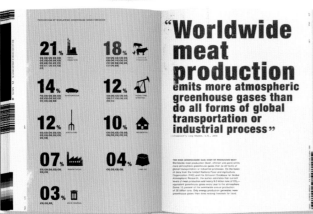

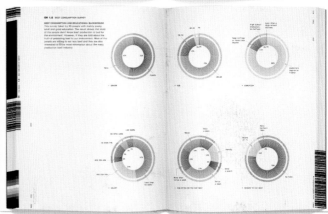

尚美芭莎

尚美芭莎(Beauty Bazaar)的目标不是普通的目标,它有关人格、魅力和修养。它要求FOUR IV设计公司创造出一家全新的香港百货公司品牌。名称、标志和室内设计的灵感都来自于"美的每一个侧面"定位。该项设计的目标是创造出一个现代、与时俱进、时髦别致的环境,展现主要装饰品和护肤品牌、哈维·尼克斯百货公司(Harvey Nichols)"超越美"(Beyond Beauty)的概念以及芬芳、香水、新产品发布和促销。该设计独立于任何现有哈维·尼克斯百货公司设计或概念,但是需要准确无误地向客户传达和表现奢华、新颖却轻松的环境,以此吸引各种各样的顾客。概念和设计需确保灵活,适用于街道标准的独立商店以及购物商场内部的店舖。

// Client_Harvey Nichols
// Agency_FOUR IV
// Creative Director_Chris Dewar Dixon
// Art Director_Michele Barker
// Designers_Michele Barker, Fred Quesnel
// Country_UK

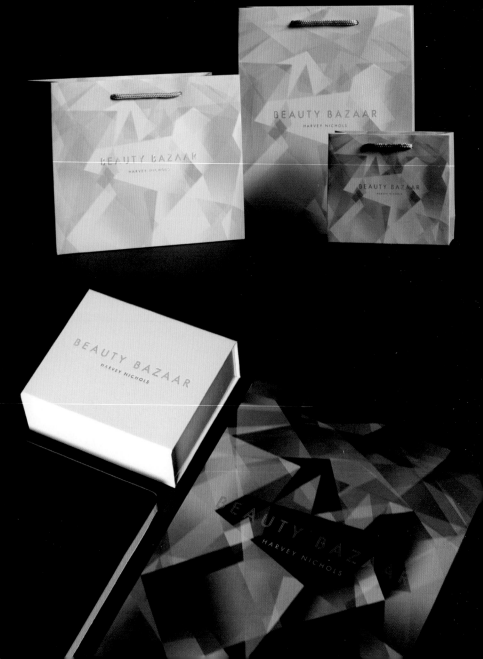

植物

外部建筑公司的促销产品，可以在箱子、桌子旁和
别墅的花园中扎根生存。

// Client_Barbarela Studio
// Agency_F33
// Country_Spain

exteriorismo

吉米牌冰咖啡

// Client_Jimmy's Iced Coffee

// Agency_Interabang

// Creative Director_Adam Giles, Ian McLean

// Illustrator_Chris Raymond

// Country_UK

// Link_Packaging, P169

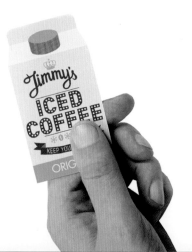

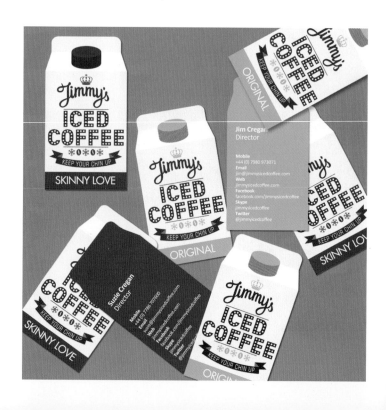

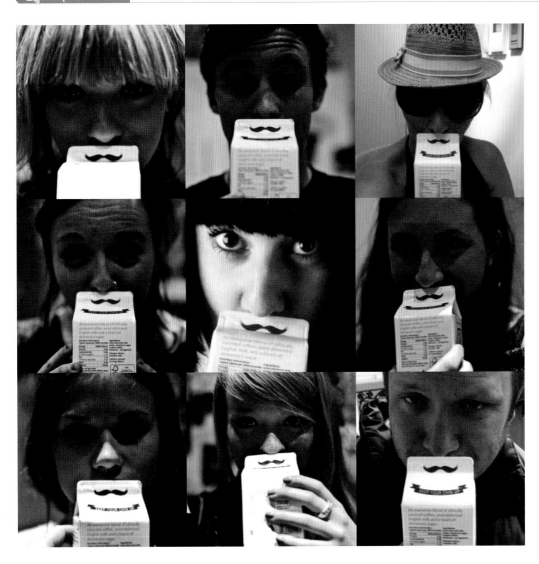

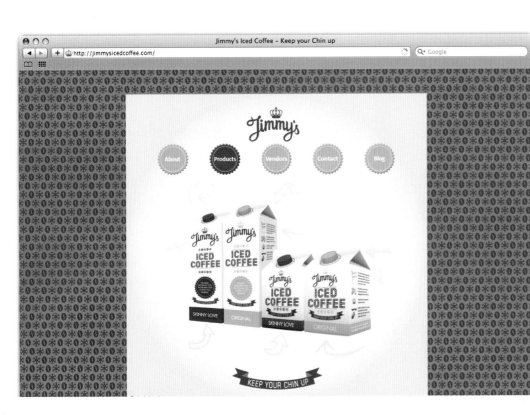

第一储蓄银行(Erste Bank)

这是为克罗地亚领先的第一储蓄银行设计的线下附属产品。我们与该银行合作紧密，更新包括*Diners*和*Visa*在内的有些品牌现有的直邮沟通渠道。人们对直邮广告的反响超乎意料。

// Client_Erste & Steiermärkische Bank
// Studio_Bunch
// Creative Director_Denis Kovač
// Country_Croatia

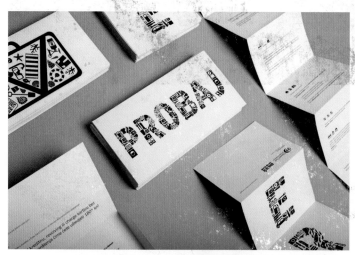

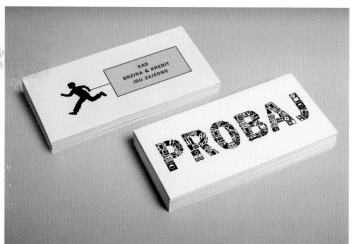

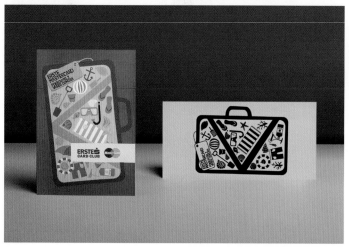

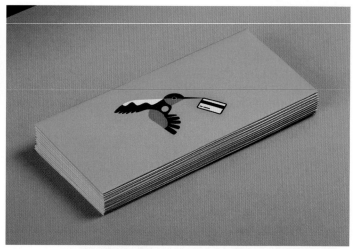

阿勒格尼

这是房地产开发商阿勒格尼（*Allegheny Financial*）的企业形象识别。通过对 *Didot* 的巧妙使用，我们创作了网站、文具、纸袋、马克杯和2011年（在拉丁语中2011意为 *MMXI*）的相关物品，包括丝网印企业计划书、带红色箔纸的日历和圣诞贺卡。

// Client_Allegheny Financial
// Agency_Bunch
// Creative Director_Denis Kova
// Country_Croatia

阿尔高时期

瑞士阿尔高州高度互动的视野。

// Client_Kanton Aargau
// Agency_Hinderling Volkart
// Creative Director_Michael Hinderling
// Art Director_Iwan Negro
// Programmers_Christoph Wieseke, Severin Klaus
// Country_Switzerland

Bardayal "Lofty" Nadjamerrek
展会微型网站

为了支持展会*Bardayal "Lofty" Nadjamerrek*，*MCA*指定*Canvas Group*集团设计和开发一个微型网站，以此宣传土著艺术家的文化、生活和艺术。网站成了博物馆向新观众展示土著艺术的恒久源泉。另外，它赢得了*MDC*的挑战，成为一个现代的博物馆。它的设计的敏感性和对内容的巧妙处理，都展示了被普遍认可的传统艺术风格。它所带来的效果是超乎寻常的：客户参与、教育和经验。

网址：*http://nadjamerrek.mca.com.au/*

// **Client**_Museum of Contemporary Art Sydney
// **Agency**_Canvas Group
// **Country**_Australia

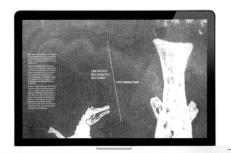

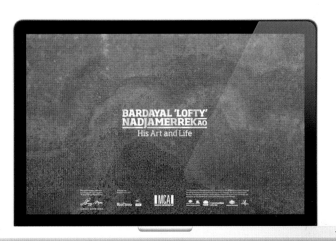

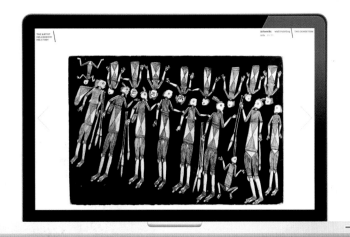

Contributor Index